유쾌한
미술수업
매뉴얼

유쾌한 미술 수업 매뉴얼

초 판 1쇄 발행 2018년 8월 15일
초 판 2쇄 발행 2020년 1월 15일
개 정 판 1쇄 발행 2022년 2월 7일

지 은 이 박 지 숙
펴 낸 이 이 지 선
디 자 인 민 재 윤
마 케 팅 그라시아
펴 낸 곳 아트브릿지 (ART BRIDGE)
인 쇄 창원문화
출판등록 제 2016-000060 호

주 소 서울시 동작구 동작대로 29길 9
전 화 010 5460 7698
메 일 artbridgepb@gmail.com

ISBN 979-11-6216-022-0 93600

「이 도서의 국립중앙도서관 출판예정도서목록(CIP)은 서지정보유통지원시스템 홈페이지 (http://seoji.nl.go.kr)
와 국가자료공동목록시스템 (http://www.nl.go.kr/kolisnet) 에서 이용하실 수 있습니다.
(CIP제어번호: CIP2018020914)」

유쾌한 미술수업 매뉴얼

박 지 숙 지음

들어가는 말

예술의 원천은 무엇보다도 모든 인간에게 깊숙이 내재된 꿈과 희망, 동경일 것입니다. 이는 인간다운 생활의 지표를 올려주고 우리의 삶을 창의적이고 풍부하게 만들어 줍니다.

미술은 특히 활동 과정에서 눈과 손을 비롯한 여러 신체 기관들의 상호 협력 및 조작 능력을 성숙하게 하여 신체 발달에 도움을 주는 예술 활동입니다. 미술교육을 통한 미적 감수성과 표현 능력의 함양은 나아가 안정적인 정서 발달과 미적인 안목의 신장을 가능케 하기에 우리의 미술교육은 특히 그 의무와 책임이 막중하다 할 수 있겠습니다.

"예술을 가르치려는 사람은 어떤 수준에 있건 간에 예술이 무엇인지, 또는 전문가들은 예술을 무엇이라 믿는지 반드시 알아야 한다." -E.B Feldman

'가르침이란 무엇인가', 라는 질문에 대해 많은 교사들, 학부모의 답은 매우 다양할 것입니다. 무엇을 가르칠 것인가의 '콘텐츠'의 문제인지, 어떻게 가르칠까 하는 '방법'의 문제인지에 대한 고민을 시작으로, 가르침의 대상이 '예술'일 경우, 이 두 가지 질문과는 별도의 다른 질문들이 추가될 것이라 생각됩니다. 그러나 분명한 것은, 예술을 가르치려는 사람은 어떤 수준에 있건 간에 예술이 무엇인지부터 반드시 알아야 한다는 것입니다. 예술에서 '미적체험활동'은 어린이들을 미적으로, 감성적으로, 창의적으로 성장하게 합니다.

특히 초등미술교육은 생활 속에서 자연과 조형물에 대한 아름다움을 발견하고 느끼는 미적 체험 활동이 중요합니다. 아동이 흥미와 관심을 가지고 능동적으로 미술 활동을 할 수 있도록 하기 위해서는 아동의 창의적인 발상과 개성적인 표현을 존중하고, 수준과 개인차를 고려하여 미술의 다양한 영역을 조화롭게 체험할 수 있게 하는, 보다 체계적인 지도가 필요합니다.

이 책은 (예비)교사, 학부모들에게 미술 교육의 '실기 방법론'을 제안하고 있습니다. 방법론이란 문제의 답이 아니라 문제의 해결을 위한 응용 도구를 제공하는 것입니다. 그래서 미술을 가르치려는 사람들이 미술 또는 예술에 대해 의미를 전달하는 매개체로서 미술이 가진 영향력을 가질 수 있도록 도움을 주고자 합니다.

창의미술교육을 자칫 다양한 재료로 장식하고, 많은 기술을 가르치면 되는 것으로 오해할 수도 있습니다. 그러나 창의 미술교육의 핵심은 교사가 '무엇을' 가르치는가가 아니라 '어떻게' 가르치는가에 있습니다. 우리가 알고 있는 지식과 그 지식이 흘러가는 어떤 시스템 사이에 '느낌', '경험', '생각'들을 메워 주는 역할로서의 교사의 역량을 길러야 합니다.

이런 면에 있어서 이 책은 미술 재료와 도구의 올바른 사용법을 익히고 다양한 표현으로 사고력을 확장시킴으로서 자신의 생각과 느낌을 창의적으로 표현하도록 교사, 학부모, 그리고 학생들에게 체계적인 길을 열어 줄 것입니다. 또한 실제 교육현장에 적용할 수 있는 유용한 정보와 프로그램을 제공합니다. 따라서 미술교육을 전공하는 대학원생뿐 만 아니라 교육 현장에서 실무를 원하는 교사들에게도 도움이 될 수 있을 것입니다. 독일의 화가 막스 베크만은 "미술은 가르칠 수 없다. 그러나 미술의 길은 가르칠 수 있다"라고 말했습니다. 이 책이 미술에 가까이 다가가 미술 교육에 새로운 계기를 마련하는 작은 씨앗이 되기를 희망합니다.

끝으로 ART BRIDGE의 디렉터 민재윤선생님의 섬세한 자료편집과 디자인의 도움이 있었기에 멋진 결과물이 나올 수 있었습니다. 그리고 이 책 속에는 다양한 시대 걸친 많은 예술가들의 작품이 실려 있습니다. 소중한 자료를 사용할 수 있도록 허락해 준 작가분들과 학생들, 그리고 정성껏 인쇄작업으로 마무리를 해준 PARC식구들에게도 감사의 마음을 전합니다.

2022년 2월
서울교육대학교 미술교육과 교수
박 지 숙

저학년부터 고학년까지, 이론과 실기로 꽉 채운

미술수업 매뉴얼

이 책은 현재 학교에서 활용하고 있는 다양한 미술 교과서를 영역별·단계별로 분석하여 교사 및 학부모들이 미술 교육을 좀 더 다양하고 쉽게 접근 할 수 있도록 구성하였습니다.

또한 이 책을 통하여 어린이들이 창의적인 표현 기법을 학습함으로써 자신의 생각과 느낌을 자유롭게 표현하고 감상할 수 있도록 여러 가지 활동을 제시하였습니다.

이 책의 구성과 형식은 미술체험, 표현, 감상과 비평의 세 영역을 큰 줄기로 이루어져 있습니다. 미술체험은 지각과 소통, 연결 영역으로, 미술표현은 회화, 조형요소와 원리, 판화 입체, 전통미술, 디자인, 공예, 미디어 영역으로 구성되어 있습니다. 특히, 학생들이 미술사를 쉽게 접근하도록 돌과 나뭇가지로 자신을 표현하던 선사시대 미술에서부터 상상력의 한계를 예측할 수 없을 만큼 무궁무진한 도구를 사용하는 현대미술까지 소개하였으며, 전통적인 미술의 도구와 생활 속의 모든 것이 자기표현의 도구로 쓰일 수 있다는 사실을 깨닫게 함으로써 학생들의 창의성도 더욱 높이도록 하였습니다. 미술 감상 영역에서는 학생들이 작품을 쉽게 받아들이고, 자신의 일상 속에서 흥미, 경험, 생각 등을 연관시켜 호기심을 자극하도록 감상과 비평으로 세분화하여 스토리텔링 하도록 제시하였습니다.

수업 매뉴얼 아이콘

각 프로젝트마다 실행에 가이드가 되는 아이콘이 표시되어 있습니다.

 미술 교육의 이론에 대해 미리 알아보는 CHECK !

 준비물과 과정에서 효과적인 방법을 제시해 주는TIP !

 실제로 실기 활동을 해보는 활동지 Let's work !

 활동을 심화할 수 있도록 제시해주는 POINT !

잠재된 능력을 일깨우는 교육내용과 실기방법론 제시

각 영역마다 폭넓은 접근으로 함께 경험하는 프로그램으로 구성되었습니다.

다양하게 !

Ⅰ. 체험: 지각, 소통, 연결

오감의 인식을 통해 사물을 '지각'하고, 이미지의 전달을 통해 각자의 경험과 체험을 전달하여 '소통'하고, 그리고 영역간의 융합과 '연결'을 통해 자신의 생각을 독창적이고 다양한 형태로 표현할 수 있게 하는 내용으로 이루어져 있습니다.

재미있게 !

Ⅱ. 표현

조형의 구체적인 형태나 이미지를 구성하는 회화의 기본 요소로서의 점, 선, 면, 형, 명암, 색, 질감을 기본 바탕으로 하여 입체와 평면에서의 다양한 표현을 통해 다양한 회화의 세계를 경험하여 표현을 즐거움을 느낄 수 있게 하는 내용으로 이루어져 있습니다.

알기쉽게 !

Ⅲ. 표현재료로 살펴 본 미술의 역사

미술의 역사는 시대에 따라 유파나 화가에 초점을 맞추어 설명을 하는 경우가 많은데, 이 장에서는 '재료를 통해 살펴보는 미술사'의 내용으로 구성하였습니다. 미술사의 흐름에 대해 알고, 전통적인 재료 뿐만 아니라 생활 속의 자기표현의 도구를 찾아 표현하며 창의성도 높일 수 있도록 하였습니다.

유익하게 !

Ⅳ. 감상과 비평

작품에 표현된 아름다움을 느끼고 음미하여 미적 감동을 경험하는 감상 활동과 작품을 분석하고 평가하며 작품이 갖는 가치를 판단하는 비평 활동을 통해 다양한 미술 작품을 접할 수 있는 내용으로 이루어져 있습니다.

CONTENTS

1 체험

2 표현

표현재료로 살펴 본
3 미술의 역사

4 감상과 비평

Ⓦ 는 실제로
실기 활동을 해보는
활동지 Let's work !

Let's WORK !

1 체험

지각, 소통 ,연결

오감으로 인식해요

체험 : 지각

| 조형예술 : 형태를 창조합니다.
| 시각예술 : 시각을 통하여 느끼고 표현합니다.
| 공간예술 : 공간과의 관계 속에 존재합니다.

● '미적체험'에서 '체험'으로 바뀐 배경

미적 인식이 자연 환경 혹은 시각문화 환경 등 특정 대상에 국한된 것이 아닌, 삶 속에서 실천적 의미가 있음을 강조하도록 합니다. 우리 생활 속에서 지각 능력, 소통 능력을 통해 주변 환경과 자신에 대한 미적 감수성을 기르도록 합니다.

● 지각이란 무엇인가 ?

'지각'은 시각, 청각, 후각, 미각, 촉각 등의 감각 기관을 통해 사물을 인식하는 능력을 말합니다.
Perception, Awareness, Sensation의 개념으로 이해할 수 있습니다. 지각의 대상을 자연, 인공물 등 외부 세계의 대상으로만 한정하지 않고, 자신의 내면세계에 대한 인식을 통하여 타인과 상호 작용하는 능력을 향상하도록 합니다.

● 지각의 영역

| 시각: 눈을 통해서 감지되는 인식능력으로 사물의 크기와 모양, 빛깔, 멀고 가까운 정도를 인지할 수 있습니다.
- 색각: 색을 인지하는 시각
- 양감: 사물의 모양을 인지하는 시각
- 질감: 표면의 재질을 인지하는 시각

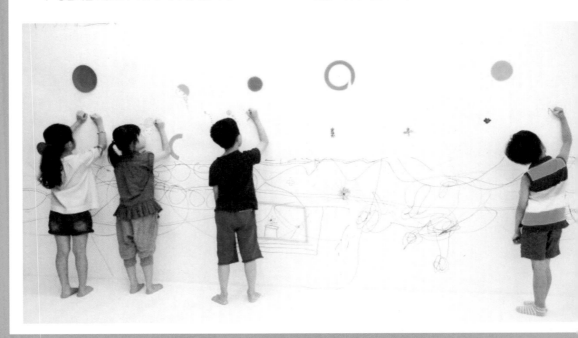

● 지각의 영역

| **촉각**: 피부에 닿아서 느끼는 감각으로 인지되는 인식능력으로 사물의 차가움과 뜨거움, 부드러움과 거침 등을 인지할 수 있습니다. (시각을 통해 인지된 양감이나 질감을 피부라는 감각을 통해 구체화 시킬 수 있습니다.)

| **청각**: 귀를 통해서 감지되는 인식능력으로 사물의 소리를 구별하고 소리의 크기나 강약을 인지할 수 있습니다. 소음과 소리를 구별하여 그에 대한 느낌을 평면 또는 입체로 표현해 낼 수 있습니다.

● 미술의 의미

| **미술의 정의** : 미술은 우리 삶의 전반을 아우르며 시대와 작가의 미의식을 표현합니다.
- 고대: 자연과 긴한 관계 속에서 신과 왕권 중심의 미술을 표현
- 근대: 산업화와 더불어 근대적 개성을 중시하는 미술을 표현
- 현대: 전통적인 미술 역이 문화로 확대되며 미술이 시각 언어로서의 개인적 표현뿐만 아니라 사회적 소통과 함께 더불어 사는 공생의 역할로 확대

| **자연미와 조형미**
- **자연미**: 자연을 통해 발견하고 느낄 수 있는 아름다움
- **조형미**: 사람의 생각과 감정을 담아 표현한 물건이나 작품에서 느낄 수 있는 아름다움

| **이미지와 문자**
미술은 이미지와 관련된 역으로 여겨지나, 고대 상형문자의 예에서와 같이 문자와 유사점이 더 많습니다. 문자를 이용한 미술 작품인 픽토그램, 서예, 전각 등에 나타난 문자의 조형성과 이미지의 소통의 측면을 통해 이미지와 문자의 관계를 조명할 수 있습니다.

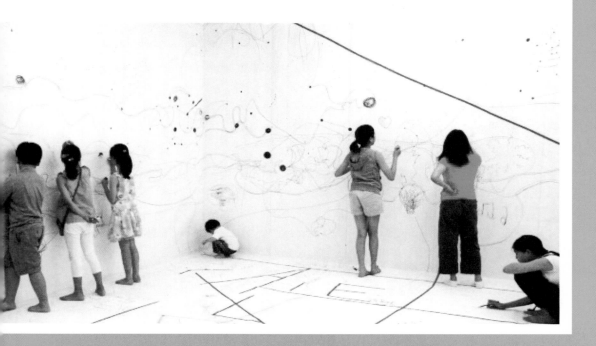

생활에서 발견하는 아름나움

시각문화에는 사람들의 생각과 생활 모습이 담겨 있습니다. 그 시대의 문화와 민족의 특성에 따라 다양하고 독특한 시각문화가 만들어집니다. 생활 주변 어디에서나 시각 문화를 만날 수 있고, 우리의 삶을 더욱 풍요롭고 행복하게 만들어 줍니다. 또한, 시각 문화를 통해 다양한 세대와 민족, 다른 문화권 사람들과 소통할 수 있습니다.

미술은 세상과 인간의 삶을 이해하는 중요한 수단입니다. 미술을 통해 의생활, 주생활, 식생활을 조망하는 이유는 우리 삶의 진정한 변화는 의식주 생활에서 시작되기 때문입니다.

POINT! 생활 속에서 색은 왜 중요한가요?

색은 차가움, 뜨거움과 같은 느낌을 가지고 있기 때문에 언어처럼 소통의 도구가 됩니다. 또한 배색에 따라 다른 느낌을 주는 효과를 이용해 좀 더 복잡한 감성 표현이 가능합니다.

POINT! 자연미술(Nature Art)이란 무엇일까요?

자연미술은 자연을 표현의 대상으로 삼고, 자연물이나 자연의 현상을 작품 활동에 포함시키는 것을 말합니다. 자연의 생명감을 체험하고, 그 변화까지 작품에 포함시키기도 합니다.

혹은 자연물에 인공적인 표현을 함으로써 자연과 인공의 관계를 탐구하는 미술이기도 합니다.

자연미술은 대체적으로 규모가 크고, 일시적입니다. 특히 자연미술 중 하나인 대지미술은 특별한 계획 없이 자연 속에서 보고, 듣고, 만지고, 냄새맡고, 느껴보면서 그 속에서 떠오르는 심상들을 미술작업으로 기록하여 체험하는 분야입니다.

자연물로 변신하기

체
험

풀, 나무, 꽃, 흙, 돌……. 자연 속에서 산책을 하거나 자연을 자세히 관찰해본 적이 있나요?
도시에 사는 친구들은 자연을 가까이에서 접할 기회가 많지 않을 거예요.
자연 속에는 온갖 창의적인 미술 재료들이 많이 숨어 있답니다. 자연에서 볼 수 있는 색깔들은
색에 대한 감각을 형성할 수 있도록 해주지요. 이번 시간에는 자연물을 관찰하고 느껴 보세요.
그리고 자연물 중 하나인 나뭇잎을 이용한 개성적인 작품을 만들어봅시다.

1. 자연물을 모아서 자신이 생각하는 모양을 구상합니다.
2. 땅에 밑그림을 그린 후 자연물을 그림안에 넣어 모양을 만듭니다.
3. 카메라의 초점을 이용해서 다양한 화면을 구성해봅니다.

 ..
　　　　　　　　찰칵!! 찍은 사진은 어떤 느낌인지 스케치 해볼까요?
　　　　　　　..

나를 표현하는 방법

나는 어떤 사람인가요? 나의 다양한 감각을 통해 세상에 대한 나의 느낌과 생각을 알아보아요. 내가 좋아하는 것이 무엇인지, 내가 아끼는 것은 무엇인지, 미래의 나의 꿈은 무엇인지 생각해 보며 나를 찾아 떠나는 여행을 해 봅시다.

 POINT! **이모티콘 (emoticon) 이란?**

Emotion+Icon의 합성어로, 인터넷 서비스에 주로 사용되는 기호로서 얼굴 표정을 뜻하는 단어입니다. 인터넷 메신저로 대화를 나눌 때 이모티콘을 이용해본 적이 있나요? 이모티콘을 이용하면 상대방에게 문자와 함께 다양한 표정을 전달할 수 있어 대화가 더욱 재미있어지기도 하지요. 이번에는 나의 감정을 이모티콘으로 표현해봅시다.

이모티콘 (emoticon) 만들기

나의 감정과 표정을 살릴 수 있는 이미지로 나만의 독특한 이모티콘을 만들어 봅시다.

1. 내가 겪었던 일 중에서 나의 감정을 표현할 수 있는 경험을 선택합니다. 주제가 정해지면 그 감정을 나타내는 얼굴표정을 그립니다.
2. 그림이 완성되면 뒷면에 자신이 경험한 내용을 3-5줄로 간단히 적어 완성합니다.

..................................
..................................
..................................
..................................
..................................

감정의 형용사 표현하기

체
험

자신의 현재의 감정이나 기분을 상징적인 그림으로 그려본 적이 있나요? 또 나의 얼굴을 관찰하며 나의 감정이 어떤 표정으로 나타나는지 상상한 적이 있나요? 나의 마음의 언어를 간단한 얼굴의 표정으로 드로잉 해보는 시간입니다. 제시된 언어와 어울리는 표정을 그려봅시다.

감격하다

감사하다

궁금하다

기대하다

놀라다

들뜨다

마음이 놓이다

매우 기쁘다

멋지다

사랑스럽다

생기가 나다

좋아하다

침착하다

평온하다

활발하다

흥분되다

Let's
WORK !

마인드맵 만들기

'음악' 을 생각하면 누가 떠오르나요? 모차르트, 헨델, 바흐 등이 생각납니다. 이번에는 음악을 하면 무슨 일을 할 수 있을까요? 작곡가, 가수……. 생각이 꼬리에 꼬리를 물지요. 머릿속에서 엉켜 있는 복잡한 생각들을 그림 지도로 그려봅시다. 그리고 내 마음속의 지도, '마인드맵'을 완성해봅시다.

 TIP !

1. 잘하거나 관심이 있는 분야를 도화지 가운데에 씁니다.
2. 브레인스토밍을 통해 자신이 관심있는 분야와
 관련된 단어들을 영역별로 적습니다.
3. 계속적인 브레인스토밍으로 관련 단어에서
 파생되는 단어들을 세부적으로 적어나갑니다.
4. 색칠 도구와 꾸밈 재료를 이용하여 도화지를 꾸밉니다.

나의 꿈 펼치기

체
험

여러분의 꿈은 무엇인가요? 여러분이 가장 많이 들어본 질문 중 하나가 바로 "나중에 커서 무엇이
되고 싶니?"라는 말일 거예요. 이번 시간에는 앞의 활동에서 만든 마인드맵을 참고하여 꿈에 대해
진지하게 생각해보고, 내 꿈을 작품으로 표현해봅시다.

나의 꿈은 어떤 모습일지 스케치 해 볼까요?

 TIP !

1. 배경을 만들기 위해 그림, 사진을 오려 붙입니다.
2. 작품을 단단하게 하기 위해 폼보드판으로 프레임을 만듭니다.
3. 내 사진을 붙입니다.
4. 하고 싶은 말을 말주머니에 적고, 배경 위에 붙여 완성합니다.

나의 캐릭터

생활 주변에서 볼 수 있는 캐릭터 사진이나 그림 자료를 보고 내가 좋아하는 캐릭터를 말해 보세요. 나를 표현할 수 있는 장점이나 특징을 살린 캐릭터를 만들어 생활용품에 활용해 봅시다. 나의 특징을 살린 캐릭터 그리기를 하기 위해서는 우선, 나의 특징을 생각그물로 알아보세요. 나의 생김새의 특징, 성격, 특기나 좋아하는 것, 장래 희망 등을 생각나는 대로 적어본 후 나의 특징이 잘 드러난 캐릭터를 만들어 봅시다.

 POINT! 캐릭터(Character)란 무엇일까요?

7~8년 전까지만 해도 캐릭터의 개념은 일반적으로 소설 등에 사용된 등장인물의 개념으로 사용되었으나, 최근에는 만화 및 애니메이션, 그리고 이들의 주인공이 활용된 상품에 대한 관심이 많아짐으로써 '연극이나 영화, 만화 등에 나오는 등장인물'이라는 의미를 가지게 되었습니다. 미술에서는 일반적으로 '자기만의 성격과 특징을 통해 생명력을 갖는 형상을 그림이나 사진 등으로 표현한 모든 것'을 말합니다.

캐릭터의 종류: 디즈니 영화와 같은 애니메이션 캐릭터, 만화 캐릭터, 스타 캐릭터, 제품 디자인으로 개발된 팬시 캐릭터, 광고 및 프로모션 캐릭터, 브랜드 캐릭터, 기업 캐릭터 등

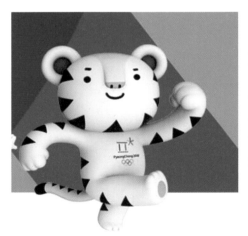
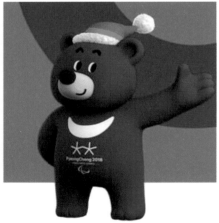

2018 평창 동계 올림픽 마스코트 수호랑과 평창 동계 패럴림픽 마스코트 반다비

캐릭터 감사메달 만들기

친한 친구에게 감사의 마음과 메
시지를 담은 캐릭터 메달을 디자
인하여 선물합시다. 메달에 내 친구
의 캐릭터를 만들어 그려 넣고 끈과
리본, 그리고 구슬과 단추로 예쁘게
장식 해 보세요. 뒷면에는 친구에게
보내는 메시지를 넣어서 마음을 전
해봅시다.

체험

나의 꿈은 어떤 모습일지 스케치 해 볼까요?

이미지로 전달해요

체험 : 소통

● 소통이란 ?

'소통'은 타인과 원활하게 의사소통을 할 수 있는 능력을 의미합니다. 회화 영역에서는 이미지를 통해서 감상자에게 자신의 생각을 전달하는 것을 목적으로 합니다. 이러한 시각 문화의 개념을 '소통'이라는 가치에 두고, 생활 속에서 시각적 이미지의 정보 전달 방식을 이해하여 사회에 적극 참여할 수 있는 주체로 성장하도록 합니다.

● 소통의 영역

| **사진** : 사진이라는 매체를 활용하여 자신의 생각과 느낌을 전달하는 방법입니다. 사진 자체를 활용하거나 사진에 다른 오브제를 첨가하여 작품을 구현해 낼 수 있습니다.

| **상징** : 연상, 닮음, 관례에 의해 다른 것을 표현하는 말을 의미하는 것입니다. 개체, 그림, 말, 소리, 마크와 같은 것이 있으며, 픽토그램이라는 장르를 통해 문자나 그림으로 소통하고 이미지를 전달할 수 있습니다.

| **이야기** : 이야기는 어떤 사물이나 사실, 현상에 대하여 일정한 줄거리를 가지고 하는 말이나 내용을 말합니다. 회화 영역에서는 여러 가지 장면을 이어서 스토리텔링으로 다양한 컷을 담은 만화를 통해 생각과 느낌을 전달할 수 있습니다.

| **다양한 문화** : 각 나라의 고유한 미술 영역, 또는 각 문화에서 미술이라는 매개를 통해 고유한 문화를 전달하는 영역을 말합니다. 여러 나라의 전통 모자와 머리 장식, 각 나라의 국기나 드림케쳐 만들기 등 여러 가지 소재를 활용하여 다양한 문화로 소통할 수 있습니다.

| **나를 통한 소통** : 나 자신이 전달 매개가 되어 타인과의 의사소통을 꾀하는 방법으로 내 모습이 담긴 사진을 활용하거나, 내가 가지고 있는 생각이나 마음을 이미지화하여 나타낼 수 있습니다.

● 미술과 생활

미술은 세상과 인간의 삶을 이해하는 중요한 수단입니다. 미술을 통해서는 의생활, 주생활, 식생활을 먼저 조망할 수 있습니다. 우리 삶의 진정한 변화는 의식주에서 시작되고, 삶이 곧 미술이라고 주장하는 미술가들에게 의식주는 미술의 중요한 소재이기 때문입니다. 특히 공예와 디자인은 우리 생활과 가장 접한 분야이며, 이 외에 색, 판화, 전통미술과 같은 기존의 미술 역도 삶과 연계하여 이해할 수 있습니다.

| 의생활

의복은 몸을 보호하고 장식하는 기능 외에도 시대의 문화와 자아를 반합니다. 의상 디자인, 패션과 관련된 미술 작품을 통해 의생활을 이해할 수 있습니다.

| 식생활

음식 문화와 관련된 다양한 미적 요소를 발견하고 음식을 소재로 한 미술 작품을 이해할 수 있습니다.

| 주생활

생활 공간과 건축의 다양한 특징을 이해하고, 함께 살아가는 공공 공간을 쾌적하고 의미 있게 디자인 할 수 있습니다.

소통하는 환경 미술

'소통'은 타인과 원활하게 의사소통을 할 수 있는 능력을 의미합니다. 회화에서는 이미지를 통해서 감상자에게 자신의 생각을 전달하는 것을 목적으로 합니다. 이러한 시각 문화의 개념을 '소통'이라는 가치에 두고, 생활 속에서 시각적 이미지의 정보 전달 방식을 이해하여야 사회에 적극 참여할 수 있는 주체로 성장할 수 있습니다.

소통의 방법에는 여러 영역이 있는데 그 중에서 대표적으로 사진이라는 매체를 활용하여 자신의 생각과 느낌을 전달할 수 있습니다. 사진 자체를 활용하거나 사진에 다른 오브제를 첨가하여 작품을 구현해 낼 수 있으며, 퍼포먼스나 대지미술, 설치미술 등 시간이 지나면 사라지는 미술을 사진을 통해 기록으로 남길 수 있습니다.

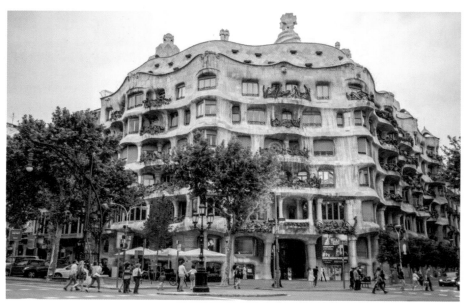

 POINT!

카사밀라 (에스파냐 바르셀로나)

생전에 가우디(Gardy Cornet, Antonio/ 1852~1926/에스파냐)가 살았던 아파트로, 직선이 배제된 디자인이 돋보이는 건축물입니다. 자연과 인간이 조화를 이루는 건축을 추구하며 구불구불한 곡선, 불규칙한 창문, 강렬한 색채 등에서 그의 독자적인 화풍을 엿볼 수 있습니다.

MARLYN MARQUESY
GUZELLAN
우산으로 설치작업을
한 전경

생활 속 시각문화

현대 사회에서 사진과 영상 매체의 발달은 시각적 이미지로 의사소통을 할 수 있는 만국 공통 언어가 되었습니다. 또한, 컴퓨터와 정보 통신의 급속한 발달로 전 세계가 시간과 공간을 초월하여 모두가 동시에 시각적 이미지로 소통하고 교감하는 세상이 되었습니다.

이렇게 전 세계적으로 하루에도 엄청난 수의 시각이미지가 쏟아지는 상황에서 이미지를 이해하고 판단하고 활용하는 능력을 키우는 것은 매우 중요합니다. 이러한 변화는 만화와 같은 사진이 미술의 주된 주제와 표현 도구가 되고 미디어 아트가 등장하면서 광고, 영화, 사진, 비디오 아트 등을 통해 시각 이미지의 의미를 이해하고 판단하며 새롭게 창조하는 활동을 하게 되었습니다. 시각문화 미술을 이해하고, 해석하여, 판단하고 더 나아가 활용할 수 있다면 전세계의 사람들과, 우리가 살고 있는 사회와 교감할 수 있습니다.

Lynda Choi(학생작품), <공익광고>

일상의 생활에서 존재하는 문제점이나 의식을 이미지와 글을 이용하여 직접적으로 전달하는 포스터 만들기

공동체를 가꾸는 디자인

시각(전달) 디자인은 알리고자 하는 내용을 시각적인 기호나 형태, 색채 등에 의하여 효과적으로 전달하는 디자인입니다. 디자인은 우리가 살아가는 곳곳에서 우리와 밀접한 관계에 있는 미술활동입니다. 다양한 디자인이 있지만 우리가 사는 지구 공동체를 가꾸는 디자인으로는 언어의 장벽을 넘어 서로 의사소통할 수 있는 픽토그램, 인포그래픽과 장애를 가진 사람들도 편리한 생활을 할 있도록 제안하는 유니버설 디자인 등이 있습니다.

 픽토그램 (pictogram) 이란 ?

픽토그램(Pictogram)이란 그림 문자, 그림 그래프라는 말의 영어식 표현입니다. 즉 그림이나 글자를 통해 뜻을 전달하는 방법을 의미한답니다. 픽토그램은 이미지로 읽기 쉽고, 단순해야 하며, 주목을 끌 수 있어야 하고, 명료해야 합니다.

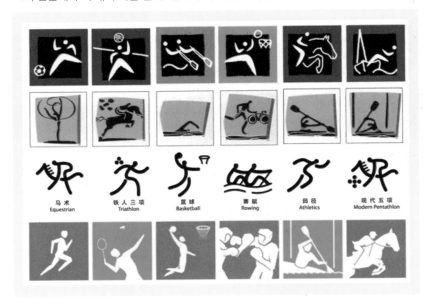

위로부터 부메랑을 형상화한 2000 시드니 올림픽, 2004 아테네 올림픽, 2008 베이징 올림픽, 2012 런던올림픽의 픽토그램입니다. 각 나라의 문화와 특성을 살린 픽토그램으로 한 눈에 보아도 무슨 경기를 표현한 것인지 이해하기가 쉽습니다.

 인포그래픽(inforgraphic)이란 ?

인포메이션(information)과 그래픽(Graphic)의 합성어로 다량의 정보를 차트, 지도, 다이어그램, 로고, 일러스트레이션 등을 활용하여 한눈에 파악할 수 있도록 하는 디자인입니다.

픽토그램으로 소통하기

공공시설에서 화장실을 찾아 두리번거린 적이 있나요? 식당을 찾기 위해 지도를 본 적이 있나요? 이러한 장소는 대부분 다양한 모습의 상징그림으로 표현되어 있습니다. 이러한 상징그림을 픽토그램이라고 하지요. 이번에는 그림이나 단순 문자로 이루어진 픽토그램을 만들어 생각을 전달해봅시다.

 TIP !

1. 스토리보드를 만들기 위해 표현할 주제를 정합니다. 주제에 맞는 스토리보드를 작성합니다.
2. 두, 세가지 색의 마분지를 사용하여 픽토그램을 표현합니다. 픽토그램을 바탕이 되는 마분지에 붙여 완성합니다.

스토리보드 — — — — — 픽토그램

● 스토리보드

● 픽토그램

Let's
WORK !

발언광고 그리기

"난......라고 생각해! ", ".........를하면 어떨까?" 일상생활을 하다가 문제점을 발견하면 나도 모르게 이런 말을 하곤 합니다. 이렇게 무의식적으로 느끼고 생각하는 부분 속에는 큰 아이디어가 잠재되어 있답니다. 이번에는 이러한 생각을 소재로 작품을 만들어볼 거예요. 주위에서 일어나는 문제점, 또는 내가 항상 고치고 싶은 부분, 더 나은 미래를 향한 제안 등 현재를 재미있게 비판하고 해결책을 생각하는 그림을 그려봅시다.

POINT! 발언광고의 매력은?

생활하며 느끼는 문제점을 깊게 인식하고. 그것을 고쳐나가기 위한 방안을 건의하는 장면을 본적이 있을 것입니다. 이러한 생각을 언어 대신 그림으로 주장해 봅시다.

공익광고처럼 도덕과 윤리, 또는 좋은 사회를 목표로 하기보다는 지극히 개인적인 나의 생각이나 의식을 전달하는 것이 목적입니다. 나는 무슨 말을 어떻게 표현하면 좋을까요?

효과적인 문구와 이미지를 담은 광고는 보는 사람에게 영향을 줄 수 있습니다.

구체적인 형태가 아니어도 나의 기분을 잘 나타내는 모양이나 추상적 표현을 넣어 언어의 의미를 나타내도 좋습니다.

내 마음을 대변하는 발언광고 그리기

세계 속 상징물

바로셀로나의 구엘공원, 뉴욕의 자유의 여신상, 영국의 런던아이, 베네치아의 유리가면…….
바쁜 도시, 볼거리가 많은 도시, 먹을 것과 즐거운 것들로 넘쳐나는 도시, 도시의 삶은 우리를 예술과 문화
의 현장으로 이끌어 줍니다. 이번에는 도시의 매력을 작품 속에 담아 표현해볼까요? 자신이 여행하고 싶
은 도시 또는 살고 싶은 도시를 정하고 그 도시의 상징물을 넣어 그림으로 나타내봅시다.

내가 가장 가고 싶은 도시는 어디
인가요? 또 살고 싶은 도시는 어디
인가요? 여러 나라 도시의 모습
을 떠올리며 내가 표현할 도시를
정하고, 그 도시에는 어떤 상징물
이 있는지 알아보세요.
크라프트지에 그리기 전에 밑그림
먼저 그려 볼까요 ?

 TIP !

1. 전지 사이즈의 크라프트지를 세로로 길게 삼등분하여 자른다.
2. 양쪽 끝에서 3cm만큼 안쪽에 칼집을 내어 바깥쪽으로 접는다.
3. 세로로 긴 크라프트지를 3등분하고, 각 칸에 도시 이름(0-30cm),
 배경(31-80cm), 상징물(81-110cm)을 그려 넣는다.
4. 작품들을 병풍 모양으로 서로 연결하여 협동작품으로 완성한다.

랜드마크 만들기

세계에는 유명한 건물들이 많습니다. 내가 아는 유명한 건물은 무엇이 있을까요?
세계 여행을 하는 상상을 해보면서 각 나라의 랜드마크들을 떠올려 봅시다. 각 국의 건축물들이나 유적들
을 그려보고 하나로 묶어 구성해 봅시다. 우선 사진이나 이미지를 보고 그려볼까요?

다양한 문화 속으로

세계 여러 나라들은 각 나라마다 고유한 전통 문화와 전통 의상, 전통 음식이 발달해 있습니다. 이러한 각각의 고유한 문화는 미술이라는 매개를 통해 다른 나라의 사람들에게 전달됩니다.
각 나라의 건축물, 전통 의상, 전통 모자와 머리 장식 등을 통하여 다른 다양한 문화와 소통 할 수 있습니다.

● 세계 여러 나라의 전통 의상

다른 나라의 전통 의상에는 어떤 것이 있을까요? 그 나라의 기후와 자연환경은 어떠하며 전통 의상과의 관계는 어떠한가요? 다른 나라의 전통 의상이 지닌 문화적 특징은 무엇인가요? 각 전통의상에 사용된 독특한 장식이나 무늬는 어떤 것이 있을까요? 각 전통의상에 사용된 재료는 무엇인가요?

● 드림케처의 유래

아주 오랜 옛날, 미국의 어느 할머니가 침대 옆에서 아름다운 거미줄을 치고 있는 거미를 바라보고 있었습니다. 그런데 이 할머니의 손자가 거미를 발견하고 거미를 죽이려 했습니다. 놀란 할머니가 손자를 말린 덕분에 거미는 목숨을 건졌습니다. 거미가 할머니에게 자신의 생명을 건져준 것에 감사를 표하며 선물을 주었는데, 그 선물이 바로 드림캐처라고 합니다. 드림캐처는 그 이름이 지닌 의미처럼 꿈을 잡아내는 주술 도구입니다. 얽히고 설킨 실은 거미줄을 상징하는데, 이 드림캐처를 머리맡에 걸어두고 잠을 자면 좋은 꿈은 통과하고 나쁜 꿈은 줄에 걸린다고 해요. 그리고 거미줄에 걸린 나쁜 꿈들은 새벽에 햇빛을 받으면 이슬이 되어 사라진다고 합니다. 드림캐처의 줄에 달려 있는 구슬이 이슬을 의미한다고 해요.

여러 나라의 국기를 찾아 보세요. 그리고 관찰 해 보아요. 모양도 색깔도 정말 다양하고 예쁘지요?

축제와 함께하는 미술

● 예술가들의 축제는 어떤 것이 있을까요?

< 세계인의 축제 베니스비엔날레 >

베니스비엔날레(La Biennale di Venezia)는
그 도시(베니스) 만큼이나 유명합니다. 비엔
날레는 민간부문의 기부와 이태리 정부, 국회
의 지원 및 후원을 받는 특별한 비영리 재단
입니다. 비엔날레는 미술(시각예술), 음악, 무
용, 건축, 영화, 연극 등 모든 예술을 아우르고
있습니다. 이 비엔날레는 예술적 연구 뒤에 자
유와 열린 마음이라는 원칙에 영감을 받고 있
으며, 워크숍과 스튜디오 활동과 같은 지속적
인 작업을 통하여 동시대 예술을 일반 대중에
게 알리고 그것을 촉진시키고자 하는 목적을
지니고 있습니다.

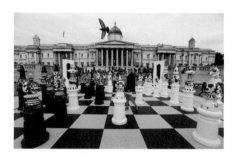

영국 런던(London)의 트라팔가 광장(Trafalgar
Square)에 거대 체스판이 등장했습니다. 디자인
이벤트 '런던 디자인 페스티벌(London Design
Festival)은 큰 행사 및 작은 이벤트 프로그램까
지 마련하고 있습니다. 이 페스티벌은 기발한 아
이디어로 가득찬 디자인의 세계를 만나 볼 수 있
는 큰 축제입니다.

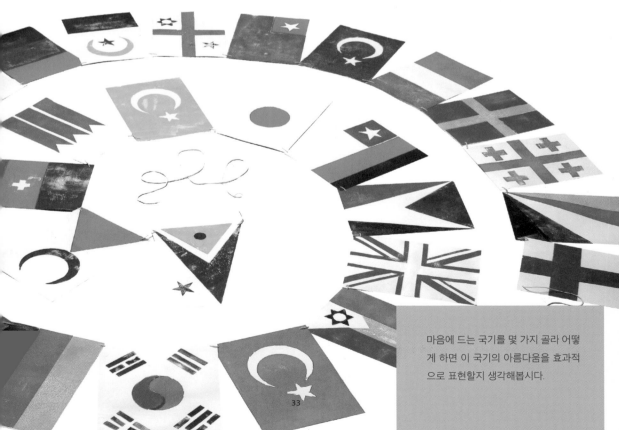

마음에 드는 국기를 몇 가지 골라 어떻
게 하면 이 국기의 아름다움을 효과적
으로 표현할지 생각해봅시다.

Let's
WORK !

각국의 전통모자 만들기

옛날에는 문화마다 다른 모자를 썼어요. 이번에는 전통모자와 머리 장식을 알아보고, 다양한 재료를 사용해서 만들어봅시다. 역사책이나 동화책에 나오는 모양을 참고하여 만들고, 머리에 직접 써 보기도 합시다.

두꺼운 도화지
(노란색), 풀,
물감(파란색)

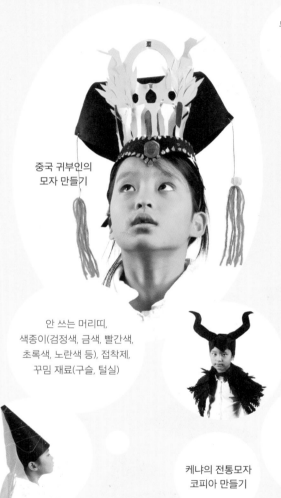

중국 귀부인의
모자 만들기

이집트 파라오의
머리장식 만들기

안 쓰는 머리띠,
색종이(검정색, 금색, 빨간색,
초록색, 노란색 등), 접착제,
꾸밈 재료(구슬, 털실)

케냐의 전통모자
코피아 만들기

프랑스의
헤닌

폴란드의
크라코비악

페루의
촐로

이집트 파라오의
머리 장식

오스트레일리아의
코크 해트

나만의 모자디자인을 자유롭게 스케치해요

오스트레일리의
오지

베트남의
논라

케냐의
코피아

35

영국의
톱 해트

중국 귀부인의
모자

서로가 함께 표현되요
체험 : 연결

예술은 분야에 따라 다른 독특한 양식이
있습니다. 그러나 모든 예술이 자신만의
형식과 방법으로 발전해 나갈 수는 없습
니다.
예술은 수학, 과학, 정치, 경제 등과 같이
예술과 관계가 없는 듯한 다양한 영역과
서로 영향을 주고받으며 발전해 왔습니
다. 특히 현대에 들어 정보의 교환과 문화
의 교류가 활발해지면서 과거에는 엄격하
게 구분되었던 영역 간의 경계가 허물어
지고 있습니다.

위드리그(Widrig, Daniel/1980~/영국)
후예들 (S사의 3D프린팅 기술과 협력)

3D프린팅 업체와 작가의 협업으로 탄생
한 작품으로, 예술과 산업의 협업 사례입
니다.작가들은 3D프린팅 기술을 활용하
여 새로운 작업방식을 실험할 수 있게 되
었습니다.

오늘날 미술은 문학, 음악, 무용, 수학, 과학 등 타 영역과 통합적인 사고를 지향하고 있습니다.
문학은 서화 일치사상을 반영하는 전통회화를 비롯하여 문학에서 영감을 받은 미술작품 등과 미술의 관계를 조명합니다. 음악은 청각적 요소를 , 미술은 시각적 요소를 주로 다루지만 서로 영감을 주고 받습니다.
특히 20세기 비디오 아트와 같은 공감각적 미술 분야의 발달은 둘의 경계를 허물고 있습니다. 수학과 과학은 황금비율, 키네틱 아트 등을 통해 수학, 과학적 상상력과 미술의 관계를 이해합니다.
연극과 무용은 표현 수단으로 몸을 사용한다는 공통점을 기반으로 퍼포먼스, 바디 페인팅 등과 연극, 무용과의 관계를 이해합니다. 이렇게 연결측면에서 미술의 타 분야 적용 가능성, 학습 영역, 다양한 분야와 연계되어 있고, 미술은 삶의 문제 해결에 활용됩니다.

미술은 다른 영역과 서로 영향을 주고받으며 발전해 왔습니다. 작가들은 다른영역에서 얻은 지식, 경험, 방법 등을 활용하여 다양한 주제를 탐색하고 새로운 표현을 만들어 냈습니다.
특히 감수성과 시각적 구체화를 바탕으로 하는 미술의 특징은 다른 영역의 발전에도 도움을 주었습니다.
영역 간의 융합은 우리의 상상력을 자극하여 창의적인 발상을 돕고, 자신의 생각을 독창적이고 다양한 형태로 표현할 수 있게 합니다.

과학과 함께하는 미술

일상의 가치를 재 관찰할 때 놀라운 발견이 찾아옵니다. 또 상상 속에서 사물을 그리는 능력이 세계를 재창조 할 수 있겠죠. 이런 상상의 이미지들이 가장 단순한 요소들로 단순화 되어갑니다. 빛으로 만들어보는 공간 속 패턴을 조명을 만들어서 함께 느껴보아요.

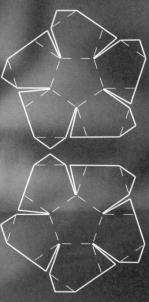

✏ TIP !

단순화 시킨 일상생활의 모티브를 모형안에 그려 넣어 칼로 커팅한다음, 전구소켓을 안에 넣고 모형을 조립합니다. 어두운 곳에서 감상하면 내가 표현한 단순한 실루엣이 그림자가 되어 나타납니다.

두꺼운도화지,연필, 칼, 자, 전구, 전구소켓 (콘센트전원포함)

Let's WORK !

빛과 패턴 연결하기

빛의 형상과 모형을 보고 각 조명이 어떤 패턴으로 이루어졌는지 그려볼까요? 또 나라면 어떤 문양을 표현할지 패턴을 그려봅시다.

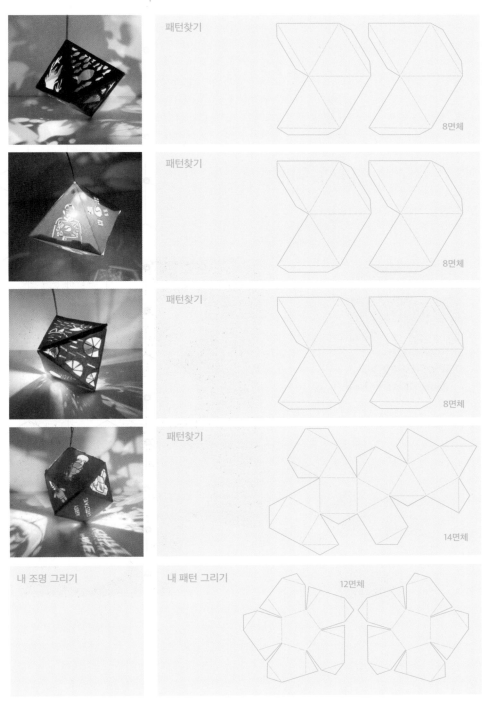

패턴찾기

8면체

패턴찾기

8면체

패턴찾기

8면체

패턴찾기

14면체

내 조명 그리기

내 패턴 그리기

12면체

문학과 함께하는 미술

미술과 문학은 표현 방법은 서로 다르지만 예부터 '자매예술'로 불릴 정도로 그 관계가 긴밀했습니다. 많은 미술가가 문학의 주제와 내용에서 얻은 영감을 시각적으로 재해석 하였고 문학가들 역시 미술 작품을 감상한 내용을 문학의 형태로 나타냈습니다. 미술과 문학은 주제와 내용의 교류를 통해 우리에게 더 큰 감동을 주기도 합니다.

김정희 (1786-1856 / 조선)
세한도(부분/종이에 수묵/23x108cm/1844/조선시대)

제주도에서 유배생활을 하던 작가가 자신의 지위와 권력을 잃어버렸는데도 사제 간의 의리를 저버리지 않은 제자 이상적에게 감사의 정을 담아 그려준 그림입니다. '추운 겨울이 되어야 소나무와 잣나무가 그대로 푸름을 알게 된다' 는 논어의 한 구절을 인용해, 제자의 변치 않는 인품을 늘 푸른 소나무와 잣나무에 비유해 그렸습니다.

박지숙, <아빠 생각>,
mixed media, 유서현(시), 1995년

박지숙,<Joy of sharing>
mixed media, (표지작품),
2006년

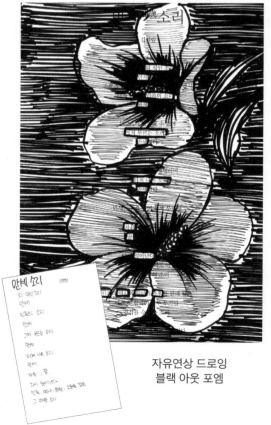

자유연상 드로잉
블랙 아웃 포엠

Let's WORK !

자유연상 드로잉 **블랙 아웃 포엠**

Blackout poem에 대해 들어본 적 있나요? Blackout poem이란 옆의 작품처럼 신문이나 잡지에서 자신이 원하는 단어들만 남겨두고 모두 칠해서 새로운 시를 만드는 활동입니다.
제시된 종이속의 중요한 글자를 남겨 새로운 시를 만들어 보아요.

🔑 **TIP !** 제작순서 ────

1. 자신이 좋아하는 글이나 신문 혹은 잡지를 준비하고 중요하다고 생각되는 단어나 내용을 추려낸다.

2. 글의 내용을 나타낼 수 있는 단어들만 골라서 짧은 문장이나 시를 그림과 함께 나타내봅시다.

49개국 570명이 참가해 역대 최대 규모를 자랑한 2018 평창 동계 패럴림픽대회가 지난달 18일 성황리에 막을 내렸다. △크로스컨트리 스키 △스노보드), 빙상 2종목(△아이스 하키 △휠체어컬링)으로 총 6개 종목의 경기가 진행됐다. 대한 지난 2월에 열린 2018 평창 동계 올림픽에서 '컬링'의 인기는 정말 대단했다. "영미!"를 외치는 안경 선배 김은정 선수 에도 또 다른 매력으로 존재하고 있다는 사실을 알고 있는가? 긴장감 넘치는 얼음 위의 체스, '휠체어컬링'에 대해 알아

🥌 우리나라 휠체어컬링 대표선수들의 목소리

인
츠
얼
심
팀
어
기
두
톤
뜨
우
를
끄
이
드
킵
굴

리며, 이들 중 스킵은 팀의 주장으로 팀의 작전을 지시하고 책임지는 역할을 한다.

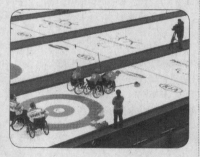

* 엔드(End) :
한 팀당 8개의 스톤을 상대팀과 한 개씩 번갈아 가 며 투구(선수 당 12개씩 한 엔드에 2회 투구)한다. 한 선수 당 2개씩 8개 스톤을 상대팀과 번갈아서 굴리 면 해당 엔드의 점수가 결정되고, 하나의 엔드가 끝 나게 된다.

동계 패럴림픽 '휠체어 컬링' 예선전이 열리는 강 평간에서 동시에 치러지고 있었는데, 시트위에서 힘 있게 밀고 있었다. 천천히 경기에 몰입하다 보 링의 여러 모습이 눈에 띄기 시작했다.

지난 2월 막을 내린 2018 평창 동계올림픽에서 최고의 인기를 구가했던 여자 컬링대 선수들의 성이 모두 김 씨라서 '팀킴(Team Kim)'이라 불렸다면, 지난달 치러진 2018 동계 패럴림픽의 휠체어컬링팀은 5명의 성이 모두 달라 오성(五姓)에 어벤저스를 합쳐 벤저스'라 불렸다. (서순석, 방민자, 차재관, 정승원, 이동하 선수) 휠체어컬링 대표팀 선 1위를 차지하며 시작해 아쉽게 최종 4위로 대회를 마무리했지만 국민들은 끝까지 을 다한 대표팀에게 아낌없는 박수를 보냈다.

패럴림픽이 끝난 후 대한장애인체육회 이천훈련원 컬링장에서 열심히 훈련하고 있 병석(이하 민) 선수와 '오벤저스'의 서순석, 방민자, 차재관(모두 서울시청 소속, 이하 방·차) 선수를 만나보았다.

2018 평창 동계 패럴림픽에 출전하신 소감이 어 떠신가요?

🅐 아쉽죠. 일단 국내에서 진행된 대회이 고 저희 예선 성적이 좋았잖아요. 준결승에 서 경기력이 조금 안 나왔었는데 아쉬움이 많아요. 다 잡았던 걸 다 놓쳤으니까…. 보람 보다는 다음 대회 때는 준비를 좀 더 잘해야 겠다는 생각이 있고요. 일단 마음을 비우고 나머지 대회를 더 준비해서 4년 후에 다시 도전하려고 해요.

🅗 국민 여러분들이 많은 응원을 해주셨 는데 그 중심에 저희가 있었다는 게 자랑스 럽고 행복했어요. 또 좋은 경기를 많이 보여 줬기 때문에 저희 팀을 (많은 분들께) 보여 줬다고 생각하구요, 마지막에 2퍼센트 정도

🅘 보태자면 컬링은 팀 경기와 개인 가 혼합된 경기라고 생각하면 돼요. 말 로 여러 명이 하니까 팀 경기긴 하지만 샷도 잘해줘야 되거든요. 하지만 더 보 면 7번의 기회, 저희 같은 경우는 8엔드 기를 하는데 한번 졌다고 끝나는 게 아 든요. 한 엔드가 졌다고 나머지 엔드가 게 아니기 때문에 뒤집을 수 있는 엔드가 럿 남아있다는 것, 기회가 여러 번 주어 는 것이 컬링의 매력이라고 생각해요.

우리나라 장애인 선수로서의 삶에 대해 이 해주세요.

🅜 '우리나라에서 장애인이 운동을 하 참 쉽지 않은 부분이에요. 휠체어 컬링 이 많이 좋아졌지만 몇 년 전까지만 해

음식과 함께하는 미술

음식에는 각 지역의 기후, 지형, 토양과 같은 지리적 특성은 물론 관습, 생활양식 등의 문화적 특성까지 담겨있어요. 그래서 음식은 마치 문화가 담긴 예술과도 같습니다.

음식은 작가들이 오래전부터 작품으로 표현한 소재이며, 요즘에는 음식 자체를 표현 재료로 사용하기도 합니다, 한편 요리를 만드는 사람들은 미술의 방법을 활용하여 시각적 아름다움을 더하고 있습니다,

주세페 아르침볼도
< Giuseppe Arcimboldo>

이탈리아의 화가. 아르침볼도는 기지 넘치는 착상과 참신한 열정으로 꽃과 같은 사물들을 조합하여 인간의 얼굴처럼 보이게 묘사해냈습니다. 즉 진부한 주제의 정물화에 새로운 형식을, 재치 있게 결합시킨 것이죠. 그는 식물들을 정성껏 배치하여, 전통적인 회화의 주제인 '사계절'이나 '사원소'를 의인화 했습니다. <봄>의 꽃들은 젊은이의 건강한 혈색을 뜻하고, <겨울>의 메마른 나뭇가지를 지닌 마디가 많은 나무 그루터기는 머리카락이 듬성듬성한 노인을 의미합니다.

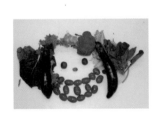

나만의 맛있는 도시락

체
험

내가 매일 먹고 즐겨 찾는 음식을 자세히 관찰해 본 적 있나요? 나의 입을 자극하는 맛은 어떤 색을 띄고, 그
재료는 어떤 형태를 가지고 있나요? 만일 내가 소풍을 간다면 가장 좋아하는 음식 중 무엇을 가져가고 싶
은지 밑의 도시락 박스 안에 자세히 드로잉해 보세요. 색과 형태 그리고 요리간의 어울림과 전체적인
맛의 균형 등을 고려하여 요리들을 선택하여 배치해 나가봅시다.

요리명
...

재료
...

질감
...

43

신체와 함께하는 미술

인간은 말을 배우기 전부터 신체 표현을 통해 자신의 감정을 전달합니다. 신체는 가장 원초적인 표현 매체이자 주제를 효과적으로 전달할 수 있는 도구입니다. 현대미술에서 신체는 의사소통의 수단을 넘어서 작가의 정신세계를 표현하는 중요한 매체로 자리잡았습니다. 작가들은 사람의 몸을 드로잉 도구나 캔버스처럼 활용하기도 하고, 무용과 연극의 요소를 결합하여 관람자에게 메시지를 전달하고 있습니다.

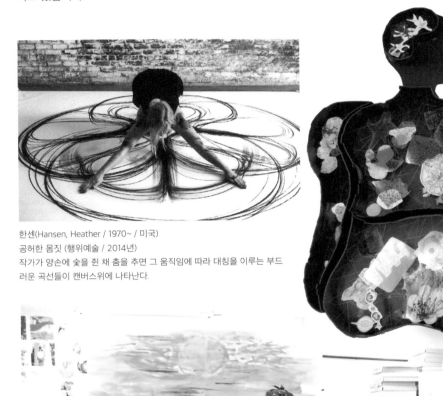

한센(Hansen, Heather / 1970~ / 미국)
공허한 몸짓 (행위예술 / 2014년)
작가가 양손에 숯을 쥔 채 춤을 추면 그 움직임에 따라 대칭을 이루는 부드러운 곡선들이 캔버스위에 나타난다.

Let's WORK !

몸 속에 리듬세포 만들기

우리 몸에는 60-100조 개의 세포가 있다고 합니다. 각자의 역할을 가진 세포들은 우리 몸속에 있는 혈관을 타고 이동하면서 나쁜 질병으로부터 우리를 지켜주지요. 그러니 더욱더 건강한 세포들이 우리 몸속에서 활동할 수 있다면 정말 좋겠죠? 이번에는 몸속에 긍정 세포들을 가득 표현하는 활동으로 세포가 우리 몸에 주는 긍정적 결과가 무엇인지 찾아보고, 세포의 생김새도 관찰하세요. 그리고 우리를 건강하게 해주는 고마운 세포들의 모습을 표현해 봅시다.

도화지, OHP필름
가위, 유성사인펜, 연필 등
여러가지 재료를 사용

수학과 함께하는 미술

네덜란드의 예술가 M. C. 에스허르(Maurits Cornelis Escher) 는, 하늘을 나는 말 그림을 일정하게 배열된 타일과 같이 수학적으로 계산하여 표현했습니다. 또 클래식 라디오 프로그램 청취 권장 포스터(미국) 는 피아노에서 자동차로 테셀레이션의 원리를 활용하여 표현하였습니다.

 POINT! **테셀레이션(쪽매맞춤)이란?**

우리말로는 '쪽매맞춤'이라 합니다. 정삼각형·정사각형·정육각형과 같이 똑같은 모양의 도형을 이용해 어떠한 빈틈이나 겹침도 없이 공간을 가득 채우는 것을 일컫습니다. 테셀레이션은 숫자4를 뜻하는 그리스어로 '테세레스(tesseres)'에서 유래한 용어로, 정사각형을 붙여 만드는 과정에서 생겨났습니다. 테셀레이션이 미술 장르로 정착된 것은 20세기의 일이지만, 실제로 미술·건축 등에 적용된 것은 훨씬 오래 전인 기원전부터 입니다.

테셀레이션 미술가로는 네덜란드의 판화가 M. C. 에스허르가 유명합니다. 그는 알람브라궁전의 타일 모자이크에 감명을 받은 뒤, 정다면체를 소재로 한 테셀레이션 작품을 비롯해, 수학적 개념이 내포된 다양한 판화 작품을 만들어 테셀레이션이 미술 장르로 정착하는 데 이바지하였습니다.

패턴을 이용하여 재미있는 입체모형을 만들어 봅시다.

조윤서,<작은것이 하나로>(학생작품),
종이 위에 수채화물감,
(입체)35x50x25cm, (평면)45x35cm, 2010년

테셀레이션 만들기

테셀레이션의 기본인 정삼각형·정사각형·정육각형을 이용해 옮기기·돌리기·뒤집기 등을 해 봄으로써 자연스럽게 수학적 사고력과 창의력을 기를 수 있습니다. 정다각형은 3개, 4개, 5개 또는 더 많은 수의 변과 각들이 모두 같은 도형입니다. 정통의 테셀레이션은 이런 정다각형들로 만들어집니다. 그런데 유클리드 평면에서는 오직 3개의 다각형들로만 정통 테셀레이션을 만들 수 있습니다.

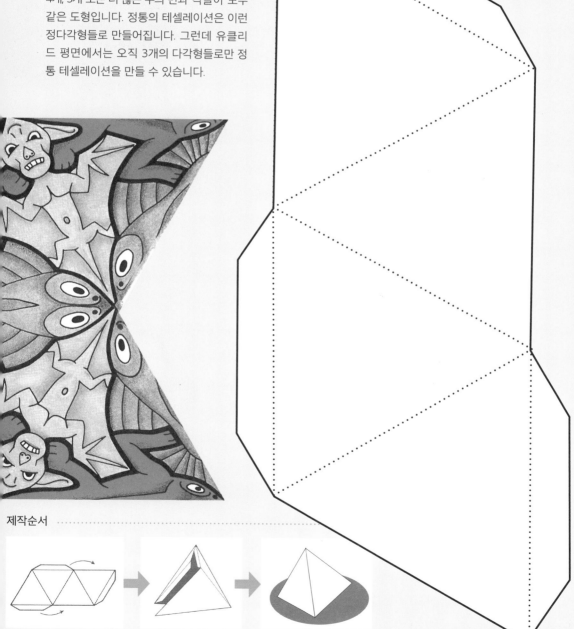

제작순서

음악과 함께하는 미술

음악과 미술은 조형언어이냐, 구성요소이냐의 전달 매개의 차이가 있을 뿐 두 교과가 추구하는 궁극적인 목표는 유사합니다. 물론 미술교과가 추구하는 목표는 표현 및 감상 능력, 창의성, 심미적 태도인 반면 음악교과가 추구하는 목표는 음악성, 창의성, 음악적 정서로 다르지만 각 영역을 심동적, 인지적, 정의적 측면에서 볼 때는 궁극적으로 추구하는 목표는 공통점을 가집니다. 예를 들면, 리듬의 경우, 음악에서는 시간 속에서 존재하는 청각적 현상이지만, 그림이나 조각에서의 리듬은 공간에서 존재하는 시각적 현상이 될 수 있습니다.

악기에 나타난 색채의 느낌에 대해 알아보기

칸딘스키라는 추상미술 화가는 플루트는 연한 파랑색, 첼로는 짙은 파랑, 바이얼린의 중간 음색은 초록과 비슷하다고 하였습니다.

여러분도 여러분이 알고 있는 여러 가지 악기를 색깔로 표현 할 수 있을까요?
악기에 어울리는 색깔을 쓰거나 칠해보세요.
또 색이 주는 느낌도 언어로 표현해 보아요.
이 악기와 어울리는 음색을 가진 악기는 뭐가 있을지 생각해 봅시다.

악 기					
악기 이름					
음색의 색					
떠오르는 느낌					
음색에 어울리는 선 그리기					

Let's WORK !

그림을 연주하기
-사운드 드로잉-

체험

음악을 듣고 멜로디의 느낌, 타악기의 리듬, 악기의 서로 다른 음색등을
드로잉으로 표현해 봅니다. 오선지를 나의 느낌으로 변형시키거나,
제시된 음악의 기호들을 새롭게 그려보는 것도 자유로운 드로잉으로
완성될 수 있습니다.

미술을 하면 무슨 일을 할 수 있을까?

미술을 공부하면 미래에 무슨 일을 할 수 있을까요? 미술과 관련된 다양한 직업은 어떤 것이 있을까요? 어려서부터 미술을 잘 한다는 칭찬과 권유로 미술대학을 진학한 사람도 있을 것이고, 미술과 관련된 미래의 직업을 얻기 위해서 미술을 시작한 사람도 있을 것입니다. 여학생들은 패션디자이너, 남학생들은 자동차 디자이너가 되고 싶다고 합니다. 자신이 좋아하는 영화나 애니메이션을 보고 미술을 시작한 경우도 있으며 정말 그냥 그림 그리는게 좋아서 시작하는 경우도 있습니다. 예전에는 미술대학에서 미술을 전공하면, 대부분이 화가, 대학교수, 미술 교사, 디자이너가 되었습니다. 그러나 현대에는 과학기술 및 컴퓨터의 발달에 의해서 미술 관련 직업이 세분화되고 특수화 되었습니다. 미술과 관련된 직업을 자세히 알아보고, 내가 되고 싶은 미래의 직업에 대하여 더 자세히 찾아봅시다.

나의 롤모델 찾아보기

체험

WHAT 내가 하고 싶은 일은 무엇인가요?

...
...
...

HOW 내가 하고 싶은 일을 가장 잘 하는 사람은 누구일까요?

...
...

WHY 그 이유는 무엇인가요?

...
...
...
...

방송분야 : 방송기술 감독

영화제작, 방송영상물(뉴스, 드라마, 교양, 오락 등)제작, 상업용 영상물제작 등의 연출에 필요한 촬영, 무대장치, 편집 등의 기술적인 업무를 계획하고 지도·조정하는 직업입니다. 기술감독이 되기 위해서는 방송 관련 실무경력이 필요하고, 창의력과 예술적 재능이 요구됩니다.

영화분야 : 특수분장사 이야기

분장사들은 배우들보다 먼저 도착하여 배우의 극중 성격을 파악하여 연출가와 배우의 극중 성격을 논의한 후 배우에게 분장을 하며, 특별한 얼굴 형태의 특별한 모습 (예: 노인분장, 사극 등)이 필요할 경우 특수분장을 합니다.

애니메이션분야

애니메이션 기획자, 애니메이션 감독, 셀애니메이터, 2D·3D 컴퓨터 애니메이터, 캐릭터 디자이너, 만화가, 콘티라이터, 색지정자, 클레이애니메이터, 퍼핏애니메이터, 만화 스토리 작가

공연 및 파티 이벤트 분야

공연 기획자, 무대 감독, 무대 의상 디자이너, 문화 마케터, 비쥬얼 마케팅 디렉터, 테마 파크 디자이너, 파티 플래너, 쇼콜라티에, 얼음조각가, 풍선 아티스트

경제 산업 분야

자동차 디자이너, 자동차 모형 제작원, 귀금속 및 보석 세공원, 컬러리스트, pop디자이너, 간판 디자이너, 머천다이저, 홍보 마케팅 전문가, 웹 디자이너, 이모티콘, 가구, 제품, 휴대 전화, 팬시 디자이너, 광고 기획자

공예 분야

공예원은 목재, 석재, 점토, 금속, 종이 등 다양한 소재를 가지고 손이나 도구를 이용하여 각종 수공예품이나 전통 공예품을 만듭니다.

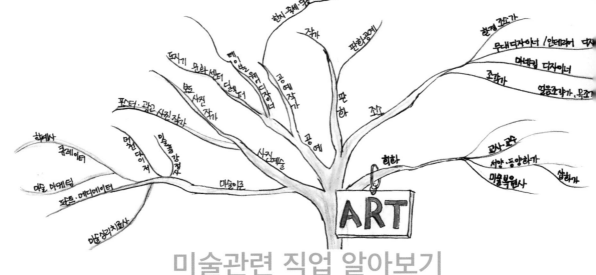

미술관련 직업 알아보기

만화가

● 하는 일
풍자나 우스갯거리 등을 경쾌하고 익살스러운 그림으로 표현하거나 어떤 줄거리가 있는 이야기를 연속된 그림과 대화로 엮는 일을 한다. 시사만화가는 평소에 사회 문제에 많은 관심을 기울여야 하며 한정된 지면에 내용을 함축적으로 담을 수 있는 통찰력을 가져야 한다.

● 준비 방법
과거에는 독학이나 유명 만화가의 문하생으로 들어가 능력을 키웠으나 최근에는 관련 학과에 진학하여 교육을 받는 사람이 증가하고 있다. 이 밖에 공모전에서 입상하거나 인터넷 연재를 통하여 만화가로 데뷔하는 예도 있다.

● 핵심 능력
풍부한 상상력, 미적 감수성, 창의력, 문장력 등

아이디어 컨설턴트

● 하는 일
새로운 제품이나 서비스의 콘셉트를 구상하고, 실물로 구체화하는 일을 한다. 그리고 기존의 제품이나 서비스와 차별화할 수 있는 방안을 기획한다.

● 직업 전망
급변하는 사회에서 변화를 주도하기 위해서는 상상력, 창조력, 창의력 등이 뒷받침되어야 하므로, 아이디어 컨설턴트의 역할이 더 중요해질 것으로 보인다.

● 준비 방법
전공이나 자격보다는 얼마나 열린 사고로 세상을 바라볼 수 있는지가 중요하다. 어떤 일이든 스스로 문제를 발견하고 창의적으로 해결하기 위한 노력과 다양한 사람들의 생각을 이해할 수 있는 능력이 필요하다.

인포그래픽 디자이너

● 하는 일
인포그래픽은 도표, 지도, 다이어그램, 로고, 삽화 등을 활용해 정보를 쉽고 빠르고 정확하게 전달할 수 있도록 디자인한 것을 말한다. 인포그래픽 디자이너는 많은 양의 복잡한 정보를 그래픽으로 보기 쉽게 만든다.

● 직업 전망
정보를 사용자에게 효과적으로 전달하는 것이 중요해지고 있는 만큼, 인포그래픽의 사용은 더욱 확대될 것이다. 이에 따라 인포그래픽 디자이너를 찾는 업체도 늘어날 전망이다.

● 준비 방법
주로 시각 디자인, 정보 디자인, 그래픽 디자인 등을 전공하는 경우가 많다. 정보 분석과 디자인이 만나는 융합 분야이므로 다방면에 관심을 가지는 것이 좋다.

꿈을 잡(job)자 !

컬러리스트

● 하는 일
감성과 개성이 드러나는 제품을 만들기 위해서 색체와 관련된 자료를 수집·분석하고, 제품에 맞는 색채를 기획·적용하는 일을 한다.

● 핵심능력
창의력, 미적 감각, 통솔력, 적응력, 색채 감각 등

● 준비 방법
산업디자인과, 시각디자인과, 회화과 등에 진학하는 것이 유리하다. 한국산업인력공단에서 실시하는 컬러리스트 자격시험이 있다.

● 관련정보
한국색채연구소

디지털 아티스트

● 하는 일
디지털 미디어를 활용해 회화, 조각, 설치 미술 등 다양한 분야의 작품을 제작한다. 기존의 작가와 하는 일은 같지만, 컴퓨터 등 디지털 기기를 이용한다는 점에서 차이가 있다.

● 준비 방법
디지털아트학부, 디지털예술학과 등을 전공할 수도 있지만, 순수 미술을 공부한 뒤에 디지털 기기를 이용해 작품 제작과 전시를 할 수도 있다.

● 직업 전망
디지털 아트는 인터넷을 통한 관람이 가능하다는 장점이 있어서 점차 대중의 관심이 높아지고 있다.

우리모두 꿈을 향해 파이팅!

가상 현실 전문가

● 하는 일
3차원 컴퓨터 그래픽 제어 기술을 활용하여 사용자가 실제의 느낌이 들 수 있도록 가상 세계를 디자인하는 일을 한다.

● 준비 방법
전자공학과, 정보통신공학과, 전파통신공학과 등을 졸업하는 것이 유리하며 관련 자격증으로는 컴퓨터 그래픽스 운용 기능사, 시각 디자인 기사 등이 있다.

● 직업 전망
군사, 교육, 의료 등 폭넓은 분야에서 가상 현실 기술이 사용될 것으로 기대를 모으고 있어서 인력 수요가 계속 증가할 전망이다.

푸드 스타일리스트

● 하는 일
영화, 드라마, 광고 등에 내보낼 음식 관련 장면을 연출하며, 식당의 새로운 메뉴를 개발하거나 요리 관련 도서, 잡지에 소개할 조리법을 작성한다.

● 핵심 능력
요리와 관련된 전문 지식과 요리능력, 미적 감각과 색채 감각 등

● 준비 방법
미술 관련 학과나 조리 및 식품 영양 관련 학과를 졸업하는 것이 유리하며, 대학 부설 기관 또는 사설 요리 학원에서 직업 훈련을 받을 수 있다.

● 관련 정보
세계음식문화연구원

평론가

● 하는 일
전시회 등에 참석하여 예술 작품을 보고 작품의 주제, 표현, 기술 등의 요인을 분석한 다음, 개인의 지식과 판단, 경험 등을 근거로 작품의 평론서를 작성한다. 분야에 따라 문학 평론가, 미술 평론가, 음악 평론가 등으로 구분할 수 있다.

● 핵심능력
평론의 기본 원리와 해당 분야의 지식, 자신의 생각을 논리적으로 표현하고 의사소통할 수 있는 능력, 분석적 사고와 꼼꼼한 성격이 필요하다.

● 준비 방법
국어국문학과나 미술학과, 음악학과, 연극영화학과 등 해당 분야와 관련 있는 학과 등

2 표현

회화의 기본구성요소로 표현

조형요소와 원리

조형요소

조형의 구체적인 형태나 이미지를 구성하는 기본 요소로
점, 선, 면, 형, 명암, 색, 질감 등을 말합니다.

● 점, 선, 면

- 점: 모든 평면 구성의 기본으로 다양한 크기와 모양으
로 표현됩니다

- 선: 대상의 윤곽이나 덩어리로 형을 암시합니다. 작가의
개성이 표현됩니다.

- 면: 점의 확대인 선의 이동에 의해서 이루어집니다. 넓이
를 지닌 2차원의 평면입니다.

● 형

- 자연형: 사람의 손길이 닿지 않은 자연 그대로의 모습
을 말합니다.

- 규칙적 형태(기하학적 형)와 불규칙 형태(자연스런 유기
적 형태)가 있습니다.

- 평면적인 형태와 입체적인 형태가 있습니다.

- 자연형과 변형, 과장된 형(왜곡, 단순화)이 있습니다.

- 추상형: 구체적인 사물의 형상이 아닌 작가의 심상을 표
현합니다. 차가운 추상(기하학적 추상)과 뜨거운 추상 (서
정적 추상)이 있습니다.

● 양감

- 물체의 부피나 무게를 느끼게 하는 요소입니다.

- 같은 크기의 물체를 표현합니다.

- 양감을 표현합니다

- 느낌이 변화합니다.

- 같은 크기라도 풍선은 가볍고, 돌은 무겁게 느껴집니다.

● 색

- 색과 빛: 색은 우리 눈에 보이는 빛의 파장이며 사물의
시각적 특성을 구별하는 요소 중 하나입니다.

색의 3속성

색상		빨강, 노랑, 파랑 등 다른 색과 구분되는 그 색 고유의 성질
명도		색의 밝고 어두운 정도 (0-10: 11단계로구분)를 말합니다.
채도		색의 맑고 탁한 정도 (1-14, 14단계로구분)를 말합니다.

색 상환

색상의 순색을 스펙트럼의 색상 순서대로 둥글게 배열해 놓은 것입니다.

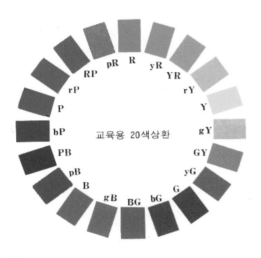

색의 혼합

가산 혼합	빛(색광)의 혼합: 색을 혼합할수록 명도가 높아집니다.	빨강(Red) + 초록(Green) + 파랑(Blue) = 흰색(White)
감산 혼합	물감, 염료, 잉크 등의 혼합: 색을 혼합할수록 명도와 채도가 낮아집니다.	마젠타(Magenta) + 노랑(Yellow) + 시안(Cyan) = 검정(Black)
중간 혼합	회전 혼합(색팽이, 바람개비) 병치 혼합(직물의 짜임, 모자이크): 혼합전 두 색의 중간 명도가 됩니다.	

조형요소

조형요소들이 어떤 실체나 효과를 잘 나타내기 위하여 상호작용을 하는 것을 말합니다.

균형과 대비

통일과 변화

동세와 강조

동세

율동

점이

알록달록 점으로 표현하기

일반적으로 형태를 이루는 기본 요소는 무엇일까요? 바로 점과 선이에요. 점이 모여 선이 되고, 수많은 선들이 교차하면서 또 다른 형태가 만들어지지요. 이번에는 여러 가지 색깔과 크기를 가진 수많은 점들을 이용하여 우리 주변에서 점으로 이루어진 것들을 찾아 보세요. 그 대상은 어떤 크기와 색깔의 점들로 이루어져 있는지, 그리고 점의 특징에 따라 전체적인 형태의 느낌이 어떻게 달라지는지 관찰합시다. 또 나는 어떤 점을 이용하여 무엇을 표현할지도 구상해봅시다.

원하는 색깔의 도화지,
점 모양 스티커지,
연필 지우개

점은 선으로 이행하는 기초 단위로 초등학교에서 익히게 되는 가장 기본적인 조형요소 중 하나입니다. 크기가 다양한 점의 형태를 만지고 다루는 과정에서 자연스럽게 점과 점이 이루는 형태들을 인식하며, 사고 확장에 도움을 줄 수 있답니다. 이 밖에도 점을 확장하여 표현할 수 있는 것으로는 무엇이 있을지 생각해봅시다.

 POINT! **신인상주의란 무엇일까요?**

쇠라, 〈그랑드라트섬의 일요일 오후〉, 1884년

신인상주의는 쇠라, 시냐크 등을 중심으로 한 점묘주의 이론과 그 운동, 표현 방법을 말합니다. 신인상주의자들은 인상주의의 기법을 계승하면서도 인상파의 본능적, 직감적인 제작 태도가 빛에만 지나치게 얽매인 나머지 형태를 확산시킨다는 점에 불만을 느끼고 여기에 엄밀한 이론과 과학성을 부여하고자 하였습니다. 이를 위해 여러 가지 색의 점으로 화면을 구성함으로써 필요한 색채를 얻는 방법으로 표현을 하였습니다.

면봉으로 찍어보기

표
현

붓을 다루는 것이 익숙치 않아서 원하는 모양을 표현하기가 어려웠던 적이 있지요? 이번 시간에는 점묘법을 이용하여 내가 원하는 모양을 쉽게 표현할 거예요. 점찍기는 물감을 재미있게 다루어 혼색의 변화를 탐색하는 데에 효과적인 활동이랍니다. 물감 찍기 활동을 하면서 면봉을 누르는 압력에 따라 나타나는 그림의 변화를 경험해봅시다. 면봉으로도 여러 가지 표현을 할 수 있어요. 뾰족하게 세우거나 비스듬하게 눕히면 점에 변화를 줄 수 있고, 면봉의 크기나 물감의 색에 변화를 주면 다양하고 재미있는 표현을 할 수 있답니다.

선으로 형태 찾기

점이 선을 이루고, 선이 모여 면을 이루는 과정을 통해서 그림이 그려지게 됩니다. 이번에는 면을 가지고 여러분의 상상력을 마음껏 펼쳐보세요. 선과 선 사이에서 면을 발견하고, 이 면을 어떻게 표현할지 구상하고, 직접 표현해봄으로써 사고를 확장해봅시다. 국수 가락이나 실, 전선, 나뭇가지 등이 서로 엉켜있을 때 그 안에서 어떤 모양이 연상된 적 있나요? 선을 이리저리 움직이면서 바라보면 선 들이 서로 겹쳐있는 모습에서 새로운 모습을 발견할 수 있을 거예요. 우리 주변에서 선이 이루는 면의 형태를 찾아봅시다.

POINT!

다양한 표현 기법과 재료를 활용하여 선들을 그려보고
그 안에서 형태를 연상하여 생각해봅시다. 같은 선 안에서도
보는 눈에 따라 다양한 행태들을 찾아낼수 있습니다.

형태의 발견

점, 선, 면, 색은 하나 하나가 독립적으로 사용되기 보다 서로 이어지거나 모이는 복합적인 구성을 통하여 형태를 만들고 장면을 구성하지요. 이번에는 이러한 점, 선, 면을 활용하여 하나의 화면을 구성해 보면서 각 요소들의 역할과 조화를 이해해봅시다. 점, 선, 면이 만들어 내는 다양한 표정들을 살펴보아요. 크기, 굵기, 모양, 방향, 속도, 재료 등에 따라 달라 보이는 느낌에 대하여 이야기해 보고 나만의 독특한 느낌으로 형태를 표현해 보아요.

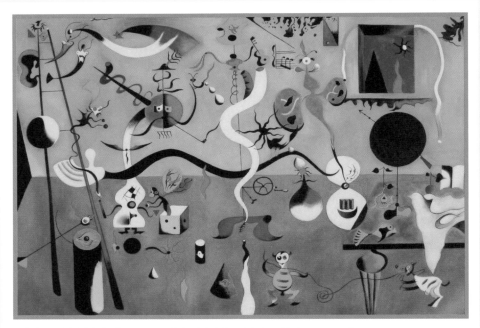

호안 미로, <어릿광대의 사육제>, 66×93cm, 캔버스에 유채, 올브라이트녹스미술관, 1924-1925년

Q 각각 다른 모양을 가진 점, 선, 면이 한 화면에 다 같이 있다면 어떤 느낌이 들까요?

Q 그리고 이 조형 요소들은 각각 어떤 형태를 표현하는 것이 가장 잘 어울릴까요?

Q 가장 기본적인 형태인 점, 선, 면을 이용해서 나만의 상상력을 가지고 그림을 그려봅시다.

 POINT!

호안 미로(Joan Miro, 1893-1983)는 누구일까요?

호안 미로는 에스파냐의 미술가입니다. 회화 뿐 아니라 콜라주, 조각, 도기, 판화 등 즉흥적이고 개성 있는 작품들을 창작하였습니다. 대표작으로는 <농장>, <아를르깽의 사육제> 등이 있습니다.

① 왼쪽의 그림은 무중력 상태로 붕붕 떠 있듯이 축제의 기분을 한껏 나타내고 있습니다.
그림 속 여러 형상에서 볼 수 있는 모양들을 찾아 그려봅시다.

② 위의 유기적 형태를 이용하여 새로운 작품을 그려보아요. 새롭게 조합이 되었을때
어떤 공간이 만들어졌는지 작품을 보고 이야기 나누어 봅시다.

색 이해하기

색의 혼합에 따라
여러 가지 색상이
생깁니다.

색광의 혼합

색료의 혼합

무더운 여름날,
아이스크림을 먹는다면
여러분은 어느색을
선택할까요?
그 이유는?

..........................
..........................
..........................
..........................

그림을 잘 봅시다.
어느 쪽이 더
기울어 보입니까?

명도나 채도가 높은 색은
밝고 가벼운 느낌을 주고,
명도나 채도가 낮은 색은
어둡고 탁해서 무거운
느낌을 줍니다.

그림 중 앞으로 더
튀어나와 보이는 것은
어떤 것입니까?

밝은 노란색은 앞으로
진출하는 느낌을 주고,
어두운 남색은 후퇴하는
느낌을 줍니다.

자신만의 색 만들기

두 가지 색을 섞으면 어떤 색이 나오는지 수채화물감 또는
색연필을 이용하여 빈칸에 칠해봅시다.

색과 질감으로 표현하기

4계절의 상징색을 찾아보아요. 또 아래의 그림처럼 계절에 맞다고 생각되는 질감도 함께 표현 해 보아요.
색상표를 보고 계절과 연상되는 이미지를 함축된 문장으로 만들어 보아요.

봄

...

...

...

...

가을

...

...

...

...

여러 가지 미술 도구들은 저마다의 특징과 질감을 가지고 있습니다.
다양한 미술 도구들을 관찰하고, 그 도구에 물감을 묻혀 평면에 표현하였을 때 나타나는 질감에서
각각 어떠한 차이가 느껴지는지 감각적으로 느껴봅시다.

여름

겨울

통일과 변화로 표현하기

여러분은 어떤 색을 가장 좋아하나요? 색의 색채와 명도를 다양하게 하면, 작품 속에 반복과 리듬을 나타낼 수 있답니다. 이러한 활동을 통해 자연스럽게 색의 변화를 습득하고, 색을 활용하는 능력을 기를 수 있을 거예요. 이 세상에는 몇 가지 색이 있을까요? 노을지는 하늘을 상상해봅시다. 몇 가지 색이 떠오르나요? 이러한 노을지는 하늘의 색깔 변화를 표현할 수 있는 방법을 생각해보고, 다양한 색깔들이 각각 어떤 느낌을 주는지 느껴봅시다.

POINT! **명암이란 무엇일까요?**

빛에 의하여 생기는 대상의 밝기와 어둡기를 말합니다. 모든 물체는 광선에 의해 명암이 나타나고, 명암에 의해 실재감이 나타납니다. 부피나 무게감을 나타나게 하는 표현 요소로 실재감 또는 입체감을 느끼게 합니다.

컬러로 리듬 만들기

우리 주변의 독특한 색감과 질감을 색의 변화로 나타내봅시다.

동세와 균형, 움직임

우리는 무게 중심을 잡아 균형을 이루어야 서 있을 수 있습니다. 두발로 서서 균형을 잡을 때와 한쪽 다리로 서서 균형을 잡을 때의 차이를 비교해 봅시다. 한쪽 다리로 서면 좌우 형태가 달라짐에도 불구하고 균형이 이루어집니다. 미술 작품에서도 중앙에 선을 그어 보면 좌우가 같지 않으면서 균형을 이루는 비대칭적 균형을 찾아 볼 수 있습니다.

 POINT! 대칭적 균형이란?

대칭적 균형 작품을 상하 또는 좌우로 나누어 양쪽의 모양이나 색등을 같게 구성 하는 것을 대칭이라 합니다. 대칭적인 균형은 안정감과 통일감을 주며 때로는 엄격하고 딱딱한 느낌을 주기도 합니다.

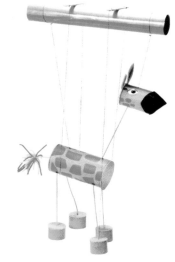

 POINT! 비대칭적 균형이란?

중심선을 기준으로 형태가 같지 않지만 크기, 색, 질감 등과 같은 요소를 통해 균형을 맞추는 것을 비대칭적 균형이라 한다. 비대칭적 균형은 화면에 변화를 주면서 균형을 유지한다.

 POINT! 모빌 (Mobile) 이란 무엇일까요?

모빌은 움직이는 추상 조각을 말합니다. 작은 진동에도 반응이 빠르게 나타나, 순간순간마다 아주 다양한 조형미를 감상할 수 있지요. 모빌은 조각 속에 시간적 요소가 도입되어, 조형의 무한한 변화와 다양성을 보여줍니다. 대표적인 작가로는 알렉산더 칼더(Alexander Calder)가 있습니다.

움직이는 조각에 대해 들어본 적이 있나요?공기나 바람 등 자연에 의해 움직이는 모빌, 기계나 동력에 의해 스스로 움직이는 예술 작품인 키네텍아트 등이 있답니다. 이번에는 다양한 재료를 이용하여 움직이는 조각을 만들어봅시다. 외부의 힘에 의해 시시각각 변화하는 작품에서 움직임과 균형의 원리를 발견하는 재미를 느낄 수 있을 거예요.

재미있는 모양을 오려서
움직이는 조각을 구성해 봅시다.

움직이는 조각만들기

움직임이 나타난 미술 작품을 본적이 있나요? 미술작품에서는 생동감을 더하기 위하여 인간의 실제적
인 움직임을 작품에 도입하기도 하고 여러 미디어 제품을 이용하여 작업을 하기도 해요.
우리 주변에서 움직임이 나타나는 작품이나 생활용품을 찾아봅시다.
먼저, 아래의 모형을 선택해서 모빌을 디자인해 봅시다.

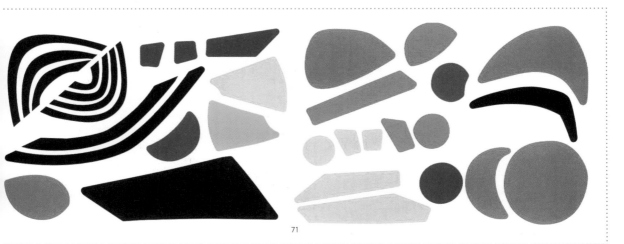

비례와 점증, 눈의 속삭임

착시효과라는 말을 들어본 적이 있나요? 무늬가 빼곡한 물건을 보거나, 어떤 물체가 빠르게 지나갔을 때 등 일상생활에서 착시효과를 느껴본 적이 있을 거예요. 이러한 착시효과를 이용한 예술 작품도 있답니다. 이번에는 옵아트 작품을 감상하고, 착시효과에 대해서 생각해 봅시다.

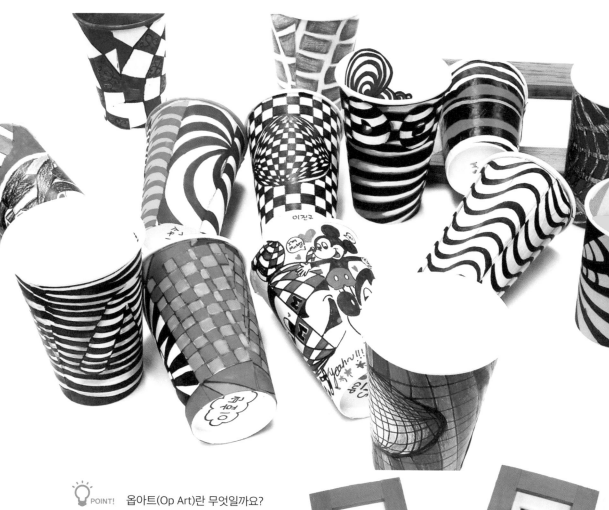

POINT! **옵아트(Op Art)란 무엇일까요?**

옵티컬 아트(Optical Art)의 줄임말로, 자연이나 건축물에 영감을 얻어서 단순하고 기하학적인 무늬를 통해 착시효과를 주는 예술을 말합니다.

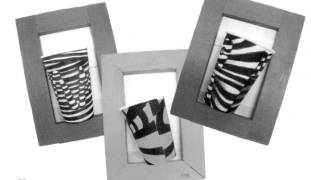

원하는 크기의 종이컵 위에 연필과 자를 사용하여 착시를 일으킬 수 있는 그림을 그립니다.

조형요소와 원리의 이해

ㅣ 조형요소

점은 조형 요소의 기본으로서 그 자체로 선을 이루는 연속적인 패턴으로 사용됩니다. 선은 색, 면과 함께 형태를 정하고, 명암은 빛에 의한 밝음과 어두움의 차이로 형태를 선명하게 만듭니다. 형태는 사물을 구별 지을 뿐만 아니라 그 자체로도 작품의 내용이 될 수 있습니다. 양감은 평면 위에 묘사된 물체가 부피와 무게를 지녀 실제 공간 속에 존재하는 것처럼 보이는 느낌입니다. 질감이란 재질에 따라 느껴지는 독특한 느낌으로 작품의 표면적인 특징입니다. 건축이나 조각에서 촉각적 질감을 많이 경험할 수 있습니다.

ㅣ 조형원리

통일(unity)은 비슷한 형과 색이 반복되어 화면에 나타나 하나로 조직되는 것을 말합니다. **변화(variety)**는 통일된 구성을 부분적으로 다르게 배치하는 것으로, 다양함과 생동감을 줍니다. **균형(balance)**은 형과 색채의 배치가 어느 한쪽으로 치우치지 않고 안정을 이루는 것입니다. 좌우의 무게 중심이 같은 대칭적 균형과 좌우가 서로 다르지만 시각적으로 균형을 이루는 비대칭적 균형이 있습니다. **강조(emphasis)**는 작품에서 특정 부분의 조형 요소와 원리를 과장하거나 생략하여 주제를 드러내는 방법입니다. **대비(대조, contrast)**는 서로 다른 형과 색 등 조형 요소를 함께 배치하여 비교할 때 얻어지는 시각적 강조 효과이며, **율동(rhythm)**은 여러 가지 조형 요소의 규칙적이고 주기적인 반복에 의해 느껴지는 리듬감으로 경쾌하고 활기찬 느낌이 듭니다. **점이(gradation)**는 색, 형, 명암이 점진적으로 변화하며 증가(점증)하거나 감소(점감)하는 느낌입니다. **비례(proportion)**는 전체와 부분, 부분과 부분 간의 수치적 비율에서 느껴지는 상대적 관계입니다. 대상의 크기나 길이, 부피 등의 차이에서 느껴집니다.

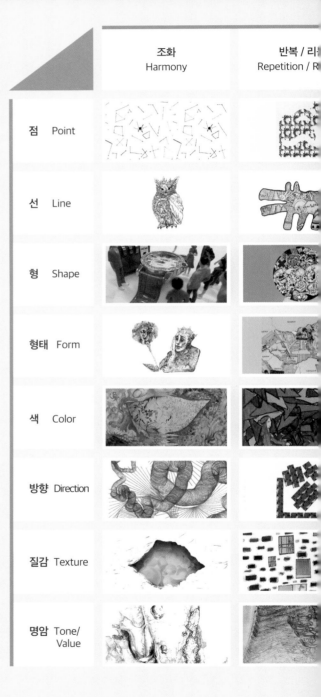

	조화 Harmony	반복 / 리 Repetition / R
점 Point		
선 Line		
형 Shape		
형태 Form		
색 Color		
방향 Direction		
질감 Texture		
명암 Tone/Value		

강조 / 대비 Emphasis / Contrast	통일 Unity	균형 Balance	비례 Scale Proportion

표현의 즐거움 !

회화의 세계

회화

다차원의 평면 위에 작가의 사상과 감정을 표현한 것입니다.

드로잉 (소묘)

드로잉은 주로 선으로 그리는 회화의 표현 방법 또는 작품을 말합니다. 현대미술에서는 '밑그림'이라는 제한적 의미에서 벗어나 그 자체가 독립된 작품이 되기도 하고 매우 광범위한 영역까지 확장되어 사용됩니다.

드로잉(소묘)의 종류

스케치(Sketch)

대상의 형태나 분위기, 전체적인 구도나 특징 등을 간결하게 표현하는 것입니다.
주로 채색화의 밑그림으로 사용되며 간결하게 명암, 음영까지 표현합니다. 물체의 형태, 명암 등을 단색으로 표현하는 전통적인 의미의 소묘는 모든 조형 활동의 기본으로 관찰력과 표현력을 향상시킵니다

크로키(Croquis)

주로 움직이는 대상의 동세와 특징을 살려 빠른 시간에 그리는 것으로, 속사화라고도 합니다.
빠른 시간(3-5분)에 그려야 하므로 세부적인 묘사보다는 간략한 선으로 생동감 있게 표현합니다. 선으로 그리기에 알맞은 재료를 사용하여 한번에 그리며 가급적 수정을 하지 않습니다.

정밀 묘사

대상의 특징을 아주 세밀하게 묘사 하는 그림으로 실재감이 강하게 표현됩니다.
대상을 세밀하게 그리기 때문에 형태, 명암, 질감, 양감 등에 유의해야 합니다.
주로 수정이나 세필이 가능한 연필이나 펜을 재료로 사용합니다.

데생

충분한 시간을 가지고 대상의 형태, 명암, 질감, 양감 등을 정확하게 관찰, 표현하는 것입니다.
석고 데생, 인체 데생 과정: 중심선을 긋고 대강의 형태를 그립니다 구체적인 형태를 파악하여 묘사합니다. 전체를 크게 구분하여 대강의 명암을 표현합니다. 세부적인 묘사와 명암을 파악하여 양감, 질감, 반사광을 효과적으로 표현합니다.

회화의 다양한 표현 기법

마블링	물을 담은 넓은 그릇에 유성 물감이나 먹물을 떨어뜨리고 막대기로 저어 무늬를 만든 후 종이를 덮어 찍어 내는 방법입니다. 우연적인 물결의 무늬, 색채의 흐름을 표현, 물과 기름의 반발 작용을 이용합니다.
스크래치	밝은색 크레용이나 색연필 등으로 그린 후 그 위에 어두운색을 덧칠하여 송곳이나 칼 끝으로 긁어 내어 표현하는 방법입니다.
프로타주	요철이 있는 물체 위에 종이를 얹고, 연필이나 크레용 등으로 문질러 나타내는 방법입니다.
데칼코마니	종이를 펴서 한쪽 면에 물감을 묻힌 후, 다시 접어 눌러서 좌우 대칭형의 무늬를 얻는 방법입니다.
모자이크	색돌, 색타일, 색종이, 색유리 등 작은 조각들을 붙여 그림이나 무늬를 구성하는 방법입니다
콜라주	신문지, 색종이, 헝겊, 실 등 여러 가지 재료를 붙여서 표현하는 방법입니다
몽타주	여러 가지 잡지, 인쇄물 등의 사진을 오린 후 합성하여 표현하는 방법으로 비현실적인 효과를 줍니다.
물감 번지기	종이에 물을 묻힌 후 그 위에 물감을 흘리거나 붓으로 칠하여 번지게 하는 방법입니다. 이 외에 물감 흘리기, 뿌리기, 불기 등도 있습니다.

사물의 표정을 그린 정물화

정물화

과일, 채소, 꽃, 기물 등의 움직이지 않는 물건을 배치하여 그린 그림입니다.

정물화의 특징

소재의 선택과 배치가 자유로워 구도 학습에 적합합니다. 광선 조절이 자유롭고 물체를 오래 관찰하여 그릴 수 있어 물체의 특성을 파악하기에 좋습니다. 풍경화와 달리 계절, 날씨에 관계없이 실내에서 자유롭게 그릴 수 있습니다.

정물화의 역사

17세기 네덜란드 화가들에 의해 독립된 주제로 그려지기 시작하였습니다. 18세기 프랑스의 장-시메옹 샤르댕(Jean-Simeon Chardin)에 의해 본격적으로 제작되었으며, 19세기 인상주의 화가들에 의해 더욱 발전하였습니다.

동양의 정물 표현

기명절지화, 책가도 등 정물 표현을 통해 출세, 건강과 같은 행복을 기원하였습니다.

정물화 그리기는 장점이 많은 활동입니다. 날씨와 장소에 구애받지 않고, 정물의 수량, 위치, 방향 등을 자유롭게 선택할 수 있어 구도 연습에 적당하기 때문이지요. 명암을 관찰하고 표현하여 양감 표현력을 향상시키는데에도 효과적이랍니다. 이번 시간에는 정물을 관찰하여 아름다움을 탐색하고, 재료와 기법의 특징을 살려 개성있게 표현해봅시다.

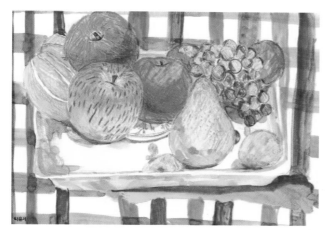

박윤서

식탁 위에 과일과 꽃이 놓여있는 것을 본적이 있나요? 그 모습이 마음에 들었나요? 똑같은 꽃이나 과일의 위치가 바뀌었을 때 크기나 색깔, 느낌이 달라 보인 경험은 없나요? 만약 있다면, 어떤 위치에 있을 때 가장 보기가 좋았는지 생각해 봅시다. 그런 경험이 없다면 직접 여러 가지 구도로 배치해 보아도 좋습니다.

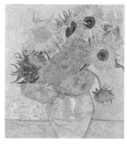

빈센트 반 고흐의 정물화 작품 <해바라기>입니다. 이 그림은 붓터치가 강렬하다는 특징이 있는데, 작가인 고흐의 감정이 그림에 이입되었기 때문이랍니다. 우리도 나의 감정을 실어서 다시 정물화를 그려봅시다.

빈센트 반 고흐,
<해바라기>, 91×72cm,
캔버스에 유채, 1888년

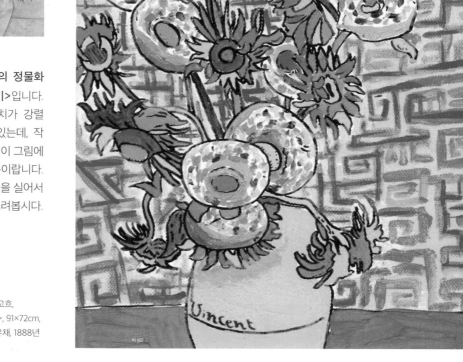

박성은

폐품으로 꽃과 병 만들기

이번 시간에는 화병에 예쁜 꽃을 꽂아 꽃꽂이를 해봅시다. 음료수 병을 석고붕대로 감아 다양한 형태를 만들고, 아크릴로 채색을 해서 화병을 만듭니다. 나무젓가락으로는 가지를 만들고, 수채화, 사인펜 등으로 종이에 내가 좋아하는 꽃을 관찰하여 그리면, 나만의 멋진 꽃병을 완성할 수 있을 거예요. 이와 같이 폐품을 활용하여 꽃과 꽃병을 만들 수 있습니다. 버려지는 폐품을 활용하여 꽃병을 만들고 내 손으로 직접 꽃을 만들어 꽂으면, 살아있는 꽃처럼 아름답고, 만든 사람의 향기를 느낄 수 있는 멋진 작품이 될 거예요.

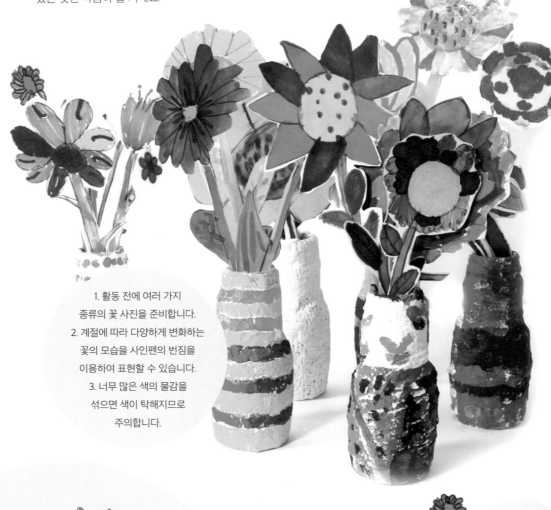

1. 활동 전에 여러 가지 종류의 꽃 사진을 준비합니다.
2. 계절에 따라 다양하게 변화하는 꽃의 모습을 사인펜의 번짐을 이용하여 표현할 수 있습니다.
3. 너무 많은 색의 물감을 섞으면 색이 탁해지므로 주의합니다.

안 쓰는 병, 흰종이, 색
칠 도구 (사인펜, 수채
화물감, 아크릴물감, 크
레파스), 나무젓가락,
석고붕대

주변에서 볼 수 있는 다양한 형태의 꽃을 수집하여 각각의
모습을 관찰해봅시다. 또 유리병이 꽃병으로 변신한 것처럼
재활용품을 활용할 수 있는 부분은 또 무엇이 있는지와
재활용의 의미에 대하여 생각해봅시다.

분청사기 체험하기

분청사기가 무엇인지 들어본 친구들이 있나요? 분청사기는 우리의 도자기로 자유롭고 서민적인 아름다움을 지녔답니다. 이번에는 분청사기에 대해 알아보고, 우리 도자기의 가치를 생각해보는 시간이에요. 분청사기를 만드는 기법을 생각하며, 나만의 분청사기를 표현해봅시다. 기존의 분청사기의 무늬를 그대로 따라 그리는 것이 아니라 자신만의 무늬를 꾸며볼 수 있도록 합니다.

여러분은 도자기 작품을 실제로 본 경험이 있나요? 도자기의 생김새를 관찰하고 전체적인 모양에서 아름다움을 찾아보세요. 색과 무늬에서도 아름다움을 찾고 나는 어떤 도자기를 표현하면 좋을지 생각해 봅시다.

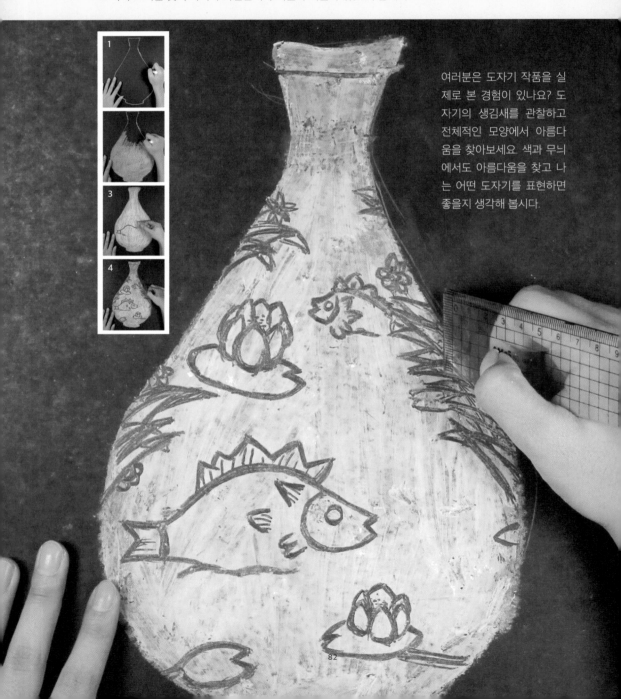

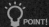 POINT! 분청사기란 무엇일까요?

분청사기는 분장회청사기의 준말로 구우면 회색 또는 회흑색이 되는 바탕흙 위에 백토로 표면을 칠한 후 무늬를 새기고 유약을 씌워 구운 도자기입니다. 분청사기의 장식기법은 상감, 인화, 박지, 조화, 철화, 귀얄, 분장이 있어요. 귀얄기법은 백토를 직접 붓으로 그릇 위에 바르는 기법이고, 분장기법은 백토를 묽게 한 것에 그릇을 덤 벙 담가 바르는 기법이에요. 조화기법은 그릇 전면을 백토로 분장한 뒤 원하는 무늬를 선으로 새기는 기법이에요. 고려청자의 음각기법과 유사하지요. 박지기법은 그릇 전체 또는 일부분을 백토로 분장한 뒤에 새기고자 하는 무늬만 남기고 무늬 외의 백토의 바탕을 긁어서 무늬의 백색과 바탕이 대조를 이루도록 하는 기법이랍니다.

마음을 나타내는 인물화

인물화

사람을 주제로 하여 그린 그림입니다.

인물표현의 역사

인류 초창기부터 다루어진 주제로 선사시대에는 다산 등을 기원하였습니다.

그리스 로마시대에는 인체의 이상적인 아름다움을 표현하였습니다.

9세기 이전에는 신화, 종교, 역사적인 주제로 많이 다루어졌으며 19세기 이후에는 작가의 개성에 따라 다양한 형태로 제작하였습니다.

인물표현의 시대적 특징

1. 원시시대에는 번식이나 풍요 등의 기원을 담은 인물을 표현하였습니다.
2. 그리스 로마시대에는 모든 사람들이 아름답다고 인정하는 이상미를 표현하였고, 자연현상과 인간의 관념 등을 나타내어 우의화나 의인화 등에서 쉽게 찾아볼 수 있습니다.
3. 르네상스 이후 19세기 신고전주의 시대까지는 인간의 아름다움과 지성적, 이지적인 표현이 주류였습니다.
4. 현대에는 인물에 대한 작가의 생각이나 느낌을 주관적으로 해석하여 개성적으로 표현합니다.

대상에 따른 분류

1. 자화상: 자신의 모습을 직접 보고 그린 그림
2. 초상화: 특정한 인물을 묘사한 그림
3. 풍속화: 일상생활의 모습을 그린 그림
4. 기타: 역사화, 종교화, 나체화, 코스튬화 등

자세에 따른 분류

1. 좌상화: 앉아 있는 자세를 그린 그림
2. 입상화: 서 있는 자세를 그린 그림
3. 와상화: 누워 있는 자세를 그린 그림
4. 군상화: 화면에 두 사람 이상을 표현한 그림

표현 부위에 따른 분류

1. 두상화: 목 위의 머리 부분을 그린 그림
2. 흉상화: 가슴 윗부분을 그린 그림
3. 반신상화: 골반 윗부분을 그린 그림
4. 전신상화: 전체의 모습을 그린 그림

움직이는 사람의 동세 파악하기

누구나 달리는 사람을 본 적이 있죠? 달릴 때에는 근육과, 뼈 등 온 몸이 움직이게 됩니다. 이번에는 생각이나 느낌이 아닌, 관찰을 통한 활동을 해볼 거예요. 먼저 달리는 사람을 자세히 관찰하면서 관절의 움직임을 이해해봅시다. 그리고 내가 인지한 움직임을 사실적으로 묘사해보면서 표현에 대한 자신감을 키워봅시다.

몸의 중심이 되는 몸통을 그린 다음 비례에 맞게 팔, 다리, 손, 발 등 자세한 부분을 그립니다. 머리카락, 눈썹, 볼 등 더욱 자세한 그립니다.
마지막으로 색칠 도구로 색칠하여 완성합니다.

POINT!

움직임이 정확한 사진을 고르고, 관절부위의 위치를 파악하면 동세에 따라 달리는 사람의 모습이 자연스럽게 그려집니다.

Let's
WORK !

내 얼굴 그리기

거울 앞에 서서 내 얼굴을 관찰해보세요. 눈썹, 눈, 코, 입, 귀……나의 매력포인트는 무엇이라고 생각하나요? 나만의 매력과 개성, 특징을 살려 멋진 자화상을 그려봅시다. 얼굴 각 부분의 형태, 비례, 균형 등을 자세하게 관찰하고 표현하여 사진처럼 내 얼굴과 닮은 그림을 완성해 봅시다.

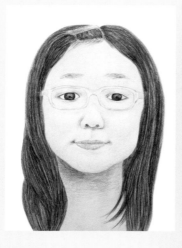

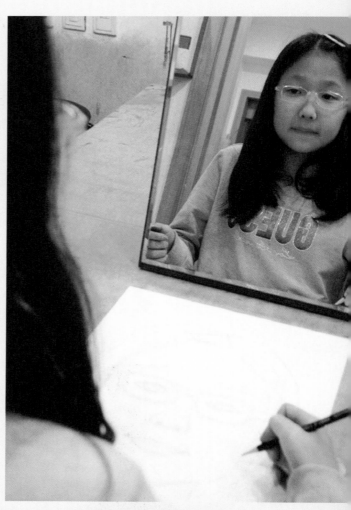

POINT!

우리반에 똑같이 생긴 친구가 하나도 없는 것처럼 우리는 모두 다른 얼굴을 하고 있어요. 쌍둥이도 자세히 보면 얼굴이 조금씩 다르답니다. 내가 자주 짓는 여러 가지 표정을 지어보고, 내 얼굴의 어떤 부분을 부각시켜 표현할지 생각해 봅시다.

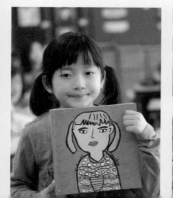
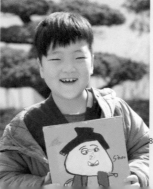
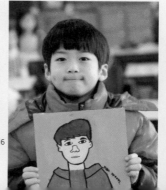
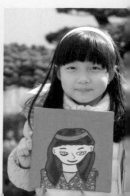

친구들과 작품을 감상하며 이야기를 나누어 봅시다. 눈썹, 눈, 코, 입, 귀를 관찰해 그려보며 내 얼굴에서 새롭게 알게 된 점은 무엇인가요? 인물의 특징이 잘 표현되었는지, 전체적인 비례와 입체감이 잘 표현되었는지도 살펴보고 완성해 봅시다.

동물의 형태와 촉감 나타내기

동물의 특징을 잘 표현하기 위해서는 먼저 몸의 구조를 파악해야 합니다. 몸의 기본 틀인 뼈와 근육을 이해하고 그리면, 그림 속 동물의 표정과 동작을 더욱 사실적이고 생동감 있게 표현할 수 있답니다. 사진, 영상, 실물 등 다양한 동물의 모습을 자세히 관찰해보세요. 가만히 있는 모습, 움직이는 모습을 살펴보며 크고 작은 형태의 변화를 비교합니다. 그리고 고양이, 토끼, 거북이, 새, 물고기 등이 가진 차이점들도 찾아봅시다.

털의 질감을 확대해서
그려보아요!

털의 질감을 확대해서
그려보아요!

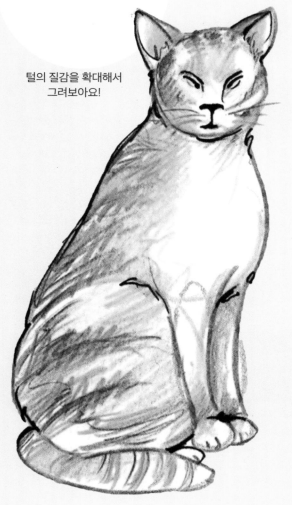

1. 동물의 움직임을 자세히 살펴봅니다.
2. 연필로 가볍게 3개의 원 (몸통 2, 머리 1)을 그립니다. 머리는 몸통보다 작게 그리고, 더 작게 발을 그립니다. 동물에 따라 비율이 다르므로 형태를 잡을 때에는 큰 덩어리부터 작은 덩어리로 진행하는 것이 좋습니다.
3. 색연필로 외곽선을 그리고 필요 없는 선을 지웁니다. 털이나 피부의 질감도 표현합니다. 입체 감을 주기 위해 명암을 넣어 완성합니다.

특히 표현하기 어려운 털이나 피부의 특징을 효과적으로 표현하려면 어떻게 해야 할 지 생각해 봅시다. 참고로 털의 질감을 표현할 때에는 색연필의 강약 조절과 색감의 변화를 이용할 수 있답니다. 여러 번 연습을 한 뒤 사진을 보고 그리는 것에 익숙해졌다면, 이번에는 새, 물고기, 거북이 등 여러 종류의 살아 움직이는 것을 빠르게 그리는 연습도 해봅시다.

동물에 따라 계절마다 다른 털을 가지기도 합니다. 일반적으로 동물의
털은 겨울에 두껍고 길어지며, 봄이나 여름에는 짧아지게 되지요.
이 과정이 기후에 따라 눈에 띄는 방식으로 바뀌지는 않지만, 동물은
이렇게 계속 털갈이를 하기 때문에 일 년 내내 따뜻할 수 있답니다.
이번에는 동물의 털을 관찰하여 크레파스로 개성 있게 표현해봅시다.

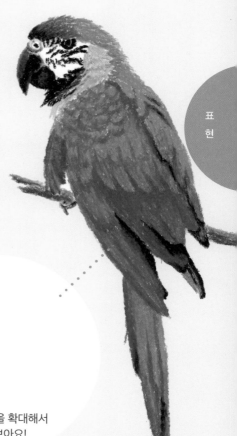

표면의 질감을 확대해서
그려보아요!

털의 질감을 확대해서
그려보아요!

89

마음이 끌리는 풍경화

풍경화

자연 경치나 생활 공간을 그린 그림입니다.

풍경화의 역사

처음에는 종교화, 역사화의 배경이었으나 17세기부터 네덜란드 화가들에 의해 독립된 주제로 그려졌고, 19세기 빛에 의해 변화하는 자연을 표현한 인상주의 화가들에 의해 더욱 발전하였습니다.

풍경화의 원근법

선원근법(투시도법): 고정된 시점에서 대상을 관찰하여 표현한 것으로 소실점의 개수에 따라 1점 투시, 2점 투시, 3점 투시로 나뉩니다.

소실점: 투시도법에 의하여 그려진 그림 속의 물체의 선들을 연장하면 한 곳에서 만나게 되는데, 이 지점을 소실점이라고 합니다.

눈높이: 그림 속 소실점에서 수평선과 같은 높이 (눈높이 = 수평선, 지평선 = 소실점)를 말합니다.

공기 원근법(색채 원근법): 공기나 광선에 따라 같은 대상이라도 물체의 선명도가 다르게 보이며, 가까운 풍경은 선명하게, 먼 곳은 흐리게 표현합니다.

박소영, <오후의 시간>, 108×45cm, 캔버스에 유채, 2007년

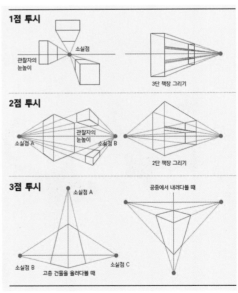

1점 투시

관찰자의 눈높이 · 소실점 · 3단 책장 그리기

2점 투시

소실점 A · 관찰자의 눈높이 · 소실점 B · 2단 책장 그리기

3점 투시

소실점 A · 공중에서 내려다볼 때 · 소실점 B · 고층 건물을 올려다볼 때 · 소실점 C

일상에 대한 애정을 그린 풍속화

풍속화

당대의 풍습이나 일상의 모습을 주제로 그린 그림입니다.

김홍도,<무동>, 22.7×27cm, 종이에 옅은 채색,
국립중앙박물관, 18세기 후반

풍속화의 특징

평범한 사람들의 일상에 대한 애정을 담은 그림에서부터 사회의 부조리를 풍자적으로 비판하는 그림까지 당대의 시대상을 해학과 익살로 표현하며 희로애락의 인간 군상들을 보여줍니다.

신윤복, <월야밀회>, 35.2×28.2cm, 종이에 옅은 채색,
간송미술관, 조선 19세기경

김홍도와 신윤복의 풍속화 특징

	김홍도	신윤복
주 제	서민들의 생활상을 익살스럽고 해학적으로 나타냄.	한량, 기녀, 부녀자들의 풍류 모습이나 남녀 간의 애정을 자유분방하게 묘사.
배 경	배경을 생략하여 주제를 돋보이게 함.	배경을 다양하게 표현하여 정황을 자세하게 설명.
색 채	절로묘(折爐描)로 먹선의 변화를 주고 농담 기법을 사용.	가늘고 섬세한 철선묘 (鐵線描)와 화려한 색채로 표현.
구 도	대각선 구도나 원형 구도를 사용하여 동적으로 표현. 원근 상하의 배치를 통해 화면의 집중감을높임.	수평 수직 구도를 사용하여 정적이고 섬세하게 표현.

초현실적인 풍경 만들기

현대미술에서 사진은 기록의 기능을 넘어서 예술적 표현 활동에 중요한 역할을 합니다. 그래서인지 사진을 편집하고 가공하여 더욱 다양한 예술 작품을 만드는 활동이 늘어나고 있어요. 이번에는 직접 그린 그림과 사진을 합성해서 새롭고 색다른 공간을 창조해봅시다. 사진의 특징인 기록성과 그림의 특징인 표현 세계는 각각 자신만의 세계에 머물지 않고, 다른 표현매체들과 교류하며 그 영역을 확대해 나가고 있습니다. 이번에는 그림과 사진을 합성해서 초현실적인 풍경을 만들어 봅시다.

단순히 사진을 오려 붙이는 작업으로 끝나는 것이 아니라 사진끼리 결합시켜 새로운 것을 만드는 활동으로 상상력을 발휘해 봅시다.

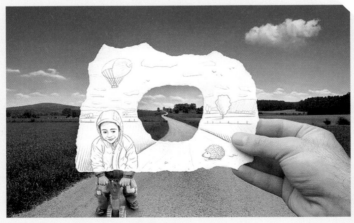

벤하이네,<pencil vs camera-29-child playing>

그림 위에 사진을 붙일 수도 있지만, 반대로 사진 위에 그림을 겹쳐 꾸밀 수도 있답니다. 벤 하이네(Ben Heine)라는 화가는 이러한 사진과 그림의 절묘한 결합 작업으로 유명하지요. 그는 사진 위에 자신의 상상력을 발휘하여 그린 그림을 붙여 새롭게 표현하기도 하고, 3D 연필 아트로 응용하기도 했습니다.

벤 하이네처럼 빈 종이에 현실을 넘어선 재미있는 풍경을 자유롭게 그려봅시다.

다중원근법의 이해와 표현하기

다음의 작품들은 한 작품 내에서 하나의 원근법이 아니라 여러 다른 눈높이와 원근법을 설정하여 그린 그림들입니다. 각 작품들은 이러한 다중 원근법을 통해 작가의 다양한 의도를 드러내고 있습니다. 각 작품들에 활용된 원근법과 작가의 의도, 자신의 느낌에 대해 논의해 보세요.

POINT! **가이드라인에 따라 내 주변의 풍경을 그려봅시다.**

눈높이나 시점은
어디에 있나요?
그림 속의 시점과
눈높이를 찾아봅시다.

표

현

상상 표현과 추상 표현

상상표현

고정 관념을 깬 상상의 세계로, 꿈, 상상, 환상, 공상 등을 표현한 그림입니다.

엉뚱한 만남
이경미,<테이블 위의 사블롱 브뤼셀>,
90×90cm, 자작나무에 유채, 2012년

상상표현은 본 적도 없고 경험한 적도 없는 세계를 표현할 수 있습니다. 물건의 색이나 크기를 바꾸거나 물건을 사람처럼 표현해 보거나 새처럼 하늘을 날아다니게 표현할 수도 있습니다.

보이지 않는 세계의 상상
김혁, <어느날 꿈속에서>,
60×60cm, 일러스트보드
지, 먹물, 펜, 2017년

추상 표현

20세기 초 구체적인 자연 형태의 표현에서 벗어나 순수한 조형요소(점, 선, 면, 색)만으로 표현합니다.

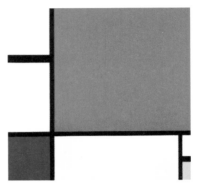

차가운 추상(기하학적 추상): 대상을 의도에 따라 점차 점, 선, 면, 색 등의 기하학적 요소로 나타낸 것입니다. 몬드리안은 자연의 형태를 점차 단순화하여 수평과 수직선 등에 의한 면의 분할로 화면을 구성하였습니다.

피에트 몬드리안, <빨강, 파랑, 노랑의 구성>, 51×51cm, 캔버스에 유채, 1930년

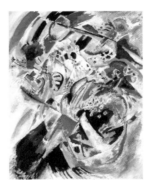

뜨거운 추상(서정적 추상): 자유로운 형과 색으로 작가의 감정을 표현하는 것입니다. 칸딘스키는 음악에서 느낄 수 있는 음률과 리듬감을 표현하였습니다.

바실리 칸딘스키, <No. 201>, 33×46cm,
캔버스에 유채, 1914년

POINT! 상상력을 키우는 방법에는 어떤 것이 있을까요?

확대와 축소	사물이 지닌 본래의 크기를 확대하거나 축소해 보며 현미경을 통해 세부를 확대한 모습은 어떠할까요?
반사와 왜곡	구슬, 물 등에 비쳐 왜곡된 모습은 어떠할까요?
분해와 집합	대상을 분해하거나 한곳에 모아 놓은 형태는 어떠할까요?
투 시	우리의 몸 또는 여러 가지 사물에 X선 촬영을 한다면 어떤 느낌이 들까요?
원 시	항공 사진처럼 풍경이나 사물을 멀리서 관찰하면 어떤 형태를 지녔을까요?
절 단	대상의 단면 등을 자른 형태는 어떠할까요?
의인화	사물이나 무생물에 사람처럼 생명력을 부여하여 표현해 보면 어떨까요?

Q 미술 작품에는 어떤 상상 표현이 사용될까요?

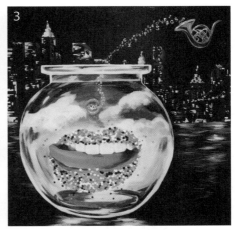

1. 이지선,<쇼윈도우>, 70x50cm, 캔버스위에 아크릴, 2011년
2. 오지민, <물고기와 나>, 20x16cm, 천, 단추, 고무, 지퍼, 종이, 2018년
3. 이지선, <대화의 법칙>, 50x50cm, 캔버스위에 아크릴, 2010년

스토리가 있는 상상의 동물

신화와 동화 속 상상의 동물을 본 적이 있을거예요. 주변의 게임이나 영화에서 신화나 전설을 재현한 것에는 무엇이 있을까요? 생물의 상징적인 의미를 알고 그것을 확장시켜 새로운 이미지를 만드는 작업들이 주변에서 많이 제작되고 있습니다. 내가 좋아하는 동물이나 신화속의 상상의 동물을 골라 자유롭게 변형시키고, 또 그 안에 숨어있는 배경이나 스토리를 담은 상황들을 묘사해서 그려 넣어 봅시다. 결과물을 가지고 상상의 동물의 특징이나 성격에 대해 함께 이야기 나누어 보세요.

상상의 동물 스케치하기

상상의 동물 채색하기

신비롭고 환상적인 상상의 스토리를 동물과 함께 그려봅시다.

옵아트와 착시현상

옵아트란?

'옵티컬 아트 Optical Art'를 줄여서 부르는 용어 이며 시각적 착각을 의미하며 1960년대 미국에서 일어난 추상 미술의 한 경향입니다.
옵아트의 작품은 실제로 화면이 움직이는 듯한 환 각을 일으키며 운동감과 깊이감이 특징인 광학적 미술입니다.

옵아트의 특징

● 옵아트 그림을 보면 그림의 화면이 움직이는 듯 한 선, 기하학적 형태 및 색채 등을 독특하게 배 열해서 만든 작품입니다. 그림의 부분들이 순간 순간 변하는 것처럼 보이기도 하고, 움직이는 것 처럼 보이기도 합니다.

● 옵아트는 추상 형식의 그림으로, 차가운 느낌을 줍니다. 팝아트는 사람들이 쉽게 알아볼 수 있 는 이미지를 사용했지만, 옵아트는 시각적 착시 효과를 창조하기 위해서 기하학적 무늬와 색채 만을 사용합니다.

● 옵아트는 미술품의 관념적인 향수를 거부하고, 순수하게 시각적으로 작품을 제작하고자 했으 며, 의미 부여나 주제 찾기보다는 있는 그대로 를 관찰하도록 합니다.

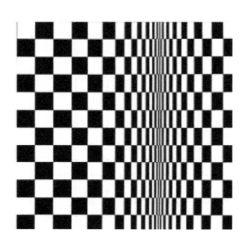

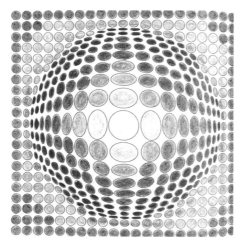

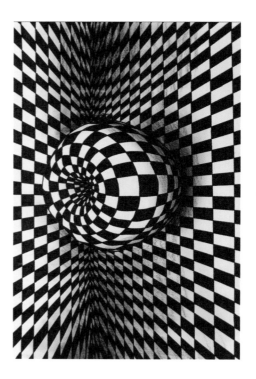

1. 브릿지 라일리, <감응하는 눈>, 1965년
2. 임재혁(학생작품), <옵아트 따라하기>, 2019년
3. 학생작품, <사과>, 2019년

바자렐리처럼 채색해보기

옵아트(OP ART)의 대표화가 빅토르바자렐리는 착시현상을 활용하여 입체감이 느껴지는 그림을 그렸습니다. 이러한 현상을 이용해서 작품을 만들어 봅시다.

1. 비슷한 느낌의 색을 골라 밝은 색부터 어두운 색 순으로 색을 칠해 봅시다.

2. 서로 반대가 되는 색을 칠해 봅시다.

3. 아래의 도형안에 색의 변화를 통해 입체감이 생기도록 색칠해 봅시다.

내마음 추상화로 표현하기

내 마음을 그림으로 표현하면 어떤 모습일까요? 점, 선, 면을 이용하여 나의 마음을 추상적으로 표현해 봅시다. 물감 대신 실을 이용하여 질감이 살아 있는 작품을 만들 수 있답니다.
내 마음을 가장 잘 나타낼 수 있는 형태를 생각해 봅시다. 이러한 기하학적이며 아름다운 무늬로 만든 작품을 애보리지널 아트(Aboriginal Art)라고 합니다.

애보리지널 아트란?

'애보리지널 아트(Aboriginal Art)'로 불리는 호주 원주민 미술은 원주민들의 역사·전통·삶을 추상적으로 표현하는 게 특징이며 1980년대 들어 세계적으로 주목을 받았습니다.

오늘날 원주민 예술가들은 독특한 도트 페인팅을 포함한 다양한 스타일의 강렬한 페인팅뿐만 아니라 천연 잔디, 양모와 끈, 프린트 작품, 유리, 핸드 프린트 원단과 보석을 재료로 한 조각 등을 만들고 있습니다. 호주 원주민들은 문자가 없어 예술 행위를 통해 그들의 전통을 계승합니다.

창조신화, 전통, 사상, 삶의 이야기 등을 상징적인 기호로 표현합니다. 이 같은 표현 양식이 현대미술과 통했으며, 미술 교육을 받지도 않았음에도 그들의 미술은 추상표현주의 등 현대미술의 모습과 닮아 있습니다.

1. 임재혁(학생작품), <내마음 실로 나타내기>, 2019
2. 장예진(학생작품), <내마음 실로 나타내기>, 2019

내마음 실로 나타내기

마음을 그림으로 표현해 본 적이 있나요?
본인이 그리고 싶은 그림을 그려 자유롭게 형상을 만들고, 스케치한 선을 따라 바늘과 실로 예쁘게 꿰매
면 질감이 살아 있는 멋진 작품을 완성해 봅시다.

기능과 목적을 만드는 디자인

디자인

'계획하다, 설계하다' 라는 의미입니다.
기능적인 목적과 미적인 감각을 동시에 고려한 미술입니다.

디자인의 조건

기능성 -기능과 목적에 맞게 디자인하였습니까?
경제성 -최소의 경비로 최대의 효과를 거두었나요?
심미성 - 미적인 감각을 고려하였습니까?
독창성 -기존과 다른 독창적인 부분이 있습니까?
실용성 -실생활에서 유용하게 활용할 수 있습니까?

시각(전달)디자인

알리고자 하는 내용을 시각적인 기호나 형태, 색채 등에 의하여 효과적으로 전달하는 디자인입니다.

● **포스터 디자인** : 문자와 그림으로 표현하여 어떤 사실이나 내용을 많은 사람들에게 널리 알리기 위한 시각 전달 디자인입니다.

● **마크 디자인** : 어떤 단체나 모임의 성격 등을 상징하기 위한 디자인입니다.

● **포장 디자인** : 상품을 광고하고 보호하며, 사용과 운반을 편리하게 합니다.

● **일러스트레이션** : 자신이 알리고자 하는 내용을 빠르고 정확하게 전달하려는 목적으로 사용된 글자 이외의 그림이나, 사진, 도표, 도형 등을 말하며, 문장의 보조적인 역할뿐만 아니라 독립적인 작품으로서의 가치도 지닙니다.

● **캐릭터** : 소설, 만화, 극 등에 등장하는 인물이나 동물 등 대상의 모습에 성격이나 특징 등 개성을 주어 표현한 것입니다.

제품 디자인

편리하고 아름다운 제품을 대량 생산하기 위해 공업 생산품의 원형을 계획하는 조형 활동입니다. 제품은 나사에서부터 우주선 등에 이르기까지 매우 광범위한 영역을 차지하고 있으며, 과학 기술의 발달과 함께 계속 새롭게 만들어지고 있습니다.

● **그린 디자인(에코 디자인)** : 제품 디자인의 새로운 동향 중 하나로 환경 친화적 디자인이라고도 불립니다. 그동안 자연 생태계에 악영향을 끼친 산업화의 부산물인 제품이 자연 생태계에 더 이상 피해를 주지 않으면서 자연의 순화 과정에 순응할 수 있도록 디자인하는 것입니다.

● **인간을 위한 디자인 (유니버설 디자인)** :

'모든 사람들을 위한 디자인'으로 연령과 성별, 국적과 문화적 배경, 장애의 유무 등에 상관없이 처음부터 누구에게나 공평하고 사용하기 편리한 제품 및 사용 환경의 디자인을 말합니다.

최호천, 문철웅, 김현정, 황경찬,
〈LUV(Live Up Vision)〉
보행이 불편한 노인들을 위한
보행 보조기

환경 디자인

생활 주변의 자연과 생활 공간을 보다 편리하고 아름답게 꾸미는 조형 활동을 말합니다. 자연환경과 문화유산 등 환경과 조화를 이루도록 고려해야 합니다.

슈퍼그래픽
2006년 월드컵 축구 홍보용 대형 광고판 (독일 뮌헨 공항도로)

손으로 만드는 공예

공예

수작업으로 일상생활에 필요한 물건을 아름답고 쓸모 있게 만드는 것을 말합니다.
종류는 재료에 따라 나뉘며, 실용성, 심미성, 기능성, 경제성,독창성, 양질성(재료성) 등을 고려해야 합니다.

전통 문양의 활용
컨셉 코리아 (F/W2013) 에서 소개된 **이상봉** 패션 디자이너의 창살문양을 응용한 의상입니다.

페이즐리(Paisley)
인도의 캐시미르 지방의 전통 문양을 모방한 것으로 스코틀랜드의 항구 도시인 페이즐리 시에 유입되어 널리 알려졌습니다. 망고, 무화과 열매를 반으로 자른 형태이거나 눈물 방울, 올챙이, 솔방울, 전나무 등을 양식화한 패턴으로 에스닉한 이미지를 나타냅니다.

종이공예

색상이 다양하고 쉽게 구할 수 있는 재료이며 폐품 활용의 장점이 있으나, 물이나 불에 약합니다.
한지공예: 닥나무로 만들며 재질이 아름답고, 몇 겹씩 덧발라져 질기고 강하여 생활용품에 많이 사용합니다.

목공예

나무를 이용하여 여러 가지 생활용품이나 장신구 등을 만드는 것으로 무늬가 아름답고 열전도가 적고 가공이 쉬우며 친화감을 주지만 부패성, 가연성, 함수율에 의한 변형이 크다는 단점이 있습니다.

도자공예

흙으로 생활용품 등을 만드는 것을 말합니다.
도자공예 성형(형태 만드는) 방법

말아 올리기 빚어 만들기 흙판으로 만들기 물레로 만들기

도자공예 제작 과정
성형하기- 무늬 새기기(음각, 양각, 상감 등)-그늘에서 건조 – 초벌구이(700-900℃) - 무늬 그리기(청화, 철화, 진사 등의 안료 사용) - 유약 바르기-재벌구이(본구이: 1200-1400℃)

금속공예

금속을 이용하여 생활용품과 장신구 등을 만드는 것을 말합니다.

미래의 명함 만들기

회사원, 의사, 컴퓨터 프로그래머, 과학자……. 사회에서 일을 하는 사람들은 자신의 직업과 이름을 알리기 위한 명함을 가지고 있어요. 처음 만나는 사람에게 명함을 주어서 자신을 알리고 정보를 주고받죠. 자신의 장래희망을 넣은 명함을 제작해봅시다. 알기 쉽게 글자를 배치하고 나만의 개성 있는 형태로 만들어봅시다.

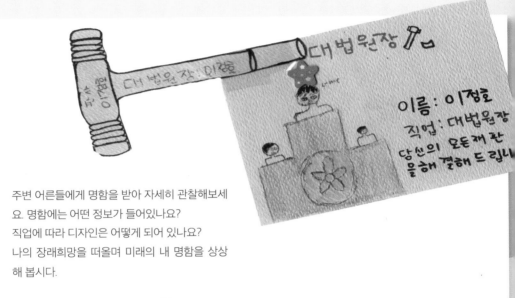

주변 어른들에게 명함을 받아 자세히 관찰해보세요. 명함에는 어떤 정보가 들어있나요?
직업에 따라 디자인은 어떻게 되어 있나요?
나의 장래희망을 떠올리며 미래의 내 명함을 상상해 봅시다.

명함에는 자신의 직업과 이름, 주소, 전화번호 등의 개인정보와 소속 단체, 소속 단체의 주소 등 직장의 정보 등이 필요합니다.

TIP!

1. 나의 장래희망을 생각해보고, 명함에 담을 내용을 정리합니다.
2. 밑그림을 그린 후 도화지에 연필로 명함을 스케치합니다.
3. 채색 도구로 표현한 후, 다양한 형태로 잘라 완성합니다.

표
현

유니버설 디자인

계단 오르기를 힘들어 하시는 할머니, 안경을 늘 품고다니시는 아버지, 높은 곳의 물건을 못 꺼내 고생하시는 어머니, 젓가락질을 잘 못하는 동생……주위를 둘러보세요. 삶 속에는 자그마한 아이디어가 필요할 때가 가끔 있지요. 기존의 생활 도구에 아이디어를 더하는 것만으로 누구나 간단하게 안전하면서 자연스럽게 생활할 수 있답니다. 유니버설 디자인 상품들을 찾아본 뒤 직접 써보고 기능성과 디자인, 불편한 점, 개선할 점 등 느낀점을 말해봅시다.

그리고 내가 만들고 싶은 유니버설 디자인은 어떤 것인지 구상해봅시다.

유니버설 디자인 7 원칙과 그 해석

1. 공평한 사용에의 배려

어떠한 사람이라도 공평하게 사용할 수 있는 것이어야 합니다.

2. 사용의 유연성의 확보

사용법이나 환경에 대응, 활용하는 데 자유도가 높아야 합니다.

3. 명확한 사용 방법

사용법이 명확하고 직감적으로 이해할 수 있어야 합니다.

4. 쉬운 정보에의 배려

쓰는 사람의 능력이나 상황에 관계없이, 필요한 정보가 효과적으로 전해져야 합니다.

5. 사고의 방지와 오작동에의 수용

위험하지 않고, 만일의 사고에 대해서 대책을 가지고 있어야 합니다.

6. 신체적 부담의 경감

신체에 부담을 느끼지 말고 자유롭게 쾌적하게 사용할 수 있어야 합니다.

7. 공간의 확보

쓰는 사람의 신체 특성에 관련되지 않고, 이용하기 쉬운 공간이 확보되어야 합니다.

넘어지지 않아요!
손잡이 달린 사다리

손의 불편함과 피로감을 줄이고, 몸의 무게를 분산시켜 가볍게 사용할 수 있는 지팡이입니다. 실리콘으로 제작되어 잡기 편하고 가볍지요. 다리 부분에는 용수철이 달려있어 탄력을 주므로 몸에 부담감이 덜 가는 디자인입니다.

높은 사다리를 올라갈때 안정감을 주기위해 길이 조정이 가능한 손잡이를 달았습니다. 맨 윗칸에 올라 서 있을 때도 잡을 수 있어 안전하답니다. 이동할 때는 손잡이를 밑으로 내려 이동에 방해가 되지 않도록 할 수 있습니다.

손목에 착 감기는
탄력지팡이

손쉽게 쓸 수 있는
용수철 가위

Let's
WORK !

클레이점토로
만들기 전에 아이디어를
자유롭게 그려보아요

표
현

유니버셜 디자인 아이디어를 스케치하기

Let's WORK !

픽셀로 동물친구 그리기

텔레비전이나, 컴퓨터에서 보는 사진을 크게 확대하면 사진이 깨지면서 모자이크 모양으로 여러 색깔의 입자들이 보이는 것을 본 적 있나요? 이 입자들을 픽셀이라고 해요.
오늘은 이 픽셀 현상을 이용해서 작품을 만들어봅시다. 우리 생활에서도 픽셀아트를 찾아볼 수 있을까요? 또는 디지털매체를 이용한 예술 작품으로는 무엇이 있나요? 다른 픽셀아트 작품들을 찾아보고, 내가 표현하고 싶은 픽셀 애니멀을 구상해봅시다.

💡 POINT! 픽셀아트(Pixel Art)란 무엇일까요?

한 이미지를 작은 정사각형 픽셀로 나타낸 그림을 픽셀아트라고 합니다. 이 픽셀아트는 주로 컴퓨터나 비디오 게임, 모바일 게임에서 많이 사용되고 있으며, 그곳에 나오는 배경과 캐릭터의 표현을 넘어 애니매이션으로까지 사용 범위가 커지고 있답니다. 우리가 사용하는 생활용품 디자인에서도 픽셀아트를 볼 수 있지요. 여러 가지 디지털매체를 많이 접하는 우리들의 눈에 익숙하면서도 또 색다른 재미를 주는 픽셀아트는 앞으로도 더욱 발전할 가능성을 가진 새로운 디자인 표현이기도 합니다.

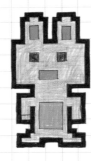

동물들의 픽셀아트는 형태가 단순화되고 귀엽기 때문에 표현하기에 수월한 점도 있습니다.
내가 만든 픽셀아트가 게임의 주인공이 되었다고 생각하고, 게임 속 세계를 픽셀아트로 꾸며보는 것은 어떨까요? 이 외에도 픽셀아트로 표현하고 싶은 것이 있는지 생각해봅시다.

게임의 속 캐릭터의 세계를 픽셀아트로 만들어 봅시다.

Let's WORK !

레터링으로 대화하기

요즘 드라마나 영화의 포스터, 책의 표지 등을 보면 멋스러운 글자가 많이 보입니다. 내용의 전체적인 느낌이 그 글자에 담겨 친숙하게 다가오지요. 글자를 보며, 전체적인 내용과 감정을 유추하기도 합니다. 이처럼 감정을 손글씨로 디자인 하는 것, 캘리그래피를 디자인적인 작업으로 구체화시킨 것을 레터링이라고 합니다. 이번에는 우리나라 한글만의 독특한 특성을 개성 있는 글씨로 표현해봅시다.

💡 POINT! 레터링(Lettering)의 세계로 !

글자는 소통을 위한 기본 요소입니다. 그런데 현대에는 글자 디자인도 감정과 내용을 내포하는 중요한 미술 요소가 되고 있답니다. 많은 매체에서 보는 상징 표시와 로고, 그리고 생활용품, 음식 포장 등 여러 가지 상품에도 독특한 글자가 쓰여 있습니다. 또 우리는 그것을 보고 상품을 구입합니다. 컴퓨터 속의 글꼴은 물론, 손으로 쓰고 그리는 자유로운 글씨도 감정을 전달하는 중요한 요소랍니다. 글자는 전문인이 아니더라도 충분히 표현할 수 있어 글자 디자인을 즐기는 사람이 부쩍 늘고 있습니다.

여러분은 만화를 좋아하나요? 만화 속에서 주인공들이 대화를 할 때는
말풍선을 이용해서 표현을 한답니다. 레터링을 활용한 말풍선을 그려
대화를 표현해봅시다.

만화, 신문, 잡지 등에서 접할 수 있는 만화 속의 말 풍
선. 이 말풍선은 등장캐릭터의 성격이나 마음속의 생
각을 그림이나 단어로 전달해 줍니다. 마음속의 대화
가 간단하고 함축적으로 이루어지게 하려면 단어의
선택이 많이 중요하겠죠? 만화처럼 재미있는 말풍선
으로 디자인해봅시다.

폐품으로 건물과 간판 만들기

일상생활에서 우리는 수많은 건물과 간판을 보고 있습니다. 간판 속에는 그 건물의 특징과 그 건물에 대하여 사람들에게 알리고 싶은 정보가 효율적으로 디자인되어 있지요. 이번에는 폐품을 이용하여 내가 세우고 싶은 건물과 간판을 만들어 봅시다. 사람들에게 알리고 싶은 건물의 정보를 글과 그림으로 재미있게 표현해 보세요. 우리 동네에 있는 간판 중에 특히 재미있는 이름이나 디자인이 있나요? 그렇다면 그 간판이 재미있게 느껴지는 이유가 무엇인지 생각해 봅시다. 우리가 애용하는 물건이나 음식을 파는 곳의 간판은 어떤 모양을 하고 있나요? 만일 내가 그 간판을 바꾼다면 어떻게 바꿀 수 있을까요?

친구들과 작품을 감상해봅시다. 친구가 만든 간판을 보고 특징을 찾아본 뒤 이곳이 무엇을 파는 가게일지 맞혀보세요. 그리고 간판의 이름이나 단어를 어떤 기준으로 정했는지, 사람들이 많이 오고, 사람들의 사랑을 받는 건물이 되려면 어떤 점을 고려하여 간판을 만들어야 할지 이야기해봅시다.

이 건물은 어떤 간판을
가지고 있을까요? 내가
좋아하는 점포의 간판을
디자인해 봅시다.

이 건물은 어떤 간판을
가지고 있을까요? 내가
좋아하는 점포의 간판을
디자인해 봅시다.

버려지기 전의 폐품을 이용하면 일반적인
미술 재료를 사용할 때보다 더욱 과감하게
표현할 수 있습니다. 주변에 버려져 있는
종이 상자, 플라스틱병 뿐만 아니라 재활용
이 가능한 많은 폐품들을 소재로 다양한 작
품을 만들어 봅시다.

효과적인 포장 디자인하기

우리가 쉽게 접하거나 보고 지나치는 상품들 중에도 특이한 디자인을 가진 것이 많습니다.
이번에는 이러한 디자인을 찾아서 상품을 분해하고, 어떤 형태를 이루고 있는지 알아볼까요? 그리고
그 형태를 이해하고, 나만의 새로운 디자인을 해 봅시다.

 POINT! 포장 디자인이란 무엇일까요?

우리의 실생활에는 수많은 상품과 브랜드가 존재합니
다. 또 우리가 구매하는 상품과 브랜드 속에는 상품만의
디자인이 존재하며 또 우리는 그것을 통해 브랜드와 상
품의 질을 읽을 수 있습니다. 우리가 하루에 눈으로 인
식하는 약 2000개 이상의 상품들은 누군가에 의해 디
자인되어 선반에 놓이는 것이지요. 그 속에서 우리는 막
연히 상품의 기능, 효과를 넘어, 상품의 디자인을 자유롭
게 선택합니다. 그리고 구입하고 또 소비하는 것이지요.

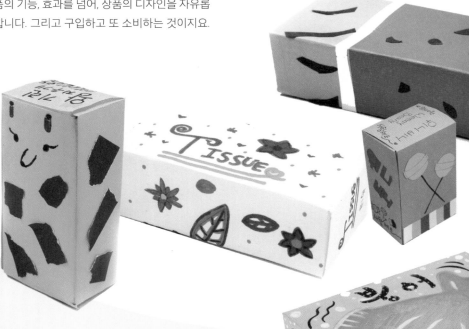

1. 내가 가지고 있는 포장 상자를 해체합니다.
 풀칠이 된 부분부터 뜯어나가는 것이 좋습니다.
2. 해체한 포장 상자를 종이 위에 놓고, 자를 대고 모양대로 그립니다.
3. 테두리를 중심으로 자를 대고 선을 그어 전개도를 완성합니다.
4. 전개도를 자르고 아크릴, 색연필, 사인펜을 이용하여 색칠합니다.
 색칠한 종이를 접어서 조립합니다.

과자나 학용품 상자의 전개도를 이용하여 포장 디자인을 해봅시다.

표현

어떤 상품이 어떤 디자인으로 만들어져서 어떤 소비자의 손에 쥐여 질지를 고민하는 디자이너와 기획자들의 마음이 되어보세요. 그리고 최대한 상품 가치가 있는 작품은 어떤 작품인지 생각해 봅시다.

누구를 위한 상품을 만들지 대상을 구체적으로 정하여 핵심 디자인을 개발하는 방법도 좋답니다. 이 외에도 다양하고 새로운 디자인을 할 수 있는 방법을 생각해 봅시다.

재활용품으로 소명 만들기

우리 주변에는 다양한 모양의 조명들이 정말 많아요. 여러분도 분위기가 좋은 식당이나 카페에 가서 예쁜 조명이 달려있는 것을 본적이 있나요? 멋진 조명 하나로도 공간의 분위기가 확 달라질 수 있답니다. 이번에는 재활용품을 이용해서 내 방의 분위기를 바꿔 줄 수 있는 조명을 만들어 봅시다.

우리가 사용한 후 쉽게 버리는 물품들이
정말 많죠? 그 물품들 중에 예술 작품으로
활용할 수 있는 것은 무엇이 있을까요?
실제로도 이러한 소모품이나 재활용품을
활용하여 만든 예술 상품이 아주 많답니다.
이런 작품들을 참고하여 새로운 작품
아이디어를 떠올려 봅시다.

전주소켓을 연결하여
만들어보아요!

어떤 폐품을 이용해서 조명을 만들고 싶은가요? 간단하게 스케치 하면서 구상해 봅시다.

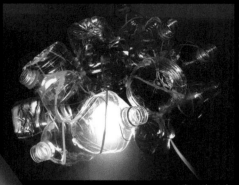

페트병조명

빨대조명

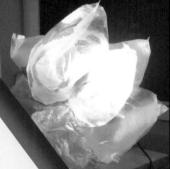

비닐조명

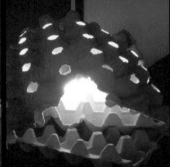

계란판조명

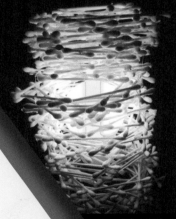

면봉조명

한글의 형태

전각은 일반 회화와 달리 문자를 이용하는 것을 우선으로 삼는 시각 예술입니다. 전각 자체가 작품이 되기도 하며, 그림을 완성한 후 작품에 찍어 사인의 의미를 지니기도 합니다. 전각은 낙관의 위치에 따라 작품의 느낌을 다르게 하는 중요한 역할을 합니다. 전각은 문자와 사람, 사물, 동물과 식물 등 여러 가지 형상을 소재로 하여 다양하게 표현할 수 있습니다. 전각을 파는 방법에는 음각과 양각이 있으며, 자신의 이름을 새기기도 합니다.

 POINT! 전각(塡刻)이란 무엇일까요?

낙관을 찍기 위한 도장을 새기는 것이 전각입니다. 글씨 부분이 도드라져서 색깔로 찍히는 것을 양각, 글씨는 하얗게 남고 배경이 색깔로 찍히는 것을 음각이라고 합니다.

POINT! 낙관(落款)이란 무엇일까요?

한국화나 서예 작품을 완성한 뒤 작품 안에 도장이나 글씨를 남기는 것을 말해요. 글씨로는 이름, 그린 장소, 제작 년·월·일 등의 내용을 넣습니다.

한국화나 서예 작품의 일부분에 도장을 찍거나 글씨를 본 경험이 있나요? 작품에서 낙관이 왜 필요할지 이야기해 보세요. 글씨가 찍히는 양각과 글씨가 하얗게 찍히는 음각의 느낌은 어떻게 다른가요? 자유롭게 생각해 봅시다.

한지, 연습용 종이, 지우개, 연필, 세모조각칼, 인주

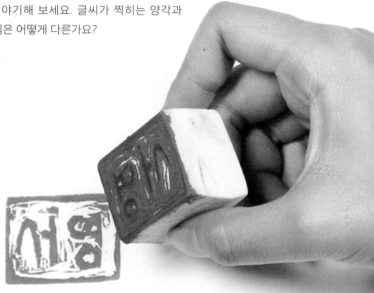

*큰 지우개를 준비하여 적당한 크기로 자릅니다. 칼과 같이 위험한 도구를 사용할 때는 어른의 도움을 받습니다.

나만의 전각 만들어 보기

표현

조상들은 낙관을 하나의 예술로 생각하였고, 한국화나 서예에서 없어서는 안 될 만큼 매우 중요한 것으로 여겼답니다. 낙관의 위치와 크기에 따라 작품의 느낌이 달라지기도 하지요. 그래서 낙관과 화면의 조화를 생각하여 어울리게 쓰고 찍어야 합니다. 나만의 전각을 만들어 낙관을 찍어 봅시다.

자신의 그림에서 어울리는 곳에 낙관을 찍어 작품을 완성해 봅시다. 낙관을 찍고 난 후 작품의 느낌이 어떻게 달라졌나요? 이름 외에도 자신의 마스코트나 좋아하는 모양이나 무늬를 파서 찍어보고 생활에서 활용할 수 있답니다.

현대를 그리는 미디어

사진

19세기에 발명된 카메라는 인간의 시각을 확장했고, 사진 예술이라고 하는 새로운 표현의 가능성을 열었습니다. 또한 대지미술 등 과정을 중시하는 미술의 기록이나 극사실주의 등의 미술 영역에도 활용되었습니다.

● 포토콜라주(Photo collage)
콜라주는 '붙이다'라는 뜻의 프랑스어로 포토콜라주는 여러 장의 사진을 오려 붙여 새로운 이미지를 만드는 기법입니다.

● 포토몽타주(Photomontage, 사진 합성)
포토콜라주와 유사한 개념입니다. 몽타주는 '조립하다'라는 의미의 프랑스어로 서로 다른 요소(이미지)들을 통합 또는 재구성하여 새로운 의미를 갖는 합성 이미지를 만드는 것을 말합니다. 1920년대 베를린 다다이스트와 러시아 구성주의에 의해 시작되었는데, 주로 아이러니와 풍자성의 극대화를 위해 사용합니다.

● 포토그램(Photogram)
카메라를 사용하지 않는 사진으로서, 인화지 위에 직접 대상을 놓고 빛을 쏘아 현상하는 것을 말합니다. 초기 사진 창시자인 탈보트(Talbot,William Henri Fox)로부터 시작되어 만 레이(Ray, Man)와 모호이너지(Moholy-Nagy, László)가 미술의 표현 수단으로 확립하였습니다.

영상 미술

디지털시대의 영상 미술은 TV, 컴퓨터, 디지털 카메라, 스마트 기기 등 디지털매체를 통해 이미지를 창조하는 새로운 매체의 미술을 말합니다. 빛과 소리에 의한 종합 예술로 인쇄매체와는 달리 많은 정보를 동시에 어디에나 전달 가능합니다.

● 컴퓨터 그래픽 (Computer Graphic)
컴퓨터를 이용하여 2차원 및 3차원의 시각적 표현을 목적으로 합니다. 도안, 건물 및 고속도로, 비행장 등의 설계에 이용되어 왔으나 최근에는 영화, 광고, 출판 인쇄, 시뮬레이션 등으로 확대되고 있으며 컴퓨터 아트로 새로운 가능성을 지니고 있습니다.

● 비디오아트 (Video Art)
비디오를 표현 수단으로 하는 영상 예술입니다. 한국의 백남준을 비롯하여 케이드 소니어, 레스 레바인, 비토 아콘시 등의 작가들이 있습니다.

● UCC (User created contents)
UCC는 전문가나 기관 등에서 만든 것이 아니라 일반인이 직접 만든 정보로 주로 음악, 영화, 만화, 애니메이션, 게임 등으로 표현됩니다.

● 디지털아트
컴퓨터 그래픽은 순수미술의 영역에도 다양하게 활용되고 있습니다.

김다은, <즐거움> (학생작품),
A4, 종이, 사진, 몽타주, 2018년

이지선, <뉴욕의 하루>,
50x38cm, 사진, 컴퓨터그래픽, 캔버스, 2010년

만화

만화는 과장과 생략을 통해 사회를 풍자하는 것에서부터 말풍선과 칸 나누기를 통해 서로 다른 시간과 공간을 한 화면에 표현하는 것까지 다양한 형식이 존재합니다.

● 만화 관련 용어

캐리커처 (Caricature): 이탈리아어 'Caricare'에서 온 것으로 사람의 특징적인 요소나 신체의 일부를 괴상하거나 우스꽝스럽게 과장하여 그린 그림을 말합니다.

코믹스 (Comics): 이야기가 이어지는 연속된 만화를 뜻하는 용어로 사용되고 있으며, 일본이나 우리나라에서는 연재 장편 만화를 말합니다.

카툰 (Cartoon): 만화 전체를 지칭하거나 풍자적인 한 칸 만화를 뜻하는 용어로 사용됩니다.

캐릭터 (Character): 만화의 주인공으로 스토리가 가지고 있는 배경과 설정에 따라 성격과 생명을 지닙니다.

삽화 (Illustration): 신문이나 책에 있는 글의 이해를 돕기 위한 그림을 말합니다.

남완우, <머피의 법칙>(학생작품),
A4, 종이에 마커, 2011년

애니메이션

애니메이션(Animation)은 순간의 동작을 나타낸 장면들을 연속적으로 보여 줌으로써 살아 움직이는 것처럼 표현하는 것을 말합니다.

씨즈 엔터테인먼트,
<마리 이야기>,
컴퓨터 애니메이션

임동훈, <학교에서 생긴 일>,
(학생작품), 컴퓨터 애니메이션,

● 애니메이션의 원리

잔상 효과: 사람의 눈에 맺힌 모습은 사라져도 일정 시간, 약 50분의 1초 동안 망막에 남아 있으며 이것을 '잔상'이라고 합니다. 잔상이 없어지기 전에 또 다른 모습을 보여 주면 잔상과 겹쳐서 마치 연결된 영상인 것처럼 느껴지는데 애니메이션은 이러한 잔상 효과의 원리를 이용한 것입니다.

● 애니메이션의 연속 동작

애니메이션의 움직임을 표현할 때 중심이 되는 키(Key) 그림 (실선 부분)을 원화라고 하며 원화와 원화 사이를 이어 주는 그림(점선 부분)을 동화라고 합니다. 원화와 원화 사이에 동화를 한 장 씩을 더 그려 넣게 되면 자연스러운 장면이 연출됩니다. 애니메이션은 보통 초당 24프레임의 그림이 들어가며 3-7장의 원화와 그 사이에 들어가는 동화로 구성됩니다.

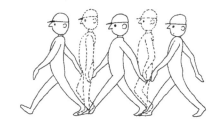

애니메이션의 원화와 동화

빙글빙글 움직이는 그림판 만들기

만화영화를 싫어하는 친구는 없겠지요? 만화영화는 19세기에 벨기에 물리학자 조셉 플래토(Joseph Plateau)가 움직이는 그림을 발명하면서 시작되었다고 합니다. 이것 페나키스티스코프라고 하지요. 이번에는 간단한 그림을 이용하여 페나키스티스코프를 만들어 봅시다.

 POINT!

페나키스티스코프(Phenakistiscope)란 무엇일까요?

조셉 플래토가 발명한 최초의 영상만화입니다. 8개의 그림이 연속으로 그려진 원판에 뚫린 구멍 사이로 보이는 그림을 거울에 비추어 보는 것입니다.

만화영화를 보고 그림이 어떻게 움직이는지 궁금해한 친구들이 있을 거예요. 이러한 그림 영상은 어떻게 움직이는 걸까요? 나도 내가 그린 그림이 움직이도록 할 수 있을까요? 먼저 만화영화처럼 움직임이 표현된 작품을 찾아 자세히 살펴보세요. 그리고 잔상 효과란 무엇인지 알아봅시다.

 POINT!　　잔상 효과란 무엇일까요?

잔상 효과란 착시현상의 한 종류로 대상을 보다가 다른 곳을 봤을 때 일정시간 동안 망막에 그 상이 남아 있는 현상입니다.

1. 원판에 밑그림을 그립니다.
대상의 크기를 조금씩 변화시키면서 그림을 그리면 자연스러운 움직임이 나타납니다.
2. 잘 보이는 색으로 색칠합니다.
3. 앞면의 중심에 압정을 꽂고 뒷면에 나무젓가락을 고정시켜 완성합니다.

완성한 원판을 굴리면서 틈새로 그림을 보면 그림이 움직이는 것처럼 보입니다. 자연스럽게 잘 움직이나요? 친구들과 나의 작품과 함께 보며 친구는 어떤 움직임을 표현하였는지, 움직임에서 어떤 느낌이 드는지 이야기해 보세요.

124

플립북 만들기

만화는 정지되어 있는 화면이나 연속 이미지가 잔상 효과를 내며 움직이는 것처럼 보이는 영화의 일종입니다. 이러한 만화는 요즈음 어린이들뿐 아니라 어른들에게까지 여러 세대의 사랑을 받고 있지요. 특히 3D라는 입체 이미지의 조합으로 더욱 폭넓은 작품이 만들어지고 있답니다. 이번에는 플립북을 만들어 그림이 움직이는 원리를 이해해 봅시다.

구멍을 여러 개 겹치게 찍어 모양을 만들거나, 글자 모양대로 뚫어나가도 재미있는 활동이 될수 있습니다. 또 색지에 색을 입혀 넘길 수록 점점 진해지는 그라데이션으로 표현해도 한층 그 움직임이 극대화 될 수 있겠죠? 이 밖에 재미있는 효과를 위해 또 어떤 방법을 사용할 수 있을지 생각해 봅시다.

점이 움직이는 모습이 재미있게 보이게 하려면 어떻게 해야 할까요? 점은 단순한 형태이지만, 그 움직임을 어떻게 표현하느냐에 따라 율동성과 리듬감이 느껴지게 할 수 있답니다. 종이에 점을 그려보며 어떻게 구멍을 뚫어 움직임을 표현할지 구상해 봅시다.

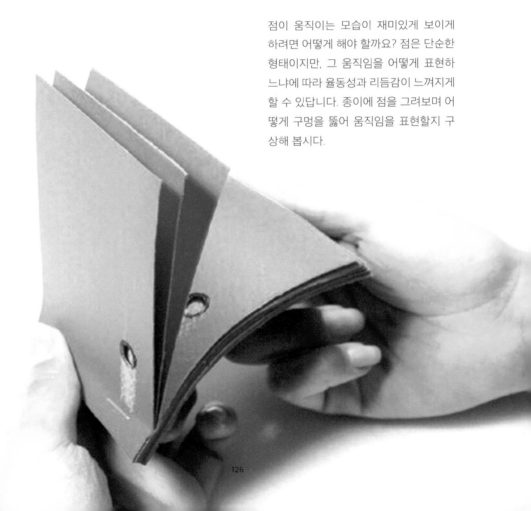

점의 움직임이 자연스럽도록 비어있는 칸에 점을 그려봅시다. 점을 그리면 이대로 잘라 플립북을 만들어
보아요. 완성한 작품을 넘겨 보세요. 구멍의 움직임이 잘 보이나요? 펀치로 구멍을 뚫을 때는 앞장의 구
멍과 얼마 만큼의 차이를 두어야 움직임이 자연스럽게 강조될 수 있을까요? 더욱 효과적으로 움직임을
표현하기 위해서는 어떤 방법을 이용하는 것이 좋을지 이야기를 나누어 봅시다.

Let's
WORK !

미니어처 실루엣

점착 메모지를 가지고 할 수 있는 예술 활동이 있답니다. 바로 미니어처 실루엣 만들기이지요. 이 활동은 매일 컴퓨터 앞에서 일을 하며 일분 일초를 다투는 편집 디자이너가 개발한 키리그라프(Killigraph)라는 것이랍니다. 이번에는 주변에서 쉽게 구할 수 있는 접착메모지로 빡빡한 일상에 재미를 만들어봅시다. 접착메모지의 접착 부분을 활용하면 폭넓고 재미있는 표현이 가능하답니다. 이번 시간에는 이 점착 메모지에 여러 가지의 실루엣을 그려서 재미있는 미니어처의 세계를 꾸며보아요. 나의 미니어처 세계에 무엇을 놓으면 좋을까요?

1. 그리고 싶은 대상을 정해서 스케치합니다. 접착면이 밑으로 오도록 하여 실루엣을 그립니다.

2. 밑의 점착 부분 약 2cm 정도를 남기고 실루엣을 따라 가위로 자릅니다.

3. 점착면이 바닥을 향하도록 접어 몸을 세우면 미니어처 실루엣이 완성됩니다. 미니어처 실루엣을 여러 개 만들어 적절히 배치합니다.

동물들의 실루엣 위에 점착 메모지를 놓고 비치는 형상을 스케치한 후
가위로 잘라 미니어처 실루엣을 만들어 봅시다.

3 표현재료로 살펴 본
미술의 역사

미술재료와 함께하는 **한국미술여행**

선사시대	● 실용적인 생활 도구로서 토기 제작 ● 자연 숭배 신앙, 주술적 의미의 미술 ● 암각화 제작	풍성한 수확과 종족의 번성을 기원하는 암각화와 각종 토기, 청동기, 철기 등의 다양한 용기류를 제작하고, 움집 등 가옥이 조성됩니다.

삼국시대	우리나라 미술의 특징을 만든 시기	
고구려 (B.C.37~668)	● 대륙적 기질 ● 불교 유입 ● 고분 벽화 성행	자유분방하면서 패기 넘치는 문화를 가지고 있으며, 무덤 건축이 발달되고, 삼국 중 불교가 가장 먼저 전래되어 불교 미술이 발전됩니다.
백제 (B.C.18~660)	● 중국 남조 문화와 고구려 문화 융합 ● 온화하고 인간미 넘치는 미술 ● 불상, 각종 와당, 문양전 등 유명	중국 남조의 문화와 고구려 문화를 융합하여 불상과 각종 와당, 문양전 등 온화하고 인간미 넘치는 미술의 특징을 가집니다.
신라 (B.C.57~668)	● 독자적인 미술 문화 형성 ● 건축 : 불탑(목탑→전탑→석탑으로 발전) ● 분황사 석탑, 황룡사 9층탑 ● 공예 : 금관, 귀걸이, 목걸이 등 장식 풍부 ● 회화 : 천마총에서 발견된 천마도 장니(障泥) ● 불교조각 성행(금동보살반가사유상 등)	외부의 침입에 대비하여 비교적 안전한 지리적 여건 때문에 향토적인 고유 미술을 형성하였으며, 정교한 금속 공예와 독창적인 불상 등이 조성됩니다.

남북국시대	우리나라 영토를 확장시켜 다양한 미술이 발달	
발해 (668~936)	● 화려하고 원숙하며 국제성 강함 ● 불교 미술의 전성기	고구려 미술을 이어받으면서 벽화, 불상, 와당 등 높은 수준의 미술을 만듭니다.
통일신라 (698~926)	● 웅장하고 건실한 특징	삼국을 통일하고 당나라 문화를 받아들이면서 독자적인 불교 미술의 황금기를 이룹니다.

작품으로
알아보는
한국미술
로드맵

선사 시대

주먹 도끼(구석기)

빗살무늬 토기(신석기)

벼루 제품(신석기)

농경문 청동기(청동기)

고구려

무용총 수렵도

담징 · 법륭사 금당 벽화

강서 대묘 현무도

백제

서산 마애 삼존 불상

백제 금동 대향로

연가 7년명 금동 여래 입상

신라

첨성대

금관총 금관

익산 미륵사지 석탑 천마총 천마도

통일신라

성덕 대왕 신종

다보탑

석굴암 본존 불상

안압지

한국 미술	선사 BC 70만~1만년경	고조선 BC 2333~BC 108년경		고구려 · 백제 · 신라 · 가야 1C		통일신라 676~935 발해 698~926	
동양 미술	하	은(상) BC 1500년경	춘추 전국 시대 BC 770~BC 221	한 BC 202~AC 220	삼국(위 · 촉 · 오) 220~280	당 618~907	
서양 미술	선사	에게 문명 인더스 문명	고대 그리스	고대 로마	초기 기독교	비잔틴 로마네스크	

BC 5000 BC 1000 BC 500 0 → AD 200 400 600 800 1000 1200

고려시대 (918~1392)	● 신라의 불교 미술 계승 ● 귀족적이고 화려한 미술 ● 고려청자 탄생	중국의 송 문화를 수용하면서 화려하고 귀족 취미가 짙은 불교 미술과 고려청자 등 독자적인 도자 미술이 발달합니다.
조선시대 (1392~1910)	● 유교 중심 사회 ● 소박하고 서민적인 미술 발달 ● 진경산수화, 풍속화, 민화 발달 ● 분청사기, 순백자, 청화백자 등 　다양한 백자 탄생	숭유억불정책의 사상에 의해 유교를 중심으로 한 순박하고 서민적인 미술이 발달하였으며, 조선 백자가 발달하고, 조선 후기는 진경산수화, 풍속화, 민화 등 회화의 전성기를 이룹니다.
한국근대 (갑오개혁~1950년대)	● 갑오개혁 이후 새로운 미술 문화 형성 ● 서양화풍 유입 ● 앵포르멜 운동, 추상 회화 전개	19세기 말 개화 운동과 함께 미술계에도 큰 변화를 가져와 전통의 계승과 서양식 기법의 수용 등 새로운 미술 문화가 형성, 전개됩니다.
한국현대 (1950년대 이후)	● 추상 회화 발달 ● 모노크롬 회화 ● 민중 미술 ● 비디오 아트, 행위 예술 등 　포스트모더니즘 미술	광복과 더불어 일본, 유럽, 미국 등지에서 유학하고 온 작가들에 의해 서양미술이 활성화되고, 최근에는 포스트모더니즘 미술까지 세계적, 국제적인 위상을 가지게 됩니다.

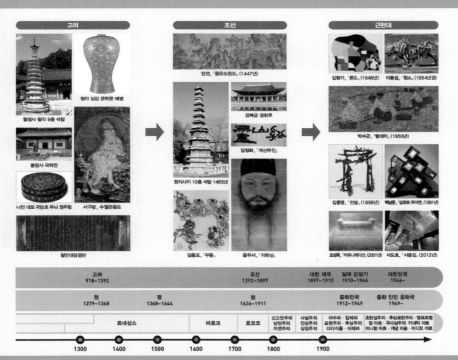

한국미술여행, 고등학교 미술사 교과서(박지숙 외 지음), 경기도교육청, 연대표 참조

미술재료와 함께하는 **서양미술여행**

선사시대	● 동굴 벽화, 석기, 고인돌 등 주술적인 성격	동굴벽화, 석기, 고인돌 등 예술적인 가치보다 주술적인 성격의 미술품들이 제작된다.
그리스시대 (B.C.10~B.C.1C 말)	● 완벽한 비례와 균형의 이상적인 아름다움 ● 신전 건축과 신상 조각 발달	신화에서 끊임없이 상상력을 제공받으면서 이상적인 신들의 모습을 재현한다.
로마시대 (B.C.8C~4C)	● 그리스의 양식의 수집, 복제, 변형 ● 실용적인 건축 양식 ● 사실적 양식의 초상 조각, 폼페이 벽화	그리스와 교류하면서 실용적인 공공 건축물이 발달하고, 신화보다는 실제 인물을 주제로 한 조각 작품을 많이 만든다.
중세시대	로마 제국 멸망 이후부터 르네상스 시대까지 약 1000년 동안으로 비잔틴, 로마네스크, 고딕 양식이 만들어진 시대	
비잔틴 (5C~6C)	● 기독교를 중심으로 한 미술 양식 ● 동로마 중심으로 동,서양의 미술이 결합 ● 돔과 모자이크	
로마네스크 (10C~12C 말)	● 이탈리아 중심의 서로마 미술 ● 두꺼운 벽, 좁은 창문, 내부의 프레스코화 장식	
고딕 (13C~14C)	● 중세 미술 절정기로 빛을 활용한 수직적 상승감 ● 첨탑, 스테인드글라스	
르네상스 (15C~16C)	● 인간 중심의 미술로의 변화를 추구 ● 해부학과 원근법의 연구 ● 미켈란젤로, 레오나르도 다빈치, 라파엘로	인간 중심의 미술로의 변화를 추구하였으며 인체와 자연을 과학적으로 연구하고, 레오나르도 다빈치, 미켈란젤로, 라파엘로 등이 배출된다.
바로크 (17~18C 중반)	● 비고전적 남성적 불규칙한 성격과 과장된 표현 ● 카라바조, 렘브란트, 루벤스, 벨라스케스	바로크 미술은 미술 영역을 일상생활로 확장하고 감정적이고 역동적인 특징을 가지고 있습니다.

작품으로 알아보는 서양미술 로드맵

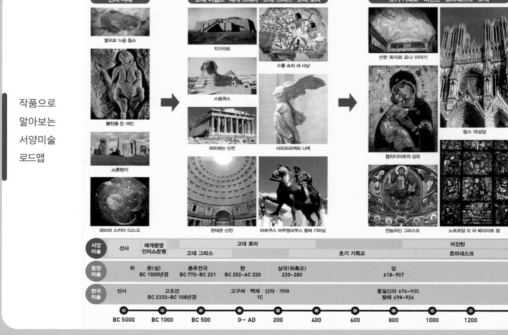

로코코
(18세기)

● 회화적, 여성적 표현
● 샤르댕, 바토, 프라고나르

로코코 미술은 장식적인 경향이 강하고 곡선적이며 우아한 특징을 가집니다.

근 대

영국의 산업혁명과 프랑스 시민혁명 등의 영향으로 개성과 주관을 표현하는 양식이 출현하였고, 18세기부터 19세기 후반까지 신고전주의, 낭만주의, 자연주의, 사실주의, 인상주의, 신인상주의, 후기인상주의 등의 미술 사조를 형성한다.

신고전주의 (18C~19C 초반)	● 고대 이상적인 아름다움을 추구 ● 다비드, 앵그르
낭만주의 (18C 후~19C 중)	● 동적인 구도와 강렬한 색채 ● 제리코, 들라크루아
자연주의 (19C 중반)	● 현실에서 보이는 모습의 꾸밈없는 객관적 표현 ● 쿠르베, 도미에
사실주의 (19C 중반)	● 중세 미술 절정기로 빛을 활용한 수직적 상승감 ● 첨탑, 스테인드글라스
인상주의 (19C 중반)	● 빛에 의해 시시각각 변화하는 색채를 표현 ● 마네, 모네, 르누아르, 드가
후기인상주의 (19C 후반)	● 주관적인 감정 표현과 과감하고 개성 있는 표현 ● 세잔, 고흐, 고갱

현 대
(20세기)

19세기 후반부터의 지금까지의 미술 흐름을 모두 아우르며, 야수파, 입체주의, 표현주의, 다다이즘, 미래주의, 초현실주의, 추상미술, 추상 표현주의, 옵아트, 팝 아트, 미니멀 아트, 개념 미술, 극사실주의, 비디오아트, 대지 미술 등으로 발전하고, 최근에는 장르가 해체되는 등 또 다른 미술 패러다임이 창출된다.

야수파	● 대담한 변형과 강렬한 색채 ● 마티스, 루오, 블라맹크
입체주의	● 다시점을 한 화면에 분석적으로 표현 ● 브라크, 피카소, 레제
표현주의	● 형태를 과감하게 왜곡하여 작가의 내적 성찰 표현 ● 뭉크, 놀데, 코코슈카
다다이즘	● 전통, 기존 가치로부터의 해방 주장, 반이성, 반예술적 운동 ● 뒤샹, 아르프, 슈비터스
미래주의	● 기계의 속도와 움직임 ● 보초니, 발라
초현실주의	● 꿈과 상상의 세계를 다양한 표현 기법으로 표현 ● 에른스트, 달리, 키리코
추상미술	● 조형 요소와 조형 원리를 이용한 표현 ● 기하학적 추상의 몬드리안, 서정적 추상의 칸딘스키
추상 표현주의	● 무의식적으로 물감을 뿌리는 드리핑, 움직임으로 표현 ● 폴록, 프랜시스, 데쿠닝
옵아트	● 조형 요소의 반복적 배치로 착시 효과 ● 바자렐리, 라일리
팝 아트	● 대중문화 이미지를 과감하게 차용한 미술양식 ● 워홀, 리히텐슈타인
미니멀 아트	● 주관을 억제하고 단순한 형태 ● 스텔라, 저드, 모리스
개념 미술	● 작가의 생각에 최대의 가치 부여 ● 요셉 보이스, 조셉 코수스
비디오아트	● TV, 비디오 등을 표현 매체로 한 미술 ● 백남준, 게리 힐, 빌 비올라

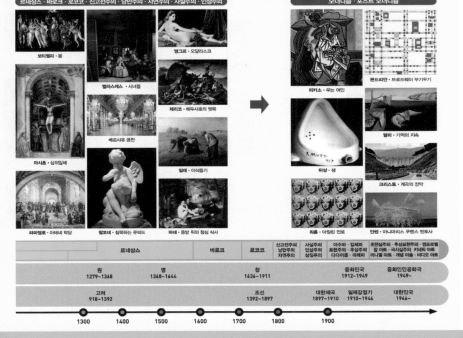

서양미술여행, 고등학교 미술사 교과서(박지숙 외 지음), 경기도교육청, 연대표 참조

미술재료와 함께하는 **동양미술여행**

하은주시대 (은 B.C.2200년경) (주 B.C.1000년경)	● 은대 : 회화 도구 발달 ● 상형 문자인 갑골문(고대 상형문자), 석고문 등 제작 ● 주대 : 회화 성행(권계화) ● 청동기 주조술 발달 : 도철문	고대 중국미술의 뿌리가 되었으며 청동기가 발달하고 회화가 발생한 시기이다.
춘추전국시대 (B.C.770~B.C.221)	● 회화 : 토템 미술 발생 ● 건축 : 목조에 기와 얹은 건축(와당) 등장 ● 조각 : 칼, 방패, 화살촉 등 청동제 무기 ● 공예 : 도기(장례용 명기)	토템 미술이 발생하고 목조에 기와를 얹은 미술이 등장하였으며 청동기제 무기와 도기가 만들어진다.
진한시대 (진 B.C.221-B.C.206) (한 B.C.206-220)	● 진에 의해 전국 통일 ● 건축 : 진시황제 때 만리장성과 아방궁을 건축 ● 조소 : 진시황제의 지하 묘굴의 병마상 ● 공예 : 도기, 동경, 칠기, 염직공예 발달 ● 한 시대 이후 문화적으로 크게 번영함 ● 낙랑 고분 칠협총, 칠협효자전도 출토	최초로 중국을 통일하여 만리장성, 아방궁 등 거대한 건축이 축조되고 고분 벽화가 많이 그려진다.
삼국시대 (220~280)	● 많은 화가 출현 ● 위 : 양수, 환범, 서막 ● 촉 : 관우, 제갈량, 장비, 제갈첨, 이의기 ● 오 : 조불홍(불화법, 몰골화법 등 시작, 중국 회화 시조)	위, 촉, 오 세 나라에서는 많은 화가가 출현하였으며, 특히 오나라의 조불홍은 불화법과 몰골화법을 창시한다.
위진남북조 (220~280)	● 불교 미술 시장 ● 건축 : 인도의 영향 받음. 둔황, 운강, 용문석굴 사원이 세워짐 ● 조소 : 석굴의 불상 조각 많이 제작(둔황 운강, 용문석불이 유명) ● 회화 : 남제의 사혁이 화육법 발표, 고개지의 전신론(여사잠도)	인도의 영향을 받으면서 석굴 사원과 석굴 불상 조각이 발달한다.

작품으로
알아보는
동양미술
로드맵

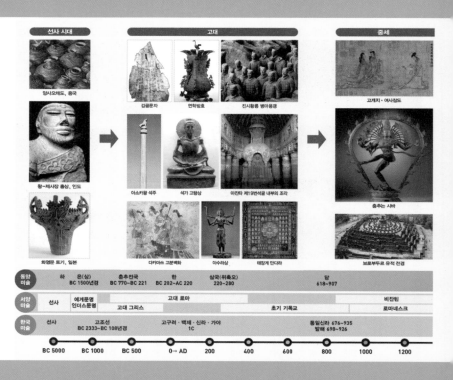

수당시대 (589~910)	● 불교 미술이 융성한 중국 문화의 황금기 ● 조소 : 석굴 조각과 목조, 도상, 소상 등 발달 ● 회화 : 북종화, 남종화풍 구분 - 이사훈 : 궁정화가, 객관적이 며 사실적인 화풍의 시조 - 왕유 : 문인화가, 정신성을 중시 여 기는 남종화풍의 시조 ● 공예 : 화려한 금속 공예, 칠보 공예, 염직공예 발달 ● 도자 공예도 발달(당삼채 도자기 제작)	불교 미술이 융성한 중국 문화의 황 금기로 남종화, 북종화의 두 화풍 이 시작됨
송시대 (907~1279)	● 불교에서 벗어난 순수한 자기 표현 중시 ● 회화 : 한림도화원을 설치, 직업적 궁정화가 양성 - 곽희 : 삼원법 창안, 산수화 발전의 기틀 마련 - 목계 : 문인화잘 그림 ● 공예 : 중국도자기의 황금기, 우리나라에도 많은 영향	불교에서 벗어난 순수한 자기표현을 중시한 시대이며, 한림도화원이 설치 되고 직업적 궁정화가가 양성됨
원시대 (1271~1368)	● 송나라의 문화를 계승하여 명나라에 전수 ● 회화 : 원체화풍 쇠퇴, 문이화 발달(4대 문인화가 - 황 공망, 예찬, 왕몽, 오진) ● 공예 : 송나라의 도자기 기술 전승과 발달	송의 문화를 계승하고 원체화풍이 쇠퇴하였으며 문인화가 발달되어 원4대가가 배출됨.
명시대 (1368~1644)	● 동서 문화 교류가 더욱 활발해짐 ● 건축 : 궁궐 건축 발달(베이징의 자금성) ● 회화 : 궁정 미술 발달, 중기부터 남종 문인화 발달	동서 문화 교류가 활발해지고, 자 금성 등 궁궐 건축과 남종문인화 가 발달됨
청 시대 (1644~1912)	● 기교가 넘치며 장식적인 것이 특징 ● 건축 : 천단 기년전 축조 ● 회화 : 문인화 전성기(석계, 석도, 팔대산인과 양주 8괴)	문인화의 전성기를 이룬 시대이며, 기교가 넘치고 장식적인 미술 문화 가 발달됨
근 대 (청말~중화민국 초기)	● 궁정화가 풍토에서 벗어남 ● 대표화가 : 조지겸, 오창석, 임백년, 임이 등	궁정화가의 풍토에서 벗어나고 새 로운 서양 화풍을 수용하여 근대 화를 이룸
현 대 (1949년 이후)	● 전통 화풍과 현대적 화풍 접목 ● 대표화가 : 제백석, 황빈홍 등 ● 스타 작가 출현 : 장샤오강, 웨민쥔, 정판즈 등	전통 회화와 현대적 화풍이 접목되고, 최근에는 세계 화단에 장샤오강, 웨민 쥔 준 등 스타 작가를 배출하는 등 새 로운 위상을 가짐

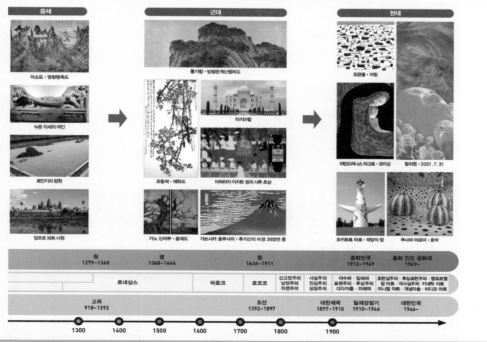

동양미술여행, 고등학교 미술사 교과서(박지숙 외 지음), 경기도교육청, 연대표 참조

최초의 미술

최초의 미술은 언제부터 시작되었을까요?

동물의 뼈나 돌 등으로 만든 여러 가지 도구나 유물들이 있는데, 대체로 종교적 또는 주술적 용도로 사용한 조각품이나 부장품 등이 대부분이었어요. 동굴 벽화에는 야생에서 사냥한 동물들의 모습을 마치 살아있는 것처럼 사실적으로 표현하였는데, 이와 같은 유물이나 유적들은 공통적으로 당시의 부족한 노동력을 확보하기 위하여 많은 자손을 기원하는 목적이나 풍부한 식량 등에 대한 염원을 반영하였으며, 자연이나 천재지변에 대한 공포와 두려움에서 출발한 주술이나 종교의식과 밀접한 관계를 지니고 있었다고 합니다.

다산과 풍요의 상징-빌렌도르프의 비너스

오스트리아의 빌렌도르프 출토 여인상은 기원전 20000여 년 전후에 만들어진 것으로 추정됩니다. 너무 커서 출렁이는 듯한 가슴과 배만 강조한 이 작품에서 당시 사람들은 아이를 낳고 기르는 여성의 생산성을 중요시했음을 알 수 있어요. 이러한 여인상이 환조와 부조로 여럿이 발견되는 것으로 보아 다산과 풍요를 기원하는 종교의식과 관련이 있으리라 추측됩니다.

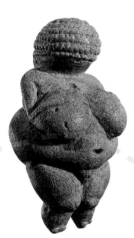

빌렌도르프의 비너스

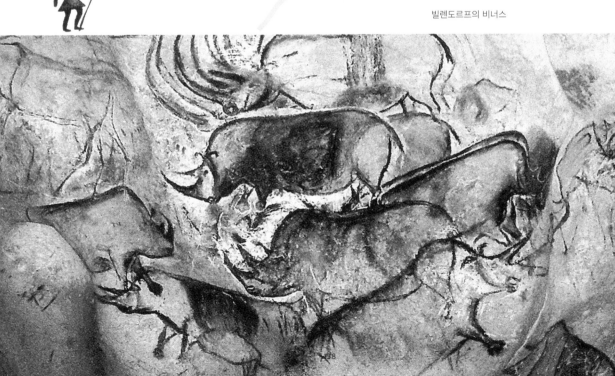

동굴 벽에 그린 그림

선사 시대의 화가들은 등잔불을 켜 놓고, 사냥해 온 야생 동물들을 동굴 안에서 벽에 그렸습니다. 우선 숯으로 들소나 코끼리 등 동물들의 윤곽을 그리고, 색칠을 하기 위해 돌덩이를 갈아서 여러 가지 색 가루를 만들었습니다. 그런 다음 이 색 가루들을 나뭇잎이나 동물의 털 뭉치로 바르거나, 뼈로 만든 대롱에 넣고 불어서 그림에 색을 입혔습니다. 이 선사 시대 화가들이 한적한 동굴 속에 그린 동물들은 이렇게 해서 수천 년의 세월 동안 동굴의 벽과 천장을 가로질러 마음껏 뛰어다녔던 것입니다.

들소(알타미라 동굴 벽화)

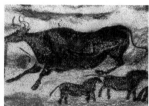

뛰어오르는 소

MATERIAL

● 여러 가지 색의 돌들은 가루 형태로 그대로 칠하거나 물이나 동물 기름에 개어서 썼습니다.
● 때에 따라서는 바위의 튀어나온 부분을 언덕이나 동물 옆구리를 표현하는 데 이용했습니다.

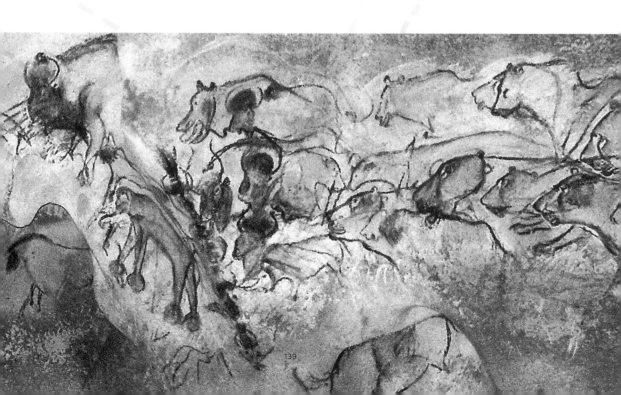

Let's WORK !

비너스 이야기

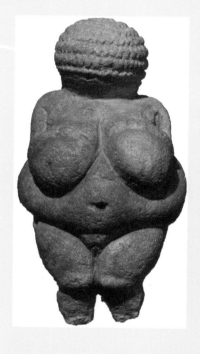

빌렌도르프의
비너스

▶ 이 조각품은 '빌렌도르프의 비너스'라 불립니다. (비너스란 여성의 누드 작품을 부르는 말입니다.)

▶ 이 조각품은 지금으로부터 아주 오래전 (기원전 2만 년 전 쯤으로 짐작) 에 고대 원시인이 만든 작품으로 가장 유명한 것입니다.

▶ 크기는 11cm 정도인데, 만들기에 적당한 크기의 돌을 골라서 거기에 이 여인상을 만들었을 것으로 생각됩니다.

Q 위의 작품은 어떤 재료를 사용하였나요?

.....

Q 인체의 비례에 맞게 만들었나요?

.....

Q 비례가 무시되었다면 어느 부분이 특별히 더 강조되어 표현되었나요?

.....

Q 당시 사람들은 이런 조각을 만들며 자신들의 소원을 빌었습니다.
어떤 것을 희망하였을까요?

① 사냥이 잘 되길 ② 농사가 풍년이길 ③ 아이를 많이 낳길

.....

신석기시대로의 여행

신석기 시대의 미술품으로는 '빗살무늬토기'를 꼽을 수 있습니다. 이 토기는 약간 배가 부른 V자 모양으로 생겼는데, 표면에 평행하게 사선을 그어서 장식을 했습니다. 선의 방향은 줄을 따라 엇갈리게 긋기도 했습니다. 이러한 무늬는 아름다움을 위한 것일 뿐만 아니라 주술적인 의미도 띠고 있습니다.

그러나 농경이 시작된 이후 직선적인 무늬는 곡선적인 것으로 발전하고, 선을 꺾어 돌리는 번개무늬도 나타나게 됩니다. 번개무늬는 만물을 생겨나게 하는 천둥을 상징한다고 합니다.

자, 그럼 타임머신을 타고 신석기 시대로 떠나 볼까요?

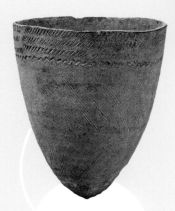

신석기시대의
빗살무늬토기

 토기에 직접 무늬를 새겨 넣어 보면
어떤 느낌일까요? 한번 그려 넣어 봅시다.

'흙색' 크레파스로 색칠을
하고 뾰족한 물체로 긁어내
어 무늬를 새겨 봅시다.

종이의 탄생

고대 이집트인들은 나일 강변에서 '파피루스' 라는 갈대를 채취했습니다. 이 식물의 줄기로 얇은 판을 만들었는데, 이것이 최초로 만들어진 종이였습니다. 이집트인들은 창포나 풀줄기로 붓을 만들어 파피루스에 그림을 그렸습니다. 또 파피루스로 두루마리 책을 만들어 장식을 하기도 하였습니다. 이집트인들은 파피루스를 돌돌 말아서 석관 속에 넣어 주었는데, 이것은 죽은 사람의 마지막 여행에 함께하도록 하기 위한 것이었습니다. 이집트의 건조한 날씨 덕분에 이 귀중한 물건들은 다행히 수천 년 동안 잘 보존될 수 있었습니다.

MATERIAL

파피루스 종이 만들기

1. 파피루스 줄기를 여러 마디로 자른 다음, 속대를 얇게 잘라 나란히 놓습니다.

2. 한 겹을 깔고, 그 위에 다시 한 겹을 겹쳐 깐 후 나무망치로 두드려서 납작하게 만듭니다.

3. 납작해진 속대를 말리고 고르게 한 후, 모서리를 정확하게 직사각형으로 자릅니다. 두루마리 책 하나를 만드는 데는 이런 것이 20장 필요합니다. 지금까지 발견된 두루마리 책 중 가장 긴 것은 거의 57미터나 됩니다.

새 사냥 (고대 이집트 파피루스)

아니의 『사자의 서』 (파피루스)

상형 문자의 비밀

여러분이 어떤 유물을 발견했다고 상상해 봅시다. 그 유물에는 알 수 없는 기호들이 가득 적혀 있습니다.여 러분은 과연 그 기호를 어떻게 해석할까요?

예를 들어 아래 그림의 기호들은 어떤 의미일까요? 어떤 생각들이 떠오르나요?

펜카스의 『사자의 서』는 200여 편의 글과 그림으로 이루어진 저승의 삶에 대한 안내서입니다. 고대 이집트인 들은 죽은 사람의 무덤에 『사자의 서』를 함께 묻었습니다. 이 책 덕분에 죽은 사람이 저승에서 탈 없이 지내다가 다시 태어난다고 믿었지요. 여기에는 다양한 글과 주문, 비네트라고 불리는 작은 그림이 실려 있습니다.

펜카스의 『사자의 서』 (파피루스)

Q　다음 상형 문자 그림에서 알파벳을 찾아 봅시다.
　　자기의 영어 이름을 알파벳으로 써 보고 그에 맞게 상형 문자로 표현해 보세요.

흙으로 만든 항아리 그림

고대 그리스인들은 일상생활에 늘 쓰이는 물건들을 장식하는 것을 좋아했습니다. 그중에서도 항아리는 물이나 기름, 술, 곡식 등을 담는 데 쓰였습니다. 사람들은 이러한 항아리에 실제 혹은 상상의 동물 모습을 그리거나, 일상생활이나 신화에 나오는 장면들을 그려 넣었습니다. 이 항아리들은 강한 점토로 만들었고, 가마에 구웠기 때문에 잘 보존되었습니다. 오늘날까지 남아 있는 그리스 시대의 그림은 바로 이렇게 만든 항아리에 그린 그림들입니다.

MATERIAL

1. **검은색 그림** 그리스 화가들은 항아리의 주홍색 진흙 표면에 검은색 물감으로 그림이나 장식 무늬를 그렸습니다. 그런 다음 검은색 그림 부분이 두드러져 보이도록 철필이라는 뾰족한 도구로 얼굴, 머리카락, 옷의 주름 등을 새겼습니다. 그렇게 하면 밑바탕의 주홍색 선이 그대로 나타났습니다.

2. **붉은색 그림** 기원전 5세기에는 바탕만 검은색으로 칠하고, 그림은 색을 칠하지 않아 주홍색 그대로 두었습니다. 그런 다음 그림의 자세한 부분을 붓으로 그려 넣었습니다. 붓으로 그리면 흙을 파서 선을 나타내는 것보다 훨씬 자유롭게 표현할 수 있기 때문에 그림이 더욱 생동감을 띠게 됩니다.

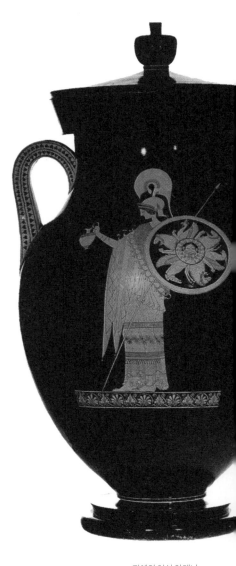

배를 탄 디오니소스

지혜의 여신 아테나

도자기위의 탄생신화

고대 그리스인들은 도자기에 다양한 무늬를 넣어 그림을 그렸습니다. 우리도 도자기 모양의 종이에 다양한 무늬를 표현해 봅시다. 평평한 종이가 도자기처럼 입체적인 느낌이 나게 하려면 어떻게 해야 할까요?

MATERIAL 도자기(항아리) 모양이 그려진 종이, 모양자, 연필, 색연필, 색사인펜, 크레파스

1. 도자기 그림 안쪽에 모양자를 이용해서 다양한 무늬를 넣어 봅시다.
2. 그려진 드로잉 위에 색연필과 색사인펜, 크레파스를 이용해서 채색합니다.
3. 손잡이와 도자기 안쪽 부분도 그리스 도자기처럼 채색합니다.

나무에 그린 그림

중세미술의 발생 배경은 무엇일까요?

중세 미술은 로마 미술에서 르네상스 미술로 넘어가는 과도기의 미술로 4세기부터 14세기까지의 신과 기독교 신앙을 중심으로 한 미술을 말합니다. 콘스탄티노플의 비잔틴 궁전과 장대한 고딕 대성당들은 중세 미술과 건축의 빛나는 업적입니다. 중세에는 문화적 주도권이 지중해 연안에서 북유럽으로 옮겨 갔고 기독교가 사회와 문화를 제압했습니다.

따라서 인간의 관심이 현세에서 내세로 옮겨가 사회의 분위기는 신 중심이 되었고 중세 미술의 목적은 일반인들에게 기독교 교리를 전달하는 것이었습니다. 회화나 조각은 성경에서 비롯되었으며 교회 건축 내부에는 성상화, 프레스코화, 모자이크화, 스테인드글라스 등으로 채워졌습니다. 하지만 중세 말에는 이런 양식에 대한 각성이 일어났고, 소재나 주제에 대한 관심도 점차 현실적, 인간적인 것으로 옮겨가는 움직임이 일었습니다.

<성상화 Icons> 는 자그마한 나무판에 그려진 그림인데 초자연적인 힘이 있다고 믿었습니다. 성자나 성가족을 그린 이 작품들은 보통 엄숙하게 정면을 바라보는 자세를 취하고 있으며, 큰 눈을 하고, 후광을 두르고 있습니다. 사람들은 이 성상이 마술적인 힘을 가지고 있다고 믿었는데 어떤 것은 눈물을 흘렸다고도 하고 어떤 것은 향기를 풍긴다는 전설이 전해지기도 했습니다.

치마부에,<마에스타>, 385×223cm,
판넬에 템페라, 우피치미술관, 1280~1285년

지오토(Giotto di Bondone),<십자가에서 내려진 그리스도>,
프레스코, 200x185cm

템페라란?

안료에 달걀노른자와 아교를 섞어서 그려요. 혼색이 어렵고 보존성이 떨어져 현대에는 거의 사용하지 않아요. 프레스코화보다 섬세하고 선명한 색채 표현이 가능해요.

중세의 화가들은 주로 나무판에 템페라 물감으로 그림을 그렸습니다. 템페라는 미디엄 (고착제)을 '혼합한다'는 뜻의 라틴어에서 온 말입니다. 이 기법은 물을 넣고 간 안료를 달걀 노른자와 섞어 만든 물감으로 그리는 것입니다. 이런 그림들은 주로 교회 제단을 장식하는 데 쓰였습니다. 교회들은 평일에는 제단에 닫아 두었다가 일요일이나 휴일에 성대한 의식과 함께 나무판을 열어, 금과 화려한 색으로 빛나는 그림을 볼 수 있게 했습니다.

MATERIAL

중세 화가들은 나무판 그림을 그리기 위해 옹이가 없고 아주 건조한 미루나무나 단단한 참나무를 잘라서 썼습니다. 그림을 그리기에 앞서 우선 표면을 사포로 문질러 곱게 만든 후, 그 위에 아교와 석고를 섞어 만든 접착 풀을 덧발랐습니다. 그다음 다시 사포질을 하여 완전히 매끄러운 면을 만들어 그림 그릴 준비를 완료했습니다. 때로는 나무판을 여러 개 연결하여 병풍처럼 한 쪽씩 접히도록 만든 후 그 위에 그림을 그렸습니다.

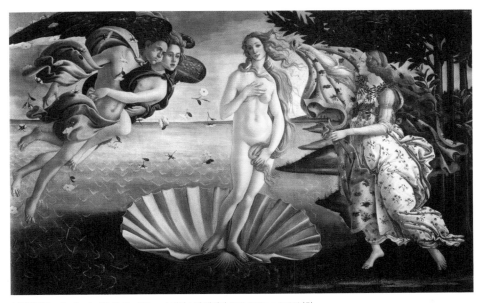
보티첼리(Sandro Botticelli),〈Brith of Venus〉,캔버스에 템페라, 180x280cm, 1485년경

Let's WORK !

채색 사본 만들기

중세 수도자들이 맡았던 가장 중요한 역할 중 하나는 책을 만들고 보관하는 것이었습니다. 인쇄술이 발명되어 책을 한꺼번에 찍어 낼 수 있기 전까지 책은 무척 귀한 보물이었습니다. 수도자들이 옮겨 쓰던 책에 아름다운 그림과 장식을 그려 넣었는데 이런 책들을 '채색 사본'이라 부릅니다. 중세의 미술은 오직 신을 위한 것이었고, 미술 작품은 기독교 문화를 찬양하는 데만 이용되었습니다. 그러한 작품 중 하나가 바로 성서의 채색사본에 삽입된 세밀화들로, 성서의 내용과 느낌을 그림으로 생생하게 전달하려 했습니다.

채색 사본을 보며 다음 물음에 답해 봅시다.

성탄절 미사서에 그려진 알렉산데르 6세의 초상, 성 드니 미사전서의 세밀화, 1350년경
1493~1494년

Q 그림과 테두리 장식을 어디에 그렸나요?

Q 글자의 모양은 어떠한가요?

Q 주로 어떤 내용을 그렸을까요? 그리고 어떤 색을 사용하였나요?

Q 글과 그림은 어떤 관계가 있을까요?

모자이크 만들기

미
술
의
역
사

여러 가지 빛깔의 돌, 색 유리, 조가비, 타일, 나무 등의 조각을 맞추어 도안, 회화등으로 나타낸 것입니다. 이것을 평면에 늘어놓고 모르타르나 석회·시멘트 등으로 접착시켜 무늬나 그림모양을 표현하는 기법. 건축 등에서는 바닥이나 벽면 등을 장식하고, 공예품에서는 표면에 회화 효과나 장식성을 나타내는 미술 방식입니다.

여러 색깔의 종이를 오려서 중세시대 모자이크처럼 멋진 그림을 완성해 봅시다.

불후의 명화 프레스코

프레스코란?

프레스코란 이탈리아어로 '신선하다'는 뜻이며, 인류 회화의 역사에서 가장 오래된 그림의 기술 혹은 형태라고 말할 수 있습니다. 이 기법은 마른 벽에 그린 그림에 비해 물감이 벗겨져 나갈 염려가 없기 때문에 그림의 수명이 오래 유지된다는 장점이 있습니다. 또한 벽 표면층을 긁어내고 원하는 그림을 다시 그리면 되기 때문에 수정이나 보수도 수월한 편입니다. 이러한 특징으로 인해 프레스코 기법은 유화가 개발되기 이전에 화가들이 자주 애용한 그림 기법이었습니다.

프레스코 화가들은 매우 빨리 작업을 해야 했습니다. 축축한 표면이 하루 이상 가지 않았기 때문입니다. 뿐만 아니라 프레스코는 마른 뒤에도 손상되기 쉽고 특히 습기에 민감하여 벗겨지기도 합니다. 그래서 프레스코는 비가 자주 내리는 북유럽보다 비교적 기후가 건조한 남유럽에서 발달하였습니다. 또한 프레스코는 어둡고 축축한 북유럽의 성당보다 빛이 가득 들어오도록 열린 형태로 설계된 이탈리아의 교회에 더 적합했습니다.

미켈란젤로,〈최후의 심판〉,
프레스코화, 13.7m x12.2m, 1534~1541년

조토 디 본도네(Giotto di Bondone),
〈The Last Judgement〉, 1000×840cm,
프레스코화, 1306년

Let's
WORK !

그림 속 인물이 되어 보기

이 작품은 라파엘로가 그린 '아테네 학당'입니다. 이 아테네 학당에 등장하는 인물들은 유명한 철학자들입니다. 우리 모두 그림 속 주인공이 되어 봅시다.

플라톤(왼쪽)과
아리스토텔레스(오른쪽)

헤라클레이토스

라파엘로 (왼쪽)

디오게네스

유클리드

Q 역할을 분담하여 플라톤, 아리스토텔레스, 디오게네스,
 헤라클레이토스, 유클리드, 라파엘로에 관해 조사해 봅시다.

Q 친구들과 사진 속 포즈를 따라해 봅시다.
 누가 제일 앞에 위치해야 할까요? / 누가 제일 뒤에 위치해야 할까요? / 왜 그렇게 생각했나요?

Q 자신이 그림 속 인물이 되어 서로 이야기를 나누어 봅시다.
 활동을 모두 마친 후 다시 이 그림을 감상해 봅시다. 느낀 점을 글로 써 봅시다.

유화 물감으로 그리기

15세기 플랑드르의 화가 얀 반에이크는 기름으로 물감 만드는 법을 시도하였습니다. 이 방법을 어떻게 알아냈는지 정확히 아는 사람은 없습니다. 분명한 것은 그가 기름과 식물 추출액을 색소에 섞어, 매끄러운 액체 상태의 윤기 있는 반죽으로 만든 것이 최초의 유화 물감이라는 사실입니다. 유화 물감으로 그린 그의 그림은 보석처럼 반짝거렸습니다. 유화 물감은 서서히 건조되었기 때문에 여유를 가지고 정성 들여 하나하나 자세히 그릴 수 있었습니다. 벨벳 천의 촉감을 살리거나 금관에 광택이 나게 할 수도 있었고, 세공이 돋보이게 만들기도 했습니다. 뿐만 아니라 그림 속 얼굴의 미묘한 창백함까지도 정교하게 표현했는데, 이는 '미술의 혁명'이라고 할 만큼 미술사에 커다란 변화를 가져다 주었습니다.

MATERIAL

얀 반에이크는 〈롤랭 대주교와 성모〉에서 마치 마술을 부린 듯이 모든 것을 실제와 똑같이 자세히 표현했습니다. 기둥 위의 조각, 왕관에 박힌 보석, 그리고 난간을 잡고 아래를 내려다보는 두 행인의 모습 등이 모두 사진을 찍어 놓은 것처럼 실감나게 묘사되었습니다. 유화 물감은 여러 가지 장점들로 인해 서양 미술의 위대한 걸작들을 탄생시킨 재료로 꾸준히 사랑받게 되었습니다.

얀 반에이크(Jan van Eyck), 〈롤랭 대주교와 성모〉
66×62cm, 판넬에 유채, 루브르 박물관, 1435년경

미켈란젤로(Michelangelo Buonarroti),
〈Holy Family(Doni Tondo)〉, 120cm,
판넬에 템페라, 1506년

얀 반에이크(Jan van Eyck), 〈Ghent Altarpiece〉, 350×461cm,
판넬에 유채, 1432년,

점으로 만드는 작품

화가 유병훈 선생님은 무수히 많은 점을 찍어 가면서 그림을 그립니다. 많은 점들이 모여 하나의 이미지를 만드는 것입니다.

이 그림에 사용된 색을 칠해 봅시다.

유병훈, <숲-바람>, 183 x 162mm, 1993년

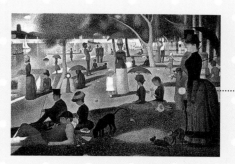

프랑스 화가 쇠라도 수많은 색점을 찍어 그림을 그렸답니다.

이 그림에 사용된 색을 칠해 봅시다.

쇠라, <그랑드라트섬의 일요일 오후>, 1884년

이렇게 점을 찍는 기법을 중간 혼합, 또는 병치 혼합이라고 하고, 이렇게 점을 찍어 하나의 그림을 완성하는 방법을 "점묘법"이라고 합니다. 색의 혼합의 예시를 보고 다른 색의 혼합도 생각해 볼까요?

+ =

습식 수채화 그리기

수채화는 물감과 물을 사용하여 색을 맑고 투명하게 표현하는 그림입니다. 수채물감은 색료를 아라비아 고무액과 혼합하여 만든 것으로 물감이 얇게 칠해지는 특성이 있어 맑고 투명한 색감 표현이 가능합니다. 따라서 투명 수채화를 그릴 때는 흰색을 섞어 색을 밝게 만들어 쓰는 것이 아니라 물감에 섞는 물의 양의 변화를 통해 색의 명도를 조절하여 투명한 느낌을 잘 살려 표현해야 합니다. 또한 물감은 서로 섞을수록 채도가 낮아지므로 물감을 혼색하여 사용할 때에는 너무 많은 가짓수의 색을 섞어 탁해지지 않도록 하며 특히 반대색이나 무채색을 섞으면 채도가 많이 떨어지니 주의하도록 합니다.
젖은 종이에 수채물감을 칠하면 물감이 종이에 자연스럽게 스며들고 번져서 경계가 부드럽게 표현됩니다.

물감의 번짐과 물의 양의 변화를 이용하여 주변의 풍경을 분위기있게 표현해 봅시다.

어디든 칠할 수 있는 아크릴 물감

아크릴 물감은 아크릴에스테르 수지를 재료로 만들어진 물감입니다. 아크릴 물감의 장점은 건조가 빠르고 종이뿐만 아니라 다양한 재료에 칠할 수 있을 만큼 견고성이 있다는 것입니다. 아크릴 물감은 물을 쓰지만 굳은 뒤에는 물에 녹지 않는 성질을 가지고 있습니다.

MATERIAL

아크릴 물감의 기본적인 고착제는 아크릴폴리머 에멀션인데, 건조 후에 표면이 밀폐되므로 변색이 적고 덧칠하거나 투명성 있는 그림을 그릴 수 있습니다. 물의 양을 어떻게 조절하느냐에 따라 수채화의 효과도 낼 수 있고 두껍게 덧칠하여 유화의 효과를 낼 수도 있어 인기가 좋습니다. 유화 물감과 비교할 때 투명성이 좋고 건조 속도가 매우 빠르며 부착력이 우수하여, 건축의 내외부용 도색이나 벽화 제작에 널리 쓰입니다.

아크릴의 장점은 유화 물감과는 달리 모든 색상의 물감이 같은 속도로 건조된다는 것이다. 아크릴은 다양한 바탕 재료에 사용할 수 있다. 종이, 보드, 캔버스, 목재, 금속, 심지어 외벽에도 이용할 수 있습니다.

POINT! **붓 사용 시 주의점**

아크릴 물감은 매우 빨리 건조되기 때문에 붓 사용 시 주의를 기울여야 합니다. 붓에 물감을 묻히기 전에 물에 담가 물기를 흡수 시킵니다. 그렇지 않으면 물감이 붓털에 말라붙게 되어, 물감 막이 단단해지고 붓에 손상을 입히지요. 너무 오랫동안 물이 든 병에 붓을 담가두어서는 안됩니다.

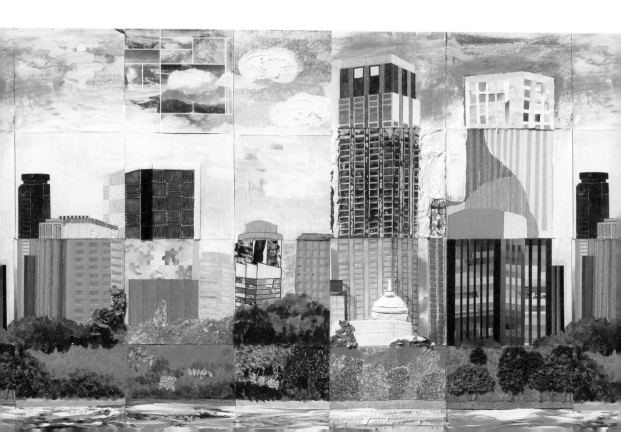

현대 미술의 도구

20세기 이후 현대 화가들은 이전에는 전혀 생각하지 못한 기구들을 사용해 그림을 그렸습니다. 붓은 물론 가위, 롤러, 빗자루, 또는 칼로도 그림을 제작했습니다. 현대 화가들은 아크릴 물감, 자동차용 페인트, 모래, 타르, 혼응지(송진과 기름을 섞어 만든 종이) 등 머릿속에 떠오르는 것은 무엇이든지 사용하여 끊임없이 새로운 시도를 하였습니다. 콜라주로 유명한 미국 화가 로젠버그는 이렇게 선언했습니다. "오늘날은 작품을 창작하는 데 양말 한 짝도 나무나 못, 유화물감 또는 천 못지않게 쓸모 있는 재료로 활용된다."

1. **잭슨 폴록** "나는 잡아당기지 않은 캔버스를 벽이나 바닥에 붙여 놓고 작업하는 것이 좋다. 바닥에 앉으면 편안하다. 그리고 그림에 더욱 가깝게 느껴진다. 왜냐하면 그림 둘레를 마음대로 걸어 다니면서 그림의 네 면 어느 쪽에나 작업을 할 수 있기 때문이다. 그것은 모래 바닥에 그림을 그리던 인디언들이 쓰던 방법과 아주 비슷한 것이다."

2. **파블로 피카소** 브라크와 피카소는 그림 역사상 최초로 '콜라주'라고 하는 미술 기법을 만들어 냈습니다. 피카소는 손에 닿는 모든 재료, 신문, 벽지 등 온갖 것을 자르고 붙이고, 모아서 구성을 하였습니다.

3. **앤디 워홀** 워홀은 그 시대의 여러 기법들을 모두 시도하였습니다. 그는 잉크를 실크스크린에 흘려 넣음으로써, 사진을 캔버스에 그대로 옮기는 새로운 기법인 세리그래프(실크스크린이라고도 합니다)를 만들어 냈습니다. 그는 이렇게 캔버스에 옮긴 사진 위에 다시 아크릴 물감으로 그림을 그렸습니다.

회화의 다양한 표현 기법

회화에서 사용되는 새로운 재료와 기법을 활용한 표현들은 붓으로 그린 그림에서는 느낄 수 없는 느낌을 줍니다. 어떻게 하면 붓이 없어도 그림을 그릴 수 있을까요? 재미있고 다양한 회화 표현기법을 탐색해 보고, 나만의 작품을 만들어 봅시다.

 POINT! 어떻게 표현했을까요?

- **마블링:**
 마블링은 물을 담은 넓은 그릇에 유성 물감이나 먹물을 떨어뜨리고 막대기로 저어 무늬를 만든 후 종이를 덮어 찍어 내는 방법입니다. 물과 기름의 반발작용으로 우연적인 물결의 무늬나 색채의 흐름이 표현되지요.

- **물감 번지기, 흘리기, 뿌리기:**
 종이에 물을 묻힌 후 그 위에 물감을 흘리거나 붓으로 칠하여 번지게 하는 방법입니다. 이외에 물감 흘리기, 뿌리기, 불기 등도 있습니다.

- **데칼코마니:**
 종이를 펴서 한쪽 면에 물감을 묻힌 후, 다시 접어 눌러서 좌우 대칭형의 무늬를 얻는 방법입니다.

- **프로타주:**
 요철이 있는 물체 위에 종이를 얹고, 연필이나 크레용 등으로 문질러 나타내는 방법입니다.

- **스크래치 효과내기:**
 밝은색 크레용이나 색연필 등으로 그린 후 그 위에 어두운 색을 덧칠하여 송곳이나 칼 끝으로 긁어 내어 표현하는 방법입니다. 색칠을 할 때에는 밝은 색 크레파스를 먼저 칠하고 짙은 색으로 덧칠해야 그림을 그리기 쉬워요.

- **콜라주:**
 콜라주는 '풀칠', '바르기'라는 의미였으나, 지금은 화면에 헝겊, 실, 인쇄물, 천, 쇠붙이, 나뭇조각, 모래 등 여러 가지를 붙여서 구성하는 표현 방법을 말합니다. 이것은 입체주의 화가들이 화면에 우표, 신문지, 벽지, 상표 등의 오브제를 붙여서 구성하던 '파피에 콜레'라는 기법에서 확장된 것입니다.

- **모자이크:**
 색돌, 색타일, 색종이, 색유리 등 작은 조각들을 붙여 그림이나 무늬를 구성하는 방법입니다. 건축 등에서는 바닥이나 벽면 등을 장식하고, 공예품의 표면에 그림을 그리거나 장식을 하는 방법입니다.

나만의 식탁만들기

현대미술의 표현에는 여러가지가 있지만, 그 중에서도 많은 소재를 사용하여 표현하는 콜라주는 대중성 있는 기법이었습니다. 특히 1931년 미국에서 태어난 탐 웨슬만(Tom Wesselmann)의 작품은 콜라주를 비롯하여, 페인팅, 조각 등 여러 영역을 넘나드는 작업으로 미국 팝 아트 흐름의 핵심으로 보여지고 있습니다. 같은 배경에 서로 다른 상품들과 사물의 형태를 잘라 붙여 이질감 속에 조화를 만들어 작품을 완성하였습니다. 이렇게 우리 주변의 상품과 사물을 모티브로 잘라 붙여 또 다른 공간을 만들어 보아요. 마치 정물화와 같이 나의 주변의 물건들이 작품 안에 들어왔을때 공간과 구도를 생각하며 배치하는것이 중요합니다.

 TIP !

제시된 모티브에 어울리는 사물을 선택하여 식탁 위에 그리거나 붙여보세요.
구도나 원근법을 활용한 배치로 현실감 있는 작품을 완성할 수 있습니다.

몽타주를 이용한 정크 아트

정크 아트(junk art)의 '정크(junk)'는 폐품이나 쓰레기, 잡동사니를 의미합니다. 그래서 이를 활용한 미술 작품을 정크 아트라고 부릅니다. 정크 아트는 폐품을 소재로 하지 않는 전통적 의미의 미술이나, 갖가지 폐품을 만들어 내는 현대 도시 문명에 대한 비판을 담고자 하는 작품들입니다. 1950~1960년 대에 유럽과 미국에서 활발하게 작품이 제작되고 발표되었습니다. 특히 현재에는 산업 쓰레기로 인한 환경오염의 심각성을 보여 주는 등 많은 의미를 담고 있습니다. 정크 아트 예술가들의 손을 거치면 폐품도 아름답게 재창조됩니다.

화가 성상원 선생님처럼 버려진 물건으로 생명력을 불어넣는 작품을 만들어 봅시다.

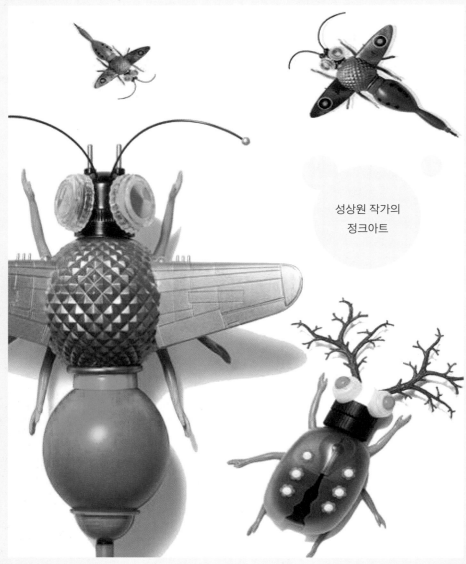

성상원 작가의
정크아트

나의 얼굴이나 친구 또는 가족의 얼굴을 사물조각으로 붙여 표현해 봅시다.

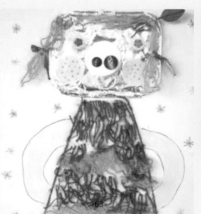
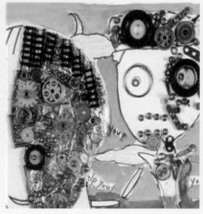

디지털 아트

디지털 아트의 시작은 백남준과 같은 비디오 아트 작가들이 컴퓨터를 이용해 후반 작업을 했던 것에서 찾을 수 있습니다. 설치 미술가들은 다양한 매체를 동원했는데, 그중에서 디지털 미디어를 적극 수용하여 작품을 완성하였습니다. 디지털 아트의 최대 공헌자는 인터넷입니다. 인터넷을 통해 미술가는 프로그램을 다운받거나 다양한 디지털 도구를 이용하여 새로운 작품을 제작할 수 있게 되었고, 대중은 미술가의 홈페이지나 사이버 갤러리를 통해 작품을 감상할 수 있게 되었습니다.

MATERIAL

디지털 아트의 특징은 첫째로 오브제를 이용하여 제작하는 것이 아니라 디지털 미디어를 이용하여 디자인·동영상·음악을 모두 포함한 작품을 제작한다는 점입니다. 둘째로는 작가만의 독특한 비법을 통해서 제작하던 방식에서 벗어나 프로그램을 응용하여 다양한 변형과 조합을 통해 제작한다는 점입니다. 셋째로는 원작이 한 점뿐이던 예전과 달리 CD롬이나 프로그램 전송을 통하여 원작을 누구나 소유할 수 있게 되었다는 점입니다. 그러나 가장 혁신적인 특징은 무엇보다 관객이 찾아와서 보는 작품이 아닌 관객과 함께하는 작품이라는 것입니다. 언제든지 인터넷을 통해 작품을 감상하고 가질 수 있으며, 심지어는 작가와 감상자가 함께 작품을 만들기도 합니다. 이러한 작업을 '인터렉티브 아트'라고 합니다.

백남준의 <인플럭스 하우스>를 플로터로 크게 출력한 후 그 위에 우리들의 작품을 자유롭게 붙인 것입니다.

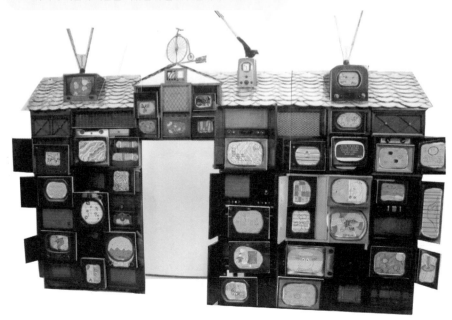

Let's WORK !

백남준의 비디오 조각만들기

국립현대미술관에 소장되어 있는 이 작품은 지금까지 실현된 비디오 작품 중 가장 거대한 규모의 작품입니다. 한국의 개천절인 10월 3일을 기념하는 의미로 1003개의 모니터로 이루어져 있으며, 거대한 지구라트를 연상케 합니다. 각각의 모니터 화면이 밖을 향하고 있는 텔레비전 수상기로 구성되어 있고, 그 화면 위에서 전개되는 동영상은 빠르게 움직이며 변화합니다. 바닥에서부터 램프를 따라 걸어 올라가면서 볼 수 있도록 만들어진 이 구조물은 백남준이 제작한 가공 이미지와 퍼포먼스를 잘 표현하고 있습니다.

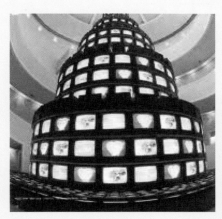

백남준, 〈다다익선〉, 18.5m, 1988년

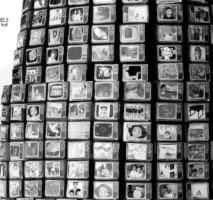

모두와 함께 만들어 가면 360도 거대TV탑 완성 !!

백남준의 작품처럼 따라 만들어 봅시다.

1. 카메라 모니터 만들기

2. 우유갑으로 TV 만들기

3. TV 연결하기

4. TV 쌓기

댄스? 댄스! 춤 속의 판타지아

내가 춤을 추고 있는 모습을 사진이나 영상으로 찍어본 적이 있나요? 없다면, 춤을 추는 나의 모습은 어떨지 정말 궁금할 거예요. 이번 시간에는 나의 실루엣 사진을 이용하여 내가 환상의 세계처럼 화려한 무대 위에서 춤을 추고 있는 모습을 만들어 봅시다. 멋진 주인공이 되어 아름다운 춤을 춰보세요.

검정색 실루엣은 나의
그림자이면서 숨겨진
자아를 뜻하기도 합니다.

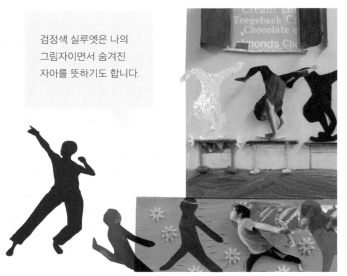

🔑 TIP ! 활동순서

1. 배경 만들기: 다양한 색칠 도구, 꾸밈 재료 등을 이용하여 환상의 세계를 꾸밉니다.

2. 춤을 추고 있는 내 사진의 실루엣을 따라 오립니다.

3. 여러 가지 색지에 나의 실루엣 사진의 본을 뜨고 모양대로 오립니다.

4. 나의 실루엣 사진과 색지 실루엣을 1에서 만든 배경 위에 붙여 작품을 완성합니다.

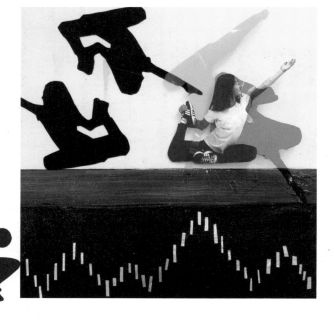

노란색과 빨간색 실루엣은
내 마음의 열정과 기쁨을
나타내기에 충분합니다.

어떤 배경에 어떤 실루엣으로 표현할까요? 재료는 어떤 질감과 색상이 필요할까요? 자유롭게 공간을 꾸며보아요.

셀피로 ! POP 몽타주 만들기

스스로 자신의 사진을 찍으면 다른 사람이 찍어준 것보다 자연스럽고 자유로운 표정이 나오지요. 이 번에는 나의 장점과 매력을 강조하는 사진을 찍어보고 '나다움'이란 어떤 것인지, 그것이 남에게 잘 전달 되는지 생각해 봅시다. 그리고 점, 선, 면, 다양한 재료들을 이용하여 자신의 사진을 팝아트처 럼 꾸며봅시다.

TIP! 활동순서

색도화지
(또는 색종이), OHP
필름 (복사용), 디지털카
메라 (또는 휴대전화),
컴퓨터, 출력 기, 복사기,
네임펜

스스로 내 사진을 다양한 표정과
각도로 여러 번 찍어보아요.

잘 나온 사진들을 골라 흑백으로 출
력합니다.

흑백으로 출력된 프린트를 OHP필
름에 복사합니다.

복사된 OHP필름을 놓고 그 뒤에 색종이
나 도화지를 구상하여 붙입니다.

네임펜으로 그림을
그리거나 명암을 표현
합니다. 자유롭고 다양
하게 꾸며 완성!!

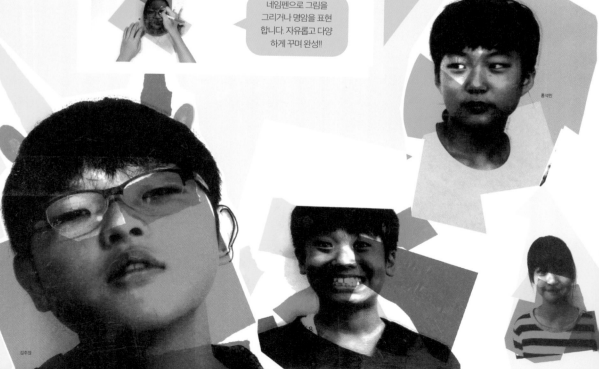

4 감상과 비평

감상과 비평의 이해

미술 감상

● 감상: 작품에 표현된 아름다움을 느끼고 음미하며 미적 감동을 경험하는 활동입니다.

● 목적: 표현 능력을 기르고 생활을 아름답게 가꾸어 주며 우리의 정서를 순화해줍니다.

미술 문화와 직업

미술분야	직업명
순수미술	화가, 조각가, 행위예술가, 설치미술가 등
디자인	일러스트레이터, 그래픽 디자이너, 광고디자이너, 제품 디자이너, 인테리어디자이너, 패션 디자이너, 무대 디자이너, 코디네이터, 스타일리스트, 편집 디자이너, 북디자이너, 게임 디자이너, 웹 디자이너 등
사진 / 영상 / 만화	만화가, 애니메이터, 만화 콘티 작가, 영상 편집, 사진 작가, 영화 미술 감독, 캐릭터 디자이너 등
공예	도자공예가, 금속공예가, 목공예가, 종이공예가, 유리공예가, 바구니공예가, 양초공예가 등

미술계 이모저모

● 미술관 (Art Museum): 회화, 조각, 공예품 등의 문화유산을 수집하여 감상, 연구를 위해 전시하는 곳입니다.

● 갤러리 (Gallery): 미술품을 진열, 전시하고 판매하는 장소입니다.

● 박물관 (Art Museum): 고고학적 자료, 역사적 유물, 예술품, 그 밖의 학술 자료를 수집, 보존, 진열하고 일반인에게 전시하여 학술 연구와 사회 교육에 기여할 목적으로 만든 시설입니다. 민속, 미술, 과학, 역사 박물관으로 나뉩니다.

● 비엔날레 (Biennale): 2년마다 열리는 국제적 미술 전람회로 베니스 비엔날레, 상파울루 비엔날레 등이 유명하며, 우리나라에서는 광주 비엔날레가 처음 개최되었습니다.

● 트리엔날레 (Triennale): 3년마다 열리는 국제적 미술 전람회로 밀라노에서 열리는 미술 공예전이 유명합니다.

● 아트페어 (Art fair): 일반적으로 몇 개 이상의 화랑이 한 장소에 모여 미술 작품을 판매하는 행사로, 미술 시장을 말합니다.

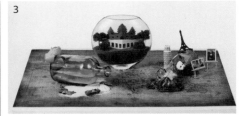

1. 박혜원, <레디메이드>, 찜기를 이용한 조각작품
2. 백승하(학생작품), 팝아트캔버스에 아크릴물감
3. 장지현(학생작품), <이상한나라의 앨리스>

현대미술의 이해

기존의 회화와 조각의 경계가 허물어지고, 표현 재료가 전통적인 물감이나 재료가 아니며, 물체와 환경 공간이 함께 표현되거나 새로운 기술이 접목되고 있습니다.

● 레디메이드(Ready-made): 1910년대 뒤샹이 창조한 미적 개념으로 '기성품'이란 뜻입니다. 작가가 직접 손으로 만드는 것이 아니라 대량 소비품을 이용한 작품을 부르는 용어입니다. 미술가의 '독창성', '원본성'이라는 전통적인 미술 개념에 논란을 가져왔습니다.

● 오브제(Objet): '사물', '객체'란 의미로 초현실주의에 의해 예술 용어로 자리 잡았습니다. 일상적인 생활용품을 예술의 영역으로 끌어들여 원래의 사물 개념은 사라지고 새로운 의미를 전달합니다.

● 정크아트(Junk Art, 폐품미술): '폐품', '잡동사니'라는 뜻으로, 소비재, 기계 부품 따위들의 비물질적인 재료들에게 생명력을 불어넣는 리사이클링을 모토로 하는 예술입니다.

● 어셈블리지(Assemblage): 여러 가지 폐품이나 주변의 물건을 '조립', '집합'하여 만든 3차원의 콜라주 조각이라 할 수 있습니다. 종합적 입체주의의 빠삐에꼴레 papier colle(프)에서 기원한 예술 장르입니다.

● 팝아트(Pop Art): 대중문화와 대량 소비의 이미지를 차용한 순수미술로 1950년대 영국에서 등장해 1960년대 미국에서 전성기를 이루었습니다. 영국은 대중문화에 대한 비판적인 인식이 있었다면 미국의 팝아트는 대중문화를 새로운 미술 패러다임으로서 생각하고 긍정적으로 활용하였습니다.

● 퍼포먼스(Performance): '공연', '연주'라는 뜻으로 신체를 표현 도구로 사용하는 행위 미술입니다. 인체의 동작과 행위의 일회성이 작품이 됩니다.

● 설치미술(Installation): 1970년대 전시 공간 자체를 작품의 일부로 인식하는 일련의 미술 경향입니다. 설치 장소의 사회성, 역사성에도 주목하게 합니다.

● 대지미술(Land Art): 화랑, 미술관과 같은 제한된 공간에서 벗어나 광활한 대지 등 환경 자체가 주제이자 재료가 됩니다. 작품은 시간이 경과함에 따라 자연 속으로 사라지거나 철거되며 사진이나 스케치 등의 형태로 남습니다.

● 개념미술(Conceptual Art): 1960년대에 일어난 것으로 완성된 작품보다 아이디어와 개념을 중시합니다. 미술을 회화, 조각과 같은 매체의 범주는 물론 물질적인 영역을 넘어서는 존재로 확장시킨, 급진적인 전위 예술 사상입니다.

1. 홍승연(학생작품, 오브제), 연필, 나무가지
2. 조하은(학생작품, 퍼포먼스), <대화>
3. 김하은(학생작품), <마음의 문>

미술 작품과 이야기 나누기

미술 작품을 어떻게 봐야 할까요? 아이들은 쉽게 미술 작품을 받아들이고, 자신과 미술 작품을 연관시키기도 합니다. 자신의 일상 속에서 겪은 흥미, 경험, 생각 등을 쉽게 미술 작품과 연관시키거나, 미술 속에서 그 경험들을 이끌어내기도 합니다. 더 나아가 미술은 호기심을 자극하고, 주변 환경과 세계를 바라볼 수 있게 하기도 하지요. 왜냐하면 미술은 '지금'에 관한 것이며, 우리가 누구인지, 우리가 어디에서 시작되고 있는지, 무엇을 알며, 어떻게 살고, 행동하는지를 이해하는 것에 관한 것이기 때문이지요.

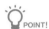
POINT! 미술 감상을 할 때 주의할 점에 대하여 알아봅시다.

미술 작품 감상은 교사나 미술 전문가가 단순히 작가의 의도를 관람자에게 주입시키는 것이 아닙니다. 감상자로서의 수동적 이해에서 벗어나 작품과 자신의 경험세계 또는 아직 경험하지는 못했지만, 상상할 수 있는 세계를 교사 및 다른 감상자들과 이야기를 통해 서로 공유합니다.

미술 작품 감상 활동에서 중요시 되는 것은 교사와 아동, 아동과 아동 사이에 열려있는 마음 자세라고 볼 수 있습니다. 미술 작품에 대한 아동의 즉각적인 반응을 수용하고 그에 따른 유동적인 교사의 발문이 아동의 경험과 상상력을 결합하는 수업의 기술이 될 수 있습니다.

표현 방법 연구 및 실습단계에서는 자신을 표현하기 위하여 자신의 느낌, 감정, 기호, 성격 등 구체적인 자기탐구가 요구됩니다. 또한 사용할 재료는 가능한 많이 준비하고, 자유롭고 손쉽게 쓸 수 있도록 교실 안 코너에 작은 스튜디오를 만들어 봅시다.

작품 활동 후에 충분히 작품을 감상하고 작품에 대한 대화를 합니다. 작가의 작품 의도는 무엇일지, 새로운 느낌이나 떠오르는 이미지는 무엇인지, 다음 활동에서 활용해볼 수 있도록 여러 가지 대화를 나눕니다.

다양한 경험과 활동을 위해 가급적 미술 작품은 미술관에 방문하여 직접 보고 느끼는 것이 중요하지만 현실적인 어려움이 있다면 제시 자료를 프린트 하거나 모니터를 통하여 준비합니다. 최대한 다양한 작품들을 감상할 수 있도록 합니다.

감상활동 시간에 감상자의 개성적 반응을 존중해 주고 감상 작품을 통하여 자신을 다양하게 표현할 수 있도록 수업 분위기를 조성합니다.

 POINT! 미술관 감상예절

자신의 생각을 충분히 표현할 수 있는 시간을 가져야 합니다. 작품을 보고 떠오르는 경험을 이야기 해 봅시다. 작품을 보면서 떠오르는 느낌을 형용사나 명사로 말해 보고, 단어들을 이어 문장으로 만들어 보세요.

좋은 감상을 위해서는 우리가 지켜야 할 예절이 있습니다.

이 뮤지엄매너는 미술관 관람예절을 모두가 함께 생각하고 이야기하는 공공 캠페인으로 국립현대미술관에서 실시하고 있는 운동입니다.

MUSEUM MANNERS

<국립현대미술관 제공>

❶ 살금살금 걸어주세요　　❷ 작품은 손대신 눈으로 느껴요　　❸ 한 발짝 뒤에서 봐요

❹ 플래시를 터뜨리면 작품이 다쳐요　　❺ 휴대폰은 진동으로 해주세요　　❻ 아이의 손을 꼭 잡아주세요

❼ 몸이 불편한 분들을 배려해요　　❽ 음식물은 두고 오세요　　❾ 우산을 맡기면 편해요

❿ 소근소근 속삭여주세요　　⓫ 뽀뽀해도 괜찮아요　　⓬ 무엇이든 물어보세요

감상

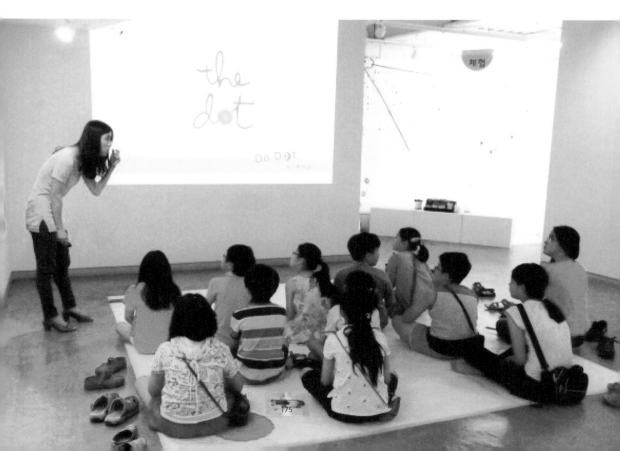

일상 속 예술 발견하기

길거리를 돌아다니다가 건물의 벽이나 남의 자동차, 길바닥에 낙서를 해본 적이 있나요? 만약에 해본 적이 있다면, 낙서를 한 뒤 어떤 일이 일어났나요? 아마 어른들께 야단을 맞았거나, 누군가 보기 전에 얼른 낙서를 지웠을 거예요. 하지만 다음의 예술가들은 건물과 거리에 멋진 낙서 작품(graffiti art)을 남겼습니다.

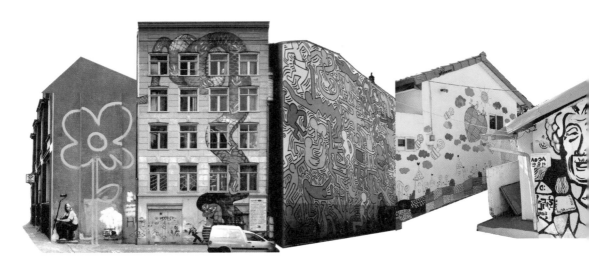

 POINT! 뱅크시(Banksy)는 누구일까요?

뱅크시는 영국출신의 그래피티 아티스트(Graffiti Artist) 겸 영화 감독입니다. 벽에 스텐실 기법을 이용해서 그림을 그리고 철저하게 비밀로 작업을 해서 '얼굴 없는 화가'로 불린답니다. 벽화의 내용은 전쟁이나 인종차별 등 정치, 사회, 종교 등 다양한 분야를 풍자하고 있습니다.

뱅크시의 벽화를 관찰해봅시다. 무엇이 보이나요?

벽에 그려진 노란색 예쁜 꽃이 바닥에 그려진 노란 두 줄의 실선과 만나는 것을 볼 수 있습니다. 노란색 실선이 바닥에 두 줄 그려져 있으면 그것은 차를 여기에 주차 및 정차도 하지 말라는 의미입니다. 벽화에 그려진 페인트공도 보이지요? 뱅크시는 벽에 그린 페인트공이 거리의 교통선과 노란 꽃을 연결하고 있다는 것을 말하려는 것일까요? 우리가 일상에서 자주 보는 벽과 교통선이지만 뱅크시는 재미있는 상상으로 이 벽을 지나가는 사람들에게 웃음을 주고 있습니다.

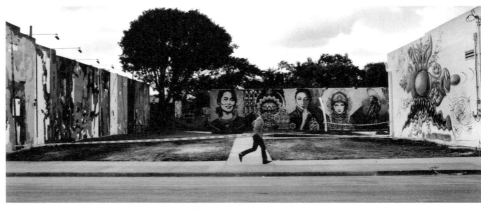

Let's
WORK !

나도 뱅크시처럼
지나가는 사람에게 웃음을 줄 수 있는 그래피티 아트(graffiti art)를 해봅시다.

감
상

Let's WORK !

미덕 (VIRTUE)의 상징화

미덕의 보석들

감사	배려	유연성	창의성
결의	봉사	이상품기	책임감
겸손	사랑	이해	청결
관용	사려	인내	초연
근면	상냥함	인정	충직
기뻐함	소신	자율	친절
기지	신뢰	절도	탁월함
끈기	신용	정돈	평온함
너그러움	열정	정의로움	한결같음
도움	예의	정직	현신
명예	용기	존중	협동
목적의식	용서	중용	화합
믿음직함	우의	진실함	확신

© 2007 한국버츄프로젝트

아래의 그림은 아름다운 마음의 보석들을 표현한 것입니다.
이 그림을 보고 떠오르는 미덕의 이름을 찾아주세요.

버츄 프로젝트란 UN이 정한 인성교육 프로그램으로 전 세계 모든 문화권에서 소중히 여기는 보편적 미덕 (감사, 배려, 사랑, 신뢰, 창의성, 화합 등 총 52가지)을 담고 있으며 버츄프로젝트에서의 인성교육은 미덕을 주입하는 것이 아닌 미덕을 발견하고 연마할 수 있도록 도와주는 프로그램입니다.

이 미술수업에서 'virtue'란 '인성'이라는 마음의 보석들을 말합니다. 이 미덕의 언어들을 얘기해보고 상징화해서 그림으로 표현하면서, 이 미덕들을 본래의 의미를 생각해보는 그 활동을 '버츄'라고 합니다.

언어에는 힘이 있습니다. 미덕을 연마함에 있어서도 바로 그 힘을 이용해야 합니다. 이 '미덕'을 상징화하며 마음 속에 잠재되어 있는 자신, 잠자고 있는 자기 안에 다이아몬드를 발견해 봅니다.

이 카드는 버츄프로젝트에서 개발한 인성교육도구 입니다. 52가지 미덕이 선별되어 담겨 있어서 다양한 방법으로 활용될 수 있다. 개인적 성찰의 시간에 우리의 내면을 일깨우고 강화시키는 강력한 도구입니다.

< 너그러움 GENEROSITY>

< 결의 RESOLUTION>

< 창의성 CREATIVITY>

< 겸손 HUMILLITY>

< 소신 CONSCIOUSNESS>

< 봉사 SERVICE>

< 열정 ENTHUSIASM >

< 화합 UNITY>

미덕 (VIRTUE)의 방패 만들기

감
상

아래의 그림은 아름다운 마음의
보석들을 표현한 것입니다. 이
그림을 보고 떠오르는 미덕의
이름을 왼쪽 페이지의 카드에서
찾아주세요.

나의 대표미덕은?

우리 가족의 대표미덕은?

나의 상징

나의 기쁨은?

나의 성장의 미덕은?

꿈과 상상력, 데페이즈망

초현실주의 미술가들의 다양한 표현 기법에 대하여 알아봅시다. 초현실주의는 이성의 통제로부터 벗어난 무의식의 세계를 표현하는 방법으로 객관적 상황의 대상을 객관적이지 않은 장소로 이동시킴으로써 그 대상의 객관성을 잃게 하며, 각각의 주관적 상상에 의해 새로운 의미를 부여하게 되는 **데페이즈망(Depaysement)기법**을 사용하였습니다. 다양한 기법을 통해 표현된 우연적 결과를 무의식세계로 삼아 그것을 새롭게 구성하거나, 거기에 다른 이미지를 가미시켜서 꿈과 같은 비현실적이고 불가사의한 세계를 나타내었습니다. 이러한 무의식의 세계를 표현하는 데 있어 초현실주의 미술가들은 각자 가지고 있는 독특한 성향으로 독창적인 표현 방법을 개발하게 됩니다.

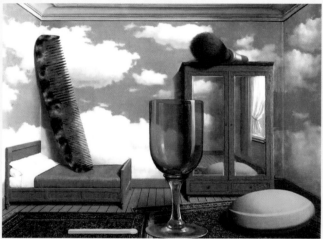

르네 마그리트, <개인적 가치>, 100×80cm, 캔버스에 유채, 1952년

 POINT!

**르네 마그리트
(Rene Magritte, 1898- 1967)
는 누구일까요?**

르네 마그리트는 벨기에의 초현실주의 미술가입니다. 그는 꿈속의 이미지와 정신세계를 사실적인 그림으로 나타내어서 보는 사람으로 하여금 무엇이 현실인지, 무엇이 상상의 세계인지 구분하기 힘들도록 창작하였습니다. 대표작으로는 <잘못된 거울>, <이미지의 배반> 등이 있습니다.

Q 무엇이 보입니까?

Q 이 방의 주인은 누구일까요?

Q 이 방이 여러분의 방과 다른 점은 무엇입니까?

Q 이 방에서 무슨 일이 일어나고 있을지 상상하여 이야기를 만들어 봅시다.

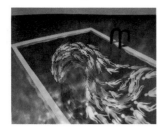

이채원
캔버스에 아크릴물감, 물결조명

초현실주의 미술가들의 다양한 표현 기법

초현실주의 미술가들의 다양한 표현 기법과 작품을 선으로 이어보세요. 작가에 따라 다른 기법으로 표현된 작품들은 어떤 세계를 나타내고 있는지 이야기 하고 그림과 내용을 연결해 보세요.

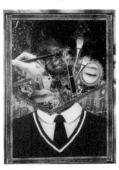

장해나
잡지, 사진, 수채화물감

백예림
종이에 콘테, 연필

데페이즈망 (Dépaysement)

서로 상관이 없는 물체를 같은 공간에 그려 넣음으로써 낯설고 논리적이지 않은 상황을 표현하는 것입니다. 달리나 마그리트의 그림이 여기에 해당됩니다. 꿈이나 상상의 세계를 이러한 방법으로 표현하였지요.

콜라주 (Collage)

잡지나 포스터 따위에서 사진을 잘라 내어 자유롭게 붙이는 기법입니다. 서로 관련이 없던 이미지들이 합쳐져서 예상하지 못했던 생각이나 아름다움이 표현됩니다.

프로타주 (Frottage)

프로타주란 나뭇잎이나 나무판 등의 질감이 있는 사물 위에 종이를 올려 놓고 연필로 문질러 그림이 떠오르게 하는 기법입니다.

데칼코마니 (Decalcomanie)

종이 위에 물감을 짜고 그 위에 종이를 올려놓고 가볍게 누르고 난 후 덮은 종이를 가장자리부터 들어 올려서 생긴 얼룩무늬를 다시 화면에 놓고 눌러줍니다. 이렇게 해서 생긴 모양은 낯설고 재미있으며 거기에 상상력을 이용해서 그림을 덧그려 완성하는 기법입니다. 초현실주의 미술가들은 이러한 우연의 효과를 존중하였습니다.

자동기술법 (automatisme)

자동기술법은 이성을 배제하고 무의식의 세계에서 솟아나는 이미지를 그대로 기록하는 기법입니다. 습관이나 고정 관념, 이성 등의 영향을 배제하고 아무 생각이 없는 상태에서 손이 움직이는 대로 그리는 것을 말합니다.

편집광적 비판 방법

(Paranoiac-critical method)

편집광적 비판 방법은 사실적으로 치밀하게 그린 일상적인 사물에 아주 의외의 환상적인 이중 이미지를 사용하여 잠재의식의 세계를 표출시키는 방법입니다. 이 방법은 적극적으로 상상력을 발동시켜 사람의 마음 속 깊이 잠자고 있는 이미지를 불러일으키기 위한 것입니다.

이종욱
종이에 수채화물감

박서연
종이에 펜, 아크릴물감

이지선
종이에 색연필, 수채화물감

이지선
종이에 수채화물감, 펜

정수현
종이 위에 수채화

뜨거운 추상, 차가운 추상

그림의 대상이 무엇인지 겉으로 드러나지 않는 그림을 우리는 추상화라고 부릅니다. '추상'의 어원은 '뽑아낸다'라는 뜻으로, 추상화는 우리의 눈에 보이는 사물의 형태 뒤에 숨겨진 그 사물의 본질적인 면을 표현하려는 것이지요.

이번 시간에는 이러한 추상미술 작품을 감상해보고, 그 특징을 찾아봅시다.

 POINT! **추상화란 무엇일까요?**

추상화란 20세기 초에 일어난 회화의 새로운 표현 형식입니다. 사물의 실제 모습을 그대로 따라 그리는 것에서 벗어나, 점, 선, 면, 색채를 자유롭고 순수하게 구성하여 표현한 그림을 말하지요. 그래서 그냥 보았을 때에는 무엇을 그린 것인지 잘 알아볼 수 없는 그림이 많답니다. 대표적인 작가로는 파블로 피카소, 피에트 몬드리안, 칸딘스키, 잭슨 폴락 등이 있답니다. 한국의 추상화는 1930년대 중반경에 일본에서 공부하고 있던 우리나라 미술가인 김환기, 유영국, 이규상 등 극소수의 청년 미술가들로부터 시작되었답니다.

 POINT! **바실리 칸딘스키 (Wassily Kandinsky, 1866-1944)는 누구일까요?**

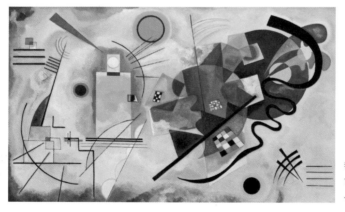

뜨거운추상

칸딘스키, <yellow, red, blue>, 128×202, 캔버스에 유채, 퐁피두센터, 1925년

바실리 칸딘스키는 러시아에서 태어난 미술가입니다. 현대 추상회화의 선구자로서 선명한 색채로 음악을 듣는 듯한 그림을 그리다가 점차 기하학적 형태에 의한 구성적 양식을 표현하였습니다. 주요작품으로는 <검은 선들>, <가을>, <콤포지션 7> 등이 있습니다 칸딘스키의 작품을 보고 추상이 무엇인지 생각해봅시다. 바실리 칸딘스키는 우연히 자신의 작업실에서 새롭고 아름다운 그림 하나를 발견했습니다. 새롭게 느껴진 그 그림은 다름 아닌 본인의 작품이었습니다. 선과 색만으로 이루어져 있는 이 그림은 자신이 평소에 그렸던 그림과는 사뭇 색달라 보였다고 합니다. 그런데 그것은 다름 아닌 그의 그림이 거꾸로 세워져 보인 것이었습니다. 그 순간 그는 색과 선만으로도 충분히 아름다울 수 있다는 것을 깨달았고, 추상에 대한 개념을 이해할 수 있었다고 합니다.

💡 POINT! **피에트 몬드리안(Piet Mondrian, 1872-1944)은 누구일까요?**

피에트 몬드리안은 네덜란드에서 태어난 미술가입니다. '추상미술의 거장', '차가운 추상의 대표 작가'로 불립니다. 몬드리안은 추상화에서 순수한 점, 선, 면, 색채에 의한 표현을 강조하였습니다. 대표작으로는 <갈색과 회색의 구성>, <빨강, 파랑, 노랑의 구성> 등이 있습니다.

차가운추상

몬드리안, <붉은 나무>, 70×99cm, 캔버스에 유채, 1908년 몬드리안, <흰색 나무>, 79.7×109.1cm, 캔버스에 유채, 1911년 몬드리안, <꽃피는 사과나무>, 78.5×107.5cm, 1912년

몬드리안의 작품을 보며 추상에 대하여 생각해봅시다. 나무의 모습은 어디로 갔을까요? 나무의 형상에서 마지막에 남은 것은 무엇인가요? 몬드리안은 나무 연작을 통해서 추상의 개념을 설명하고 있습니다. 그는 나무의 복잡한 선을 모두 단순하게 처리하고 가장 근원적인 선만을 남겨 추상화하였지요. 몬드리안은 사물의 가장 본질이 되는 것만 남겨두고 그 외의 나머지는 모두 표현하지 않은 것입니다.

몬드리안의 작품을 보고 물음에 답해봅시다.

Q 무엇을 그린 것입니까?

Q 세 개의 그림은 어떻게 다릅니까?

Q 처음 그림과 마지막 그림은 같은 것을 보고 그린 것입니까?

Q 세 개의 그림 중 가장 마음에 드는 그림은 어떤 것입니까? 이유는 무엇입니까?

Q 마지막 그림에 제목을 붙여봅시다.

역사와 풍속화 이야기

타임머신을 타고 옛날로 돌아가지 않아도 옛날 사람들의 모습을 볼 수 있는 방법이 없을까요? 지금처럼 사진기나 비디오카메라가 있다면 옛날의 모습을 그대로 찍어두었을 텐데. 카메라가 발명되기 이전의 생활모습을 어떻게 볼 수 있을까요? 바로 그림을 통해서이지요. 이번 시간에는 그림을 보고 옛날 사람들의 모습을 살펴봅시다.

 POINT! 풍속화란 무엇일까요?

풍속화란 그 시대의 생활모습을 그린 그림을 말해요. 풍속화에 나오는 인물들을 기준으로 서민풍속화, 관인풍속화, 사인풍속화로 나눌 수 있습니다. 먼저 관인풍속화는 관직의 주역들이 참여한 관료사회의 여러 단면을 그린 것입니다. 요즘 우리가 생일 모임이나 결혼 식 등의 행사 때 사진을 찍는 것과 비슷하지요. 이러한 풍속화를 그리는 화가는 인물과 풍경을 동시에 그려야 하기 때문에 오랜 숙련을 거친, 표현력이 뛰어난 사람들이었습니다. 움직이는 사람들의 모습을 카메라로 찍지 않고, 직접 보면서 즉흥적으로 스케치해 나가는 것은 숙련되지 않으면 매우 어려운 기술이기 때문입니다.

— 윤진영, 조선시대의 삶, 풍속화로 만나다 , 2015년, 다섯수레

**고구려 벽화를 보고 조상들의 생활모습을 알아봅시다.
어떤 생각을 하고 있을까요?**

고구려 벽화인 무용총 <수렵도>입니다. 사람들이 무엇을 하고 있나요? 말을 타고 활을 쏘며 호랑이나 사슴들을 사냥하고 있지요. <무용도>에는 춤추는 모습이, 고구려 벽화 <육고도>에는 부엌에서 일하는 모습과 외양간 등의 모습 등이 자세하게 그려져 있습니다. 여기에서 우리는 고구려인들의 생활모습을 알 수 있지요. 풍속화는 과거의 생활모습이나 의복의 형태 등을 살펴볼 수 있는 역사적인 자료입니다. 청동기시대의 암각화나 고구려의 고분벽화도 그 시대의 생활모습을 볼 수 있기 때문에 소중한 풍속화입니다.

상: 무용총 <수렵도>
중: 무용총 <무용도>
하: 안악 제 3호 동수묘의 <육고도(부엌)>, 황해도 안악군 소재

보그다노프 벨스키의 작품을 보고
나의 일상을 떠올려봅시다.

보그다노프 벨스키의 <교실 문 앞에서>와
<암산>입니다.

<교실 문 앞에서>를 보면, 지각을 하였거나 또는
학교에 갈 형편이 안 되어 교실에 들어가지 못하
고 문 앞에서 망설이고 있는 한 소년을 볼 수가 있
습니다. 벨스키 자신의 모습일까요? 아이들은 벌
써 수업에 열중인 것 같은데, 그림 속 소년은 어떤
생각을 하고 있을까요?

<암산>을 보세요. 아이들이 허공이나 바닥을 응
시하며 골똘히 생각에 빠져 있습니다. 제목에서
알 수 있듯 아이들은 칠판에 적힌 수학 문제를 암
산하려고 하나 봅니다. 종이에 적지 않고 머릿속
으로 계산을 하려니 여간 어려운 것이 아니겠지
요. 머릿속이 온통 숫자로 가득 차서 다른 생각은
할 수가 없을 거예요. 선생님의 표정은 아주 단호
해 보입니다. 나비 넥타이를 하고 손은 깍지를 끼
고 입을 꼭 다문 채로 한 아이의 답을 듣고 계시네
요. 모두들 열심히 수업에 참여하고 있는 열정적
인 모습입니다.

보그다노프 벨스키(Nikolay Bogdanov-Belsky),
<교실 문 앞에서>, 1897년

보그다노프 벨스키(Nikolay Bogdanov-Belsky),
<암산>, 1895년

인물의 감정 느껴보기

김홍도의 작품을 보고 작품 속 인물의 감정을 느껴봅시다.

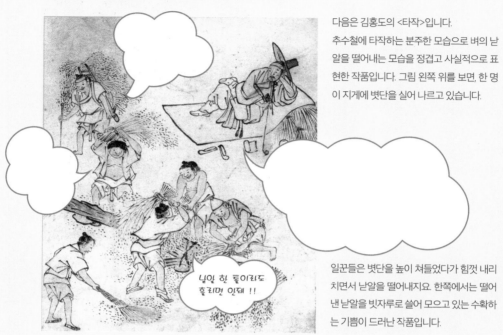

다음은 김홍도의 <타작>입니다.
추수철에 타작하는 분주한 모습으로 벼의 낟알을 떨어내는 모습을 정겹고 사실적으로 표현한 작품입니다. 그림 왼쪽 위를 보면, 한 명이 지게에 볏단을 실어 나르고 있습니다.

일꾼들은 볏단을 높이 쳐들었다가 힘껏 내리치면서 낟알을 떨어내지요. 한쪽에서는 떨어낸 낟알을 빗자루로 쓸어 모으고 있는 수확하는 기쁨이 드러난 작품입니다.

김홍도, <타작>, 보물527호, 18세기후반, 27×23cm, 종이에 수묵담채, 국립중앙박물관

작품을 보고 물음에 답해봅시다.

Q 이 작품을 보고 어떤 감정이 느껴집니까?

Q 작품을 보고 떠오르는 질문은 무엇입니까?

Q 만일 여러분이 이 그림을 그렸다면 어떤 제목을 붙였을까요?

Q 이 장면 다음에는 무슨 일이 일어날까요?

Q 이 그림 맨 오른쪽 위에 자리를 깔아 놓고 앉아 있는 사람은 무슨 생각을 하고 있을까요?

지폐 속 이야기 찾기

지폐 안의 그림을 살펴봅시다. 그림 안에서 인물을 찾아볼 수 있습니다.
어떤 일들이 벌어지고 있는지 상상하여 이야기를 나누어 봅시다.

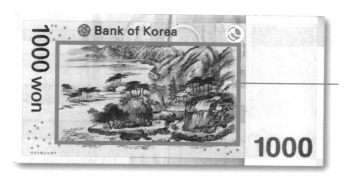

POINT!

계상정거도

퇴계이황 생존시의 건물인
조선시대의 서당을 중심으
로 주변산수를 담은 겸재 정
선의 풍경화입니다.

지폐 안의 그림을 살펴 봅시다.
그림 안에서 어떤 일들이 벌어지고 있을까요? 상상하여 지폐 위에 그려 봅시다.

전통미술 다르게 보기

전통미술은 무엇인가요? 오래된 미술인가요? 전통미술을 단지 지금의 미술보다 표현 방법이나 기술이 오래된 것이라고만 할 수 있을까요? 현대미술과 전통미술의 가장 두드러지는 차이점은 전통미술과 현대미술의 사회적, 환경적 배경이 매우 다르다는 점일 거예요. 예를 들어, 현대미술이 과학의 발달로 인해 표현 기술이 변화한 것을 들 수 있겠지요. 이번에는 전통미술과 현대미술을 함께 감상해봅시다.

서양과 동양의 조각 작품을 감상하고 차이점은 무엇인지 생각해봅시다.

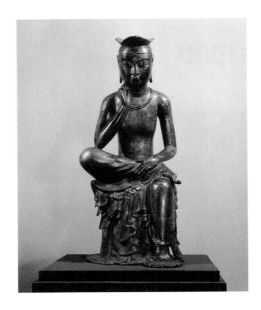

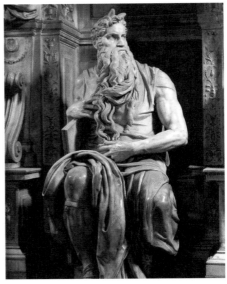

<금동미륵보살반가사유상(金銅彌勒菩薩半跏思惟像)>
높이 93.5cm

삼국시대의 가장 대표적인 불상입니다. 일제시대 때 밀반출되어 제작지가 어디인지 정확히 알 수 없지만, 조형적으로 우수하여 중요한 작품이에요. 반가사유상은 석가모니가 도를 깨닫기 이전인 태자 시절에 인생의 무상(無常)을 느끼고 중생구제라는 큰 뜻을 품고 고뇌하는 태자사유형(太子思惟形)에서 유래한 것이었으나, 불교 교리의 발달에 따라 미래불(未來佛)인 미륵불의 신앙으로 발전하게 되었다고 합니다. 미래불이란 석가모니가 깨달음의 경지에 오른 후 인간 세상에 나타나 한 사람도 빠짐없이 중생을 깨달음의 경지로 인도하겠다고 한 신앙입니다.

미켈란젤로, <모세>
도금, 흑 대리석, 청동, 235cm, 17세기경

16세기경, 말메종과 부아프레오 성교황 율리우스 II세의 묘당에 안치 되었던 조각상 중 하나입니다.

미켈란젤로가 시스티나 천정에 힘든 벽화 작업을 하면서도 열정을 멈추지 않고 심혈을 기울였던 작품이라고 합니다. 미켈란젤로는 모세를 조각할 때 그리스도의 예고자로서의 위엄을 나타내기 위하여 머리 위에 뿔과 십계의 석판을 표현하였습니다.

평생 대리석을 유일한 매체로 삼았던 미켈란젤로의 <모세>를 통해 조각가로서의 본격적인 작품을 완성할 수 있었다고 합니다.

기준을 세워 우리나라 전통미술과 서양미술의 공통점과 차이점을 비교해봅시다.

Q 두 작품의 공통점은 무엇인가요?

예) 둘 다 조각상이예요.
예) 둘 다 의자에 앉아 있어요.

Q 두 작품의 차이점은 무엇인가요?

예) 재료가 달라요.
예) 동양인과 서양인이예요

부처와 모세가 대화를 나눈다면 무슨 이야기가 오갈지 상상해보고 역할극의 대사를 만들어 봅시다.

모세

모세

부처

모세

전통미술과 현대미술

전통미술과 전통미술을 활용한 현대작품을 보고 다음 문제를 해결해 봅시다.

전통미술에서 찾은 단순미

<백자 달항아리>, 41cm, 18세기경

현대작품에서 찾은 전통적 단순미

정광호, <달항아리>, 41cm, 구리선, 2007년

우리의 일상에서 단순미를 찾아서 사진을 찍어보고, 이를 더 단순하게 드로잉해 봅시다.

내가 찾은 단순한 사진 붙이기

내가 찾은 단순한 사진을 보고 드로잉 해보기

한국의 기와집과 김환기의 작품을 보면 어떤 조형요소가 떠오르는지 생각해 봅시다.

기와집은 기와로 지붕을 만든 집입니다. 기와를 반복적으로 겹치게 놓아 지붕을 덮은 것이지요. 기와지붕은 미적인 부분에서 큰 특징을 가지고 있는데, 반복적인 직선과 곡선이 조화를 이루어 리듬을 만들어낸다는 것입니다.

전통 기와집	김환기의 추상화 작품

김환기, <16-IX-73 #318>, 265×209cm,
코튼에 유채, 환기미술관, 1973년

기와집과 김환기의 작품을 보고 물음에 답을 해봅시다.

Q 한국의 기와집을 보면 어떤 조형요소가 떠오릅니까?

Q 한국의 기와집과 김환기의 그림에서 조형요소의
유사점은 무엇입니까?

Q 한국의 기와집과 김환기 그림에서 조형요소의
차이점은 무엇입니까?

POINT!

**김환기(1913-1974)는
누구일까요?**

김환기는 대한민국의 서양화가입니다. 한국 근대회화의 대표적 추상화가로 사각화폭에 점묘 기법으로 사물의 본질을 표현한 화가입니다. 프랑스와 미국에서 활동하며, 한국의 미술을 세계에 알리기도 하였습니다. 대표작으로는 <항아리와 여인들>, <어디서 무엇이 되어 다시 만나랴> 등이 있습니다.

전통그림에서 상징성 찾기

옛 선조들이 그린 민화나 우리나라 전통회화를 보면 동물이나 식물이 많이 등장해요. 이렇게 동물과 식물을 그린 이유는 무엇일까요? 이번에는 그림 속에 등장하는 여러 가지 상징을 만나봅시다. 상징을 이해하면 선조들이 왜 이런 그림을 그렸는지 쉽게 이해할 수 있을 거예요. 여러분 주변에서 볼 수 있는 동물인 고양이, 강아지, 거북이에서부터 과일인 복숭아, 수박 등 다양한 그림을 통하여 상징을 생각해 봅시다.

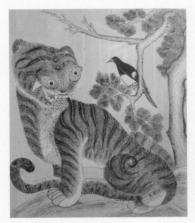

민화, <까치와 호랑이>, 조선시대

 POINT!

새해가 되면 모든 사람들이 새로운 마음으로 한 해를 준비하고, 새해에 기쁜 일, 좋은 일만 가득하길 빕니다. 그래서 오른쪽의 그림과 같이 호랑이와 까치, 소나무가 나와 있는 그림을 붙였답니다. 우리 선조들은 불행한 일이 귀신을 통해서 들어온다고 생각했어요. 그래서 새해가 되면 좋은 소식을 가져다 준다고 전해지는 까치와 귀신을 막아준다고 전해지는 호랑이, 장수를 뜻하는 소나무 그림을 문짝에 붙였던 것입니다.

개와 닭은 인간과 가까이 사는 동물들입니다. 개는 한 공간에 같이 살면서 가족과도 같은 존재로 사람의 사랑을 받고 살며, 닭은 새벽을 알리고 신선한 달걀을 우리에게 선물 해주는 귀한 동물입니다. 그래서 옛 선조들은 이러한 동물들을 집을 지키는 수호동물로 삼았나 봅니다. 신년이 되면 문짝에는 <까치와 호랑이> 그림을, 곳간에는 개 그림을, 안채와 사랑채 사이의 중문에는 닭 그림을 붙였다고 합니다.

민화, <문배도>, 34×45cm, 조선시대

민화, <벽사도>, 50.5×123.5cm, 국립민속박물관, 조선시대

전통그림에서 나타나는 상징 모티브

가지, 오이, 석류, 참외, 게, 물고기
다산

책
성공하여 높은 자리에 오름

모란
가정의 평화와 부귀

연꽃
빠른 시기에 자식을 얻음

수선화
모란과 함께 그려져 부귀, 신선같은 삶

국화, 매화
굳은 의지와 지조

70세 생일을
축하하고
장수를
기원하는
묘작도

변상벽, <묘작도>,
43×93.7㎝,
국립중앙박물관,
조선시대

아래에 제시된 민화속의 상징모티브를
가지고, 선물하고 싶은 사람에게 어떤
내용을 전달할지 계획을 세워 적어보고
자유롭게 그려봅시다.

...

...

...

...

...

...

...

...

...

감
상

복숭아
장수

수박
자녀들의 번영

영지버섯
늙지 않고 오래 삶

학
장수(두 마리는 부부의 백년해로)

제비
화목한 가정

닭
부귀공명, 집안의 번창

기러기, 원앙
부부의 백년해로

미술 작품 비평 알기

미술 비평은 작품을 분석하고 평가하며 작품이 갖는 가치를 판단하는 것입니다. 작품에서 감동을 받았다면 그 이유가 무엇인지, 어떤 영향을 받았는지 그 형식적, 내용적 요소들을 찾고자 하는 활동입니다. 목적은 사회에서 많은 사람들이 작품에 대해 공감할 수 있는 가치 판단을 형성하는 것입니다. 감상이 주관적인 개인의 감정과 느낌을 중요시 한다면, 비평은 객관적인 기준을 전제로 해야 하므로 개인의 일방적인 판단과 해석은 포함되지 않습니다. 따라서 작품을 비평하기 위한 형식적인 절차가 필요합니다. 감상이 작품에 대한 직관적인 느낌과 판단으로 이루어진다면, 비평은 분석적이고 체계적인 단계에 의하여 미적 경험을 이루어 내는 것입니다.

펠드먼(Feldman)의 비평 양식(교과서 속 비평학습단계)에 대하여 알아봅시다.

1. 기술 또는 묘사
눈에 보이는 모든 것을 객관적으로 기술합니다. 작품에 표현된 내용, 작품의 제목, 작가, 제작 장소, 사용된 재료에 대해서 언급합니다.

3. 해석
전 단계에서 알게 된 모든 것들을 토대로 그것들이 무엇을 의미하는지 결정하는 과정입니다. 작품의 의도가 무엇인지 파악하고 이야기합니다.

2. 분석
작품 안에 존재하는 것들의 상호 관계에 대해 기술합니다. 작품 속 이미지들의 크기, 형태, 색, 질감 등 작품의 시각적인 형식 요소들의 상호관계를 살펴봅니다.

4. 평가
작품의 가치와 의미에 대해서 자신의 생각을 종합하여 판단합니다.

다양한 비평 활동에 대하여 알아봅시다.

미술에서의 비평 활동은 단계별로의 수업 전개가 워크시트로 제한될 수 있어서 토론수업에 제한적일 수 있습니다. 따라서 교사는 형식적인 단계의 비평보다는 교실의 상황에 따라 융통성 있게 수업을 조율할 필요가 있습니다. 비평 활동은 감상자의 사고가 확장되고 비판적인 사고를 기를 수 있는 경험을 할 수 있게 하는 데 목적이 있습니다. 교사가 던지는 질문에 학생이 일방적으로 답하고, 쓰는 것만으로는 비평 능력의 향상을 기대하기 어렵습니다. 감상자인 학생이 스스로 작품에 대한 질문을 만들어 보거나, 필요한 작품의 배경적 지식이나 자료를 조사해보고, 토론을 통해 원활한 상호작용이 있어야 하겠습니다.

교과서 속 비평학습단계에 따라 비평 활동을 해봅시다.

펠드먼의 비평 양식 활동지입니다. 이 책에 나오는 작품 중 비평하고 싶은 작품을 선택하여 비평 단계에 맞게 생각해보고, 그 작품의 가치를 평가를 해봅시다.

작 품 명 :

단계	질문	나의 생각
묘사 기술	이 작품을 처음 보았을 때 어떤 생각이 들었습니까?	
	이 그림을 본 적이 없는 다른 친구에게 이 그림에 대해 설명해봅시다.	
분석	어떤 재료를 사용하여 나타냈습니까?	
	색상이 주는 느낌은 어떻습니까?	
	형태는 어떻습니까?	
	사물의 크기는 실제와 어떻게 다릅니까?	
해석	작가는 이 작품을 나타내면서 어떠한 생각을 했을까요?	
	여러분이 알고 있는 미술 작품과 두드러지게 다른 특성은 무엇입니까?	
	작가에게 묻고 싶은 일이 있다면 무엇입니까?	
평가	이 작품을 어디에 두면 좋을까요? 왜 그렇게 생각합니까?	
	이 작품의 어떤 점이 마음에 듭니까?	
	이 작품의 가치에 대하여 자신의 생각을 써봅시다.	

작품 관찰과 비평하기

<게르니카>를 보고 작품 속의 표정과 몸짓을 관찰해 봅시다.
다음은 피카소의 <게르니카>입니다. 그림 속에 어떤 형상이 보입니까? 피카소는 왜 이러한 그림을 그렸
을까요? <게르니카>는 스페인 내란 중이던 1937년 4월 26일, 28대의 폭격기가 스페인의 작은 마을 게
르니카에 폭탄을 퍼 부었던 사건을 그린 것입니다. 죽은 아이를 안고 울부짖는 엄마의 모습, 쓰러져 있는
사람, 아우성치는 사람 등 전쟁의 비극을 표현하고 있습니다.

POINT!

**파블로 피카소(Pablo Picasso, 1881-1973)는
누구일까요?**

피카소는 스페인에서 태어나 프랑스에서 활동한 작가입
니다. 대표적인 입체파 작가로서 추상미술에 큰 영향을 끼
치며 20세기 최고의 거장이 되었지요. 대표작으로는 <아
비뇽의 처녀들>, <인형을 든 마야> 등이 있습니다.

Q

그림을 보고, 떠오르는 단어를 최대한 많이 적어봅
시다. 자신이 적은 단어를 조합하여 작품의 제목
을 정해봅시다. 피카소는 왜 이러한 이미지들을 그
렸습니까?

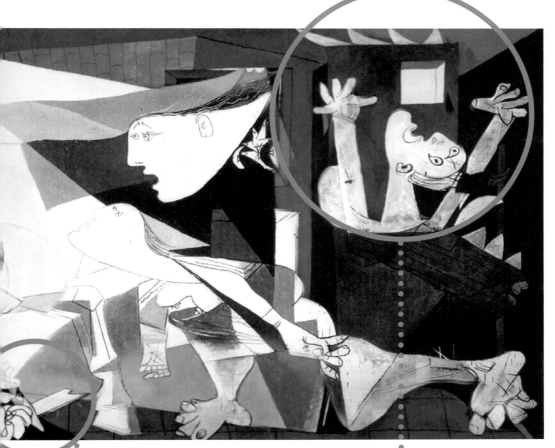

피카소, <게르니카>, 349 x 776.6cm, 캔버스 위에 유화, 레이나소피아 국립미술관

같은소재 다른느낌

예술가들은 독특하고 창의적인 것을 찾기 위해 여러가지 실험을 하기도 합니다. 남들이 사용하지 않는 재료를 사용해 보거나, 재료와 재료를 섞어 보거나 여러 이미지를 혼합해 보는 등 새로운 시도를 즐기지요. 여러분도 다음의 예술가들처럼 세상을 거꾸로 보거나 다른 방식으로 생각해 보는 건 어떨까요?

같은 소재로 그린 두 작품을 보고 떠오르는 것을 적어봅시다.

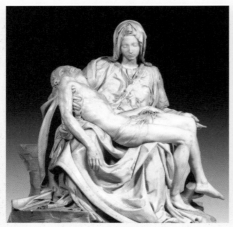

미켈란젤로, <피에타>, 195×174cm, 대리석,
성 베드로 대성당, 1498-1499년

이용백, <피에타>, 320×400×340cm,
유리섬유강화 플라스틱, 철판, 2008년

이용백은 <피에타> 작품을 조각할 때 그 과정에서 나오는 거푸집(형태를 뜨기 위한 틀)을 이용해서 완성에 대한 개념을 역전시켰습니다. <피에타>는 난징트리엔날레와 부산비엔날레에 출품된 대표작으로, 거푸집을 성모로, 완성본을 죽은 예수로 형상화함으로써 완성본과 거푸집의 기능과 실재 사이의 전도를 드러내었습니다.

Q 두 작품의 제목은 똑같이 <피에타>입니다. 왼쪽의 <피에타>는 르네상스시대의 미켈란젤로가 만든 작품이고 오른쪽의 <피에타> 는 2008년에 만들어진 이용백 작가의 작품입니다. 처음 보았을 때 어떤 느낌이 듭니까?

Q 두 작품 중에서 마음에 드는 작품은 무엇입니까? 이유는 무엇입니까?

Q 두 작품에서 떠오르는 경험이나 이야기가 있으면 말해 봅시다.

Q 미켈란젤로의 작품에서 이용백 작가는 어떠한 점을 새롭게 보았는지 생각해 봅시다.

백남준, 호랑이는 살아있다, 1999

사석원, 까치와 호랑이, 2006

Q 처음 보았을 때 어떤 느낌이 듭니까?

Q 두 작품 중에서 마음에 드는 작품은 무엇입니까? 이유는 무엇입니까?

Q 두 작품에서 떠오르는 경험이나 이야기를 함께 나누어 봅시다.

Q 두 작가는 어떠한 점을 새롭게 보았는지 생각해 봅시다.

 POINT! 백남준(1932-2006)은 누구일까요?

백남준은 한국의 미술가입니다. 많은 사람들이 텔레비전으로 드라마, 영화, 뉴스를 보며 세계와 소통하고 있지요. 백남준은 세계 최초로 텔레비전을 미술 재료로 사용하여 비디오아트라는 새로운 장르를 개척하였답니다. 대표작으로는 <TV정원>, <TV물고기> 등이 있습니다.

199

함께 만드는 전시회

미술 작품은 주제를 정하고 구체화하여 표현하는 과정을 거쳐서 완성됩니다. 그러나 여기서 작품 창작이 끝나는 것은 아닙니다. 작품 분석을 통하여 개선할 점을 찾고 더욱 발전된 작품을 제작하는 과정이 필요합니다. 다양한 관점에서 작품을 바라보고 친구들과 토론하며 부족한 부분을 보완해 나가면 작품의 완성도를 높일 수 있으며, 자신이 깨닫지 못한 작품의 가치를 재확인할 수도 있습니다.

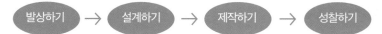

발상하기 → 설계하기 → 제작하기 → 성찰하기

전시는 작품을 사람들에게 보여주는 것으로, 작품을 통해 다른 사람과 소통하는 과정입니다. 관람자는 창작자나 기획자의 설명을 들으며 작품을 좀 더 깊이 이해할 수 있고, 창작자는 관람자의 감상평을 들으면서 작품을 객관적인 입장에서 바라볼 수 있습니다. 전시회를 통하여 작품과 관련된 이야기를 서로 나누면서 작품의 독창성과 보완해야 할 점 등을 생각해보고, 작품의 가치를 재발견해 봅시다.

전시회 기획의 단계

전시를 하기 위해서는 먼저 목적에 따라서 계획을 세우고 전시할 공간을 찾아야 합니다. 그리고 나서
전시할 작품을 선정하고, 포스터, 초대장 등의 홍보물과 작품에 관한 설명서를 제작합니다.
작품을 진열할 때에는 관람자의 편의를 고려하면서 동선을 효율적으로 구성해야 합니다.

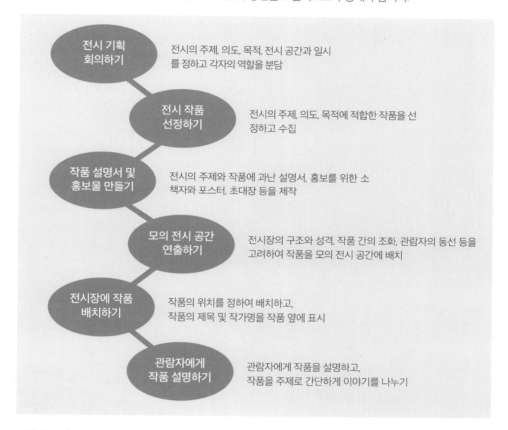

전시 기획
회의하기
전시의 주제, 의도, 목적, 전시 공간과 일시
를 정하고 각자의 역할을 분담

전시 작품
선정하기
전시의 주제, 의도, 목적에 적합한 작품을 선
정하고 수집

작품 설명서 및
홍보물 만들기
전시의 주제와 작품에 과난 설명서, 홍보를 위한 소
책자와 포스터, 초대장 등을 제작

모의 전시 공간
연출하기
전시장의 구조와 성격, 작품 간의 조화, 관람자의 동선 등을
고려하여 작품을 모의 전시 공간에 배치

전시장에 작품
배치하기
작품의 위치를 정하여 배치하고,
작품의 제목 및 작가명을 작품 옆에 표시

관람자에게
작품 설명하기
관람자에게 작품을 설명하고,
작품을 주제로 간단하게 이야기를 나누기

미술관과 갤러리

미술관(Museum)은 미술 작품을 전시하는
공공 기관입니다. 주로 역사적·문화적 가치
가 높다고 판단되는 미술 작품을 구매하
여 수집·연구·전시·보존하는 기능을 하지만
관람자에게 미술 작품을 판매하지는 않습니
다. 이에 반해 갤러리(Gallery)는 구매한 미술
작품을 관람자에게 판매하기도 하며, 신인
작가의 발굴과 각종 전시 및 아트 페어의 기
획에 중점을 두고 있습니다.

세계의 미술관 탐방

세계에는 다양한 미술관이 많이 있습니다. 대부분의 미술관은 일반 건물과는 다르게 좀 더 특이한 외관과 내관을 하고 있지요. 이번에는 독특하고 재미있는 미술관을 찾아보고, 미술관에서 하는 일에 대하여도 알아봅시다.

다른 나라의 미술관은 어떤 역사를 가지고 있을지 살펴봅시다.

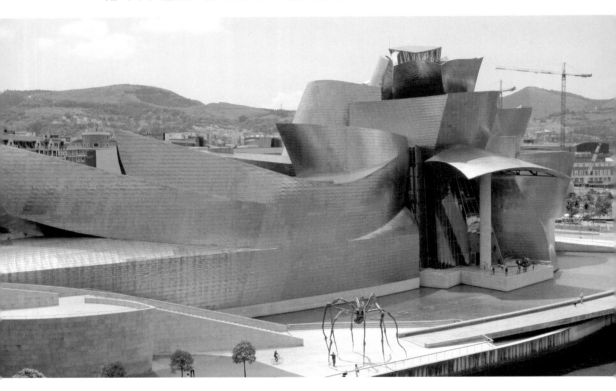

구겐하임 빌바오 미술관(Guggenheim Bilbao Museum)

스페인 이베리아 반도의 북쪽 끝 대서양에 위치한 항구 도시, 그 도시의 이름은 빌바오(Bilbao) 입니다. 빌바오는 산업 혁명 시절 철광석 광산의 발견으로 스페인 북부의 산업을 주도하는 도시였답니다. 그러나 빌바오를 대표하였던 철강 산업은 1980년 이후 급격한 쇠락의 길로 접어들기 시작했습니다. 사람들은 하나 둘씩 도시를 떠났고, 빈 제철소와 항구만 남아, 도시는 점점 '퇴물도시'가 되어 갔어요. 그런데 1990년대 후반, 더 이상 도시의 피폐함을 두고 볼 수 없었던 시민들 사이에서 도시를 재건하기 위한 작은 움직임들이 시작되었습니다. 그들은 도심지 근처에 남아있던 옛 항구를 시 외곽으로 옮기고, 그 주변을 하나씩 정비하여 빌바오의 옛 모습 찾기 시작했습니다. 시민들은 이 도시에 구겐하임의 세 번째 미술관을 짓고자 하였고, 전 세계적으로도 대표적인 미술관인 '구겐하임'을 지었습니다. 그 이름 하나만으로도 빌바오는 다시 세계의 주목을 받기 시작했지요. 미술관의 외관을 보세요. 이 건물은 티타늄이라는 금속으로 만들어졌습니다. 미국의 스타 건축가 프랭크 게리(Frank O. Gehry)가 설계한 구겐하임 빌바오 미술관은 파격 그 자체였습니다. 잔뜩 일그러진 형태의 티타늄 조각을 이어 붙여 완성한 미술관의 모습은 전 세계 사람들의 이목을 집중시켰습니다. 참고로 티타늄은 60톤가량이 사용되었으며 판의 각 두께는 0.3mm이라고 합니다. 이렇게 얇은 두께는 바람이 불면 자연스럽게 움직이며 색다른 느낌을 줍니다.

테이트 모던 미술관(Tate Modern)

테이트 모던 미술관은 런던 템즈강변의 뱅크사이드(Bankside) 발전소를 새롭게 리모델링한 것입니다. 뱅크사이드 발전소는 2차 세계대전 직후 런던 중심부에 전력을 공급하기 위해 세워졌던 화력발전소였습니다. 그러나 공해 문제로 1981년에 문을 닫은 상태였습니다. 영국 정부와 테이트 재단은 템즈강변에 자리하고 있으면서 건물이 넓고, 지하철역과도 가까운 이 발전소를 현대미술관으로 재탄생시킬 생각을 했습니다. 그래서 '국제 건

축 공모전'을 통해 선정된 스위스 건축회사 헤르초크&드 뫼롱(Herzog&de Meuron)이 테이트모던 프로젝트에 참여하게 되었답니다.

약 8년여 간의 공사기간 끝에 2000년 5월 12일 테이트 모던 미술관이 개관되었습니다. 건물은 기존의 외관은 최대한 그대로 두면서 내부만 미술관의 기능에 맞춰 새로운 구조로 개조되었습니다.

직육면체 모양의 웅장한 테이트 모던은 모두 7층으로 구성되어 있으며, 건물 한가운데에는 원래 발전소용으로 사용하였던 높이 99m의 굴뚝이 그대로 솟아 있습니다.

구겐하임 빌바오 미술관과 테이트 모던 미술관에 대하여 이야기해 봅시다.

Q 두 미술관의 공통점은 무엇입니까?

Q 미술관의 모습은 각각 무엇을 닮았습니까?

Q 두 미술관 중 마음에 드는 미술관은 무엇입니까? 그 이유는 무엇입니까?

Q 최근에 미술관에 가본 적이 있습니까? 가보았다면 무엇을 경험하였습니까?

나만의 포트폴리오 만들기

Let's WORK !

 POINT! **포트폴리오란 무엇인가요?**

포트폴리오란 자신의 실력을 보여줄 수 있는 작품이나 관련 내용 등을 집약한 자료를 말하고 창작 과정을 엿볼 수 있는 소중한 기회를 제공합니다. 포트폴리오는 자료 수집철 또는 작품집, 자료 묶음 등을 뜻하며 자신의 실력 등을 알아볼 수 있도록 자신이 과거에 만든 작품이나 관련 내용 등을 모아 놓은 자료집입니다. 자신의 실력을 남에게 보여주기 위한 자료철이기 때문에 자신의 독창성과 능력을 한눈에 알아볼 수 있도록 간단 명료하게 만드는 것이 좋습니다.

미술의 거장들을 테마로
자신의 작품집을 만든 학생작

여러가지 형태로
자신만의 포트폴리오를
만들 수 있습니다.

김혜경(학생작품)
박스형태 포트폴리오

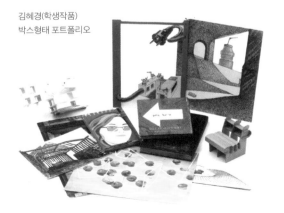

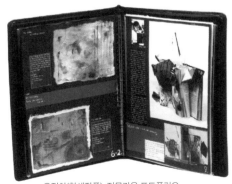

유정화(학생작품) 전문가용 포트폴리오

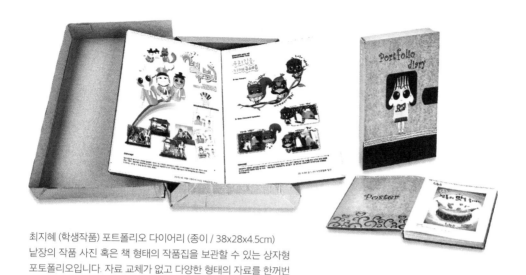

최지혜 (학생작품) 포트폴리오 다이어리 (종이 / 38x28x4.5cm)
낱장의 작품 사진 혹은 책 형태의 작품집을 보관할 수 있는 상자형
포토폴리오입니다. 자료 교체가 없고 다양한 형태의 자료를 한꺼번
에 보관할 수 있습니다.

포트폴리오에는 무엇을 넣을까요?

포트폴리오는 일반적으로 발상을 위한 메모, 작
품 제작을 위해 수집한 자료, 아이디어 스케치,
제작과정, 완성 작품 사진, 작품을 평가한 내용
등을 모아서 만듭니다. 입시나 취업을 목적으
로 만드는 포트폴리오에는 자신의 약력과 수상
경력, 미술 관련 프로젝트 활동 등의 자료를 추
가하기도 합니다.

한나영(학생작품) 작품 포트폴리오
(종이, 천 / 38x1.7cm) 포트폴리오를
책이나 앨범 형식으로 제작하면
보관을 편리하게 할 수 있습니다.

도시괴담(2016년) 한불 수교 150주년 기념
프로젝트인 <도시괴담>의 전시 작품과 관
련 내용을 여러권의 책으로 만들고 다시 바
인더의 형태로 제작하였습니다.

도판목록 LIST OF PAINTNG